U0115901

福建師範大學文學院百年學術論叢　第七輯

閩臺民間美術

李豫閩　著

第七輯
總序

　　適值福建師範大學一百一十五周年華誕，我校文學院又與臺北萬卷樓圖書公司合作推出「百年學術論叢」第七輯，持續為兩岸學術文化交流增光添彩。

　　本輯十種論著，文史兼收，道藝相通，求實創新，各有專精。

　　歷史學方面四種：王曉德教授的《美國文化與外交》，從文化維度審視美國外交的歷史與現實，深入揭示美國外交與文化擴張追求自我利益之實質，獨具隻眼，鞭辟入裏；林國平教授的《閩臺民間信仰源流》，通過田野調查和文獻考察，全面研究閩臺民間信仰的源流關係及相互影響作用，實證周詳，論述精到；林金水教授的《臺灣基督教史》，系統研究臺灣基督教歷史與現狀，並揭示祖國大陸與臺灣不可分割的歷史淵源與民族感情，考證謹嚴，頗具史識；吳巍巍研究員的《他者的視界：晚清來華傳教士與福建社會文化》，探討西方傳教士視野中的晚清福建社會文化的內容與特徵，視角迥特，別開生面。

　　文藝學方面四種，聚焦於詩學領域：王光明教授的《現代漢詩論集》，率先提出「現代漢詩」的詩學概念，集中探討其融合現代經驗、現代漢語和詩歌藝術而生成現代詩歌類型、重建象徵體系和文類秩序的創新意義，獨闢蹊徑，富有創見；伍明春教授的《早期新詩的合法性研究》，為中國新詩發生學探尋多方面理據，追根溯源，允足徵信；陳培浩教授的《歌謠與中國新詩》，理清「新詩歌謠化」的譜系、動因和限度，條分縷析，持正出新；王兵教授的《清人選清詩與清代文學》，從選本批評學角度推進清代詩學研究，論世知人，平情達理。

　　藝術學方面兩種：李豫閩教授的《閩臺民間美術》，通過田野調查和比較研究，透視閩臺民間藝術的親緣關係和審美特徵，實事求是，切中肯綮；陳新鳳教授的《中國傳統音樂民間術語研究》，提煉和闡釋傳統民間音樂文化與民間音樂智慧，辨析細緻，言近旨遠。

　　應當指出，上述作者分別來自我校文學院、社會歷史學院、音樂學院、美術學院和閩臺區域研究中心，其術業雖異，道志則同，他們的宏文偉論，既豐富了本論叢多彩多姿的學術內涵，又為跨院系多學科協同發展樹立了風範。對此，我感佩深切，特向諸位加盟的學者恭致敬意和謝忱！

　　薪火相傳，弦歌不絕。本論叢已在臺灣刊行七輯七十種專著，歷經近十年兩岸交流的起伏變遷，我輩同仁仍不忘初心，堅持學術乃天下公器之理念，堅信兩岸間的學術切磋、文化互動必將日益發揚光大。本輯論著編纂於疫情流行、交往乖阻之際，各書作者均能與編輯一如既往地精誠合作，敬業奉獻，確保書稿的編校品質和及時出版，實甚難能可貴。我由衷贊賞本校同仁和萬卷樓圖書公司的貞純合作精神，熱誠祈盼兩岸學術交流越來越順暢活躍，共同譜寫中華文化復興繁榮的新篇章！

汪文頂

西元二〇二二年十一月於福州

自序

　　隨著我國社會經濟的不斷發展，在科學發展觀的引領下，創建和諧的社會被提到一個前所未有的高度上予以重視。依據我國「十一五」發展規劃，國家文化部擬在全國設立十個文化生態保護區。二○○七年「世界文化遺產日」，國家文化部正式向福建省人民政府授牌，建立閩南文化生態實驗保護區。作為設在福建的第一批、第一項國家級文化生態保護區，其意義非同凡響。

　　民間美術作為人類口述與非物質文化遺產的重要組成部分，是文化生態的重要表現形式。對它的研究，有可能引申出對社會歷史文化更為廣闊、更為深刻問題的思考。這正是因為民間美術總與百姓的衣食住行等方面相關聯，與民眾的生活習俗、民間信仰、審美情趣相依附，它真實地、全面地反映出社會的民生、民情。因此，它成為在特定時期、特定區域社會文化心理的反映。

　　從田野調查中發現，閩臺兩地仍有大量的傳統民間美術遺存，為數不少的傳承人仍在從業。一方面，閩臺兩地多姿多彩的民間美術形態，使課題的研究成為可能；另一方面，傳承人的口述歷史，為我們瞭解歷史真相、彌補史料不足提供了依據。正是在此情形下，對海峽兩岸的非物質文化遺產進行深入系統的研究，探討行之有效的保護與傳承措施，應該說是具有深遠的歷史文化涵義和現實的指導意義。

　　對閩臺民間美術的研究發端於上個世紀上半葉，大致可分為三個階段。

　　第一階段：對美術種類的普查和介紹階段。這個時期的成果主要體現在高等學校的社團組織和個人的研究活動中。例如，福建協和大

學福建文化研究會的前輩對福建民俗文化的普查和推介。福建師範大學藝術系（現改為美術學院）的吳啟瑤先生在二十世紀六〇年代初，懷著發掘本省古老民間美術的強烈願望，用了整整三年的時間，跑遍八閩城鄉，在閩南、閩東、閩西、閩北等木刻年畫重要基地，就有關福建省木版年畫方面的情況進行深入的調研考察、收集資料、分析論證，撰寫出《福建省木版年畫研究》一書，並被上海人民美術出版社列為重點出版選題，這對後來福建民俗民間文化研究產生了深遠的影響。同時，對於臺灣早期的民間美術研究，有一人不可忽視，就是被譽為「臺灣工藝火車頭」的顏水龍。一九三七年他應日本殖民統治當局之派，進行臺灣民間工藝的田野調查，一九五二年自費出版了《臺灣工藝》一書。這是顏水龍從事工藝考察活動十餘年的研究成果，成為臺灣最早系統性介紹本土工藝的專著。不可否定的事實是，在臺灣光復之前，一批日本學者早期對臺灣民間工藝的研究方法，在臺灣本土產生了較大的影響。

第二階段：對門類美術的整理和分析階段。這一時期，我國的藝術大家常任俠先生在二十世紀五〇年代末至六〇年代初發表了諸多文章，論及福建民間工藝美術，並對福建工藝美術的歷史發展、造型及技藝特點進行門類分析。他提到「福建工藝美術，具有獨特的地域文化特質」，強調藝術形態描述應對區域文化特質加以考察，這一思路對後人研究有很大啟示。而臺灣的呂訴上先生在其專著《臺灣電影戲劇史》一書中，更是系統地梳理了臺灣戲劇、舞蹈、電影的歷史發展，其中對皮（影）戲、布袋戲的源流、結構、制度等進行了精闢的描述。

第三階段：對民間美術的拓展和延伸階段。這一階段，兩岸學者對民間美術研究方面成果豐厚。臺灣學者如席德進、劉文三、莊伯和、李乾朗、高燦榮、石光生等，大陸學者如王朝聞、王伯敏、王樹村等對閩臺各門類美術都有所涉獵，並有專論刊載和出版，極大擴展

和延伸了民間美術的研究領域。

　　經過海峽兩岸幾代學人的辛勤耕耘，閩臺民間美術與民間文化的研究已取得豐碩的成果。這些成果顯然不是閉門造車式地在書齋裡杜撰出來的，而是長期田野調查研究的結果，但已有研究成果均以各自發生地作為研究的區域範圍。福建民間美術淵源，更多地論及中國古代傳統藝術對福建民間美術的影響，主要關注在福建本土的發生與發展、繼承與創新。臺灣地區民間美術的調查研究，趨於系統性，注重方法論。縱觀兩岸民間美術的研究成果，我們發現，對閩臺民間美術相互關係的分析，雖有部分章節論及，限於研究條件或關注點的不同，描述留於表面而未能深入。因此，對閩臺地區民間美術的比較研究目前尚處在起步階段。

　　本書以福建地區（尤其是泉州、漳州、廈門等地）與海峽對岸的臺灣漢族居住區作為重點考察的地域範圍。福建和臺灣，由於地理環境、生活習俗、民間信仰、血緣宗親等因素而形成穩定的文化一體關係。本書即在此特定區域內對民間美術的發生與發展進行綜合考察，按民間美術分類的方法展開比較研究。首先，對民間美術的題材內容、施作技藝、工匠身分、材質選用等進行逐一比對、分析。其次，通過對區域性民間美術的田野調查，結合史料、文獻記載的佐證，研究民間美術傳承人的傳承譜系、傳承人口訣和技藝特點，並採集民間美術的行會行例習俗的範例，探討福建與臺灣地區民間美術生產的運作機制與模式。本書力求以宏觀的視野考量民間美術的整體脈絡，探其源流，同時又從微觀的視角對鮮活的個案加以剖析，求其精髓。

　　但是，閩臺地區民間美術門類繁多、形式多樣，在眾多的民間美術種類中進行取捨並非易事。本書以閩臺民間美術歷史傳統悠久、運用範圍廣泛、雙方交流密切為原則，來確定寫作範圍：一類是在閩臺民間美術傳播過程中，持續發展著並且仍有傳承人從事行業經營與創作的種類，大多被廣泛運用於宮廟、民宅建築裝飾，如木雕、石雕、

彩繪、剪瓷雕等；另一類是百姓日常生活的物品、器具和舉行娛樂、祭祀等儀式所需物品，包括陶瓷、刺繡、木版年畫、花燈、金屬工藝、木偶頭雕刻、皮（紙）影雕刻等。

經過大量的調查研究，本書力求解決以下四個問題：

第一，閩臺民間美術的淵源。福建民間美術的傳統源自何處，有什麼樣的風格特點；福建與臺灣地區民間美術是何種關係，福建民間美術是何時及如何傳播到臺灣的。

第二，閩臺民間美術的流變。福建民間美術作為臺灣民間美術的原發形態，在其傳播和發展過程中，無不深刻地影響著臺灣民間美術的發展。同樣，臺灣民間美術對福建民間美術也產生了影響。還應看到，臺灣民間美術在其自律性發展過程中，受到外來文化的影響，一些門類的民間美術在形態上產生了變化。

第三，對已有研究中的某些觀點進行補充說明：早期福建工匠移民臺灣的定居與擇業的問題；皮（紙）影戲的源流問題；關於日本殖民統治時期兩岸隔絕對民間美術造成的影響問題。

第四，非物質文化遺產的傳承與保護問題。民間美術作為非物質文化遺產的重要組成部分，在對其保護與傳承方面，兩岸有過許多有意義的嘗試或舉措，這些努力對於今天是否具有借鑑的價值。

特別值得強調的是，為加強論證的實證性，本書以田野調查的方法介入寫作過程，對閩臺地區的民間美術諸項目進行現場調查，其中包括五大部分內容：

一、宮廟、民宅、器具、物件的實地考察、拍攝、收集。

二、傳承人、當事人的現場演示觀摩、訪談錄音、口述筆記，手稿、文書、票據、私家信件等採集。

三、博物館、陳列館之館藏陳列樣品、私人收藏品鑒識。

四、專家、學者走訪求教。

五、史籍、方志查閱。

自一九九五年我第一次赴臺訪問至今已過十二載。二〇〇六年應臺灣成功大學人文學院邀請，我再次抵臺進行為期一個月的田野調查。近三年，我數次赴漳州、泉州、廈門進行田野調查，行走於城鎮和村野的寺廟、道觀、民宅及古街區，觀摩館藏精品，走訪二十餘位具有代表性的傳承人與當事人，不斷修正並強化了原有的觀點。對傳承人的採訪和記錄亦是反覆進行，以期獲得更具說服力和真實的材料。二〇〇七年七月一日至十五日，我率領由福建師範大學美術學院與臺灣成功大學藝術研究所教授、研究生組成的聯合藝術考察隊，再次對泉州、漳州、廈門進行田野調查。這些都為閩臺民間美術的比較研究提供了大量珍貴的圖文資料。

此外，我喜好收藏，集中於對福建與臺灣地區的民間美術作品及資料的收藏。我收集的陶瓷、年畫、木偶頭雕刻、繡品、粿模等的累積漸成規模，在對民間美術作品的鑑賞過程中，掌握到的專業常識遂成我對本課題研究的基本保證。本書所用圖片大部分由我拍攝，實物也多數出自我的收藏品。

近一個世紀以來，兩岸學者對民間美術的研究不辭辛苦，傾心投入，成果斐然。希望該書的出版，對弘揚光輝燦爛的中華傳統文化，促進閩臺的文化交流和非物質文化遺產的保護研究有所裨益。

李豫閩

二〇〇八年春

目次

第一章
閩臺民間美術的文化意涵

第一節　閩臺民間美術的淵源

一　遠古先民的成器造物觀

　　據考古發掘，早在舊石器時代（約數十萬年至一萬年前），福建先民就開始打造形制簡單的工具，用以生產和生活。這些以石核、石錘、石片等加工打造過的刮削器、砍砸器，為原始先民的生產和生活帶來便利，而運用簡單磨製技術加工的骨角器的出現，則表明工藝製作技術相應提高，它與先民的生活質量提高是相輔相成的。

　　到了新石器時期（約一萬年至四千年前），閩江下游、東海之濱的古福州灣沿岸或附近海島上，先民近水而居，採用漁、獵、採集、捕撈的生活方式。當時的福建先民已掌握了原始的製陶技術。製器時，採用抹光和在外坯上通施紅衣以及拍打、壓印、刻畫等裝飾手法，其中，以麻點紋、繩紋、籃紋、貝齒紋、戳點紋、方格紋、圓圈紋、彩繪紋最為典型，亦最有特色。先民們已經懂得修飾器物之表面，規整造型，體現了美觀與實用融為一體的成器造物之觀。

二　商周至秦漢時期的福建民間美術

　　縱觀整個商周到春秋時期閩臺地區的考古發現，由於自然環境與資源的差異，以及交通自然資源等諸多因素的影響，福建的青銅冶煉較浙江、江西、廣東地區稍後，但到了春秋時期福建經濟發展得益於

越族入閩和南北地區越人交流，福建冶煉製造業大為發展，堪比鄰邦近省；製陶和竹木加工、紡織業也達到相當高的水平。

以陶器製造為例，福建在商周時代，陶器製作形成了陶胎著彩，繪以彩色圖案，後經燒製成型的方式。這完全是原始陶瓷較為成熟的製器方式。無論是器型種類、紋飾變化，都較之前期有了極大的發展，顯得更為精緻、美觀。

大量的陶器仿製青銅器型，紋飾也仿自銅器，反映了先民漁獵、採集經濟的地方特色，以工藝上的組裝、接合方法創新器型，使器物的造型更為複雜、富有變化，如堆、貼、塑的技法應用直接促進了造型裝飾工藝的提高。而原始瓷器燒製，標誌著閩地陶瓷工藝美術邁向一個更高的層面。

武夷山市的興田鎮古城遺址，始建於西漢時期，是中國長江以南地區保存最為完整的漢代古城之一。城址有陸門四道、水門三道。城址內發現有大型宮殿、官署等建築群四處。整體規模宏大，布局規整，具有南方丘陵地帶建築的特徵。此外，在城址外還發現有廟壇、手工業作坊區、居民區、道路、烽火臺、陶窯群、墓葬區等，出土了大量的建築構件（如空心磚、萬歲瓦當等）以及陶器、鐵器和銅器等遺物。

武夷山懸棺類型的發現，始於一九七四年的一次私人盜採。一九七八年九月福建省博物館考古工作者對位於白岩的懸棺進行了首次科學考察。考古工作者根據觀音岩（私人盜採）和白岩懸棺的採集，發現棺內除了人的骨殖外，還有隨葬紡織品——大麻、苧麻、絲絹、棉布四種。經上海紡織科學院鑒定，在出土的紡織原料中的一塊青灰布殘片，是我國已出土的年代最早的棉織物。在船發現一陪葬龜形木盤、豬下顎骨一塊。

龜形木盤係崇安白岩懸棺中唯一的隨葬生活用品，它的發現意義重大。龜形木盤形制設計巧妙，造型生動自然。龜是商周時代的吉祥

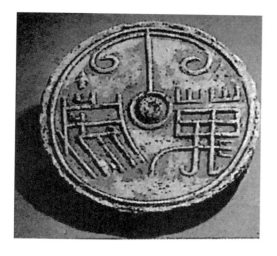

圖一　武夷山漢城萬歲瓦當

圖二　武夷山漢城建築水管
　　　灣頭

圖三　商代木烏龜

物，商人把龜甲用作占卜。龜還是商周時代青銅或陶器上的常見造型、紋飾，如龜形紐蓋、龜魚紋等。龜魚紋飾的應用，表明先民對生命繁衍的重視，他們運用象形手法塑造，以此表達對生命存在的混沌的認識。對龜形木盤進行實物觀察，可發現其外形平整，弧形曲角對稱均勻。由此，許多學者推斷，先民在加工製作龜形木盤時已經使用了金屬工具。

　　農業生產的發展，促進了社會分工的擴大和手工業的發展。陶製禮器及樂器的出現，表明福建先民在此階段不僅從事漁獵、採集等維持生活的生產勞動，還適時地舉行相關的儀式活動。原始宗教的出現及「禮制」的建立，標誌著當時的福建社會邁入文明的門檻。

圖四　西晉青瓷油燈盞（作者收藏）

三　魏晉南北朝時期中原工藝對福建的輸入

西晉末年的「八姓入閩」，史稱「衣冠南渡」。當時西晉王室的王侯卿相和大批北方士族紛紛攜親屬、賓客部屬等，由浙江、江西進入福建。隨後的幾十年中，南遷人口大幅增加，不僅為閩地增加大量的勞動力，還帶來了中原先進的生產工具和技術。

據《惠安縣志》有關晉代晉安郡王、開閩始祖林祿墓的記載，其陵墓石雕「前有石冠石笏，後有石羊石馬」[1]。這座位於惠安涂嶺龍頭嶺下的古墓石象，距今一千六百多年，雖損毀已盡，實物不存，但我們瞭解到墓主人的身世：林祿，河南人，西元三一七年隨晉元帝南渡，授昭遠將軍，敕守晉安郡（今福建省）[2]。由此可推斷，此古墓乃中原漢族工匠所為，其石雕帶有魏晉雕刻之風。抑或，這就是後來冠絕於世的惠安石雕工藝發展之源頭。

中原入閩士族，生前為避戰亂移居閩地，繁衍生息，死後效仿中原漢族入土歸陰的習俗。這從福建境內的晉代古墓發掘中出土的大量青瓷隨葬品可以得到驗證，而從青瓷的器型、胎質、釉色和紋飾來看，江蘇、浙江、江西等地高度發達的製瓷技術對福建影響較大，由北往南的文化播遷，大大提高了閩地民間的製造技藝。

兩晉時期是佛教在福建傳播的重要時期。佛教中「輪迴因果報應」之說，恰好迎合了廣大遭受苦難民眾的心理要求，因而得以廣為傳播。在南方，佛教的傳播在南朝時達到鼎盛。南朝時崇佛成為閩南地區的一種時尚。佛教不僅是一種宗教，還是一種哲學（包括世界觀、人生觀），一種內涵深邃、想像力豐富的文化載體。由此誘發的藝術行為，是那個時代最有生氣、最具感染力的文化現象。與佛教有

1　〔明〕嘉靖修：《惠安縣志》〈列傳〉，頁1107。
2　〔明〕嘉靖修：《惠安縣志》〈列傳〉，頁965。

關的蓮花、纏枝、卷草、僧人、飛天等紋樣，被廣泛運用於陶瓷、石雕、木雕等工藝創作中。

此外，道教題材在民間美術中的表現從未中斷過，它是本土文化的延伸與擴展。福建民間美術反映道教的內容極為豐富，有道觀建築裝飾彩繪，以及其他版印符籙、年畫、紙馬等。

四　唐代福建民間美術的全面發展與外來文化的融入

福建的開發和建設在唐代步入一個快速發展時期。原因是唐初以來社會安定，政策得當，隨著福州崛起，成為經濟建設重心，福建的開發自閩北山區向沿海和閩南地區轉移成為趨勢。

盛唐以後，閩江、晉江流域開始了新的發展階段，逐漸成為東南部重要的富饒區域，突出地表現在幾個方面：一是閩地南北社會佛學大興，遍修廟宇。它是繼魏晉南北朝之後，福建地區宗教信仰高度發達的又一重要時期。廟宇寺觀的營造，為閩各地民間美術的發展創造良好的空間和條件，石雕、木雕、繪畫、陶瓷、版印及金屬打製業全面發展。二是海上貿易拓展，船運發達，促進了東西方文化的交流，泉州在唐代逐步成為重要的海港城。三是由於各地商客、僧侶由此進入中國內陸。來自印度、古埃及、古希臘、古羅馬及阿拉伯世界的文明同時傳入福建，外來文化與本土文化在碰撞、融合過程中，刺激了手工業的發展，使民間美術無論從題材、內容，到材料、技術都產生了變化，以漢文化為主體的閩文化呈現出兼容並蓄、推陳出新的時代風貌。四是盛唐時期，由於社會經濟的發展，外部環境的改變與不斷增加的需求，使社會生產的分工更加細化。專門化的行業生產與規模不斷擴大，使閩地出現行業組織的雛形。它的肇始，意味著社會生產力的發展推動當地手工業穩步向前發展。

唐代福建手工業的繁盛有兩個事例為證。

 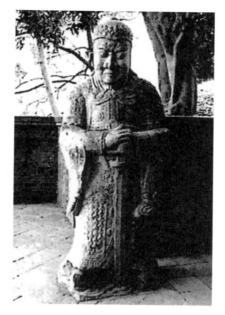

圖五　北宋石雕人像——文官　　圖六　北宋石雕人像——武官

　　福州市郊懷安的晉代窯場，在唐代時由於外銷瓷的需求量增大，工匠日夜燒製青釉瓷器以供出口。這一時期懷安窯所出器型與同期內陸窯口產品基本一致。大量酒器、容器和日常用器，表現出地方文化特點與外來影響互為交融的特徵。比如青瓷釉下彩執壺，其壺身渾圓，壺嘴細短，造型飽滿，青釉層下敷以褐色，青褐互襯，交相輝映，顯得富麗堂皇。

　　唐代，閩北民間美術繼續魏晉南北朝的繁盛，建陽將口唐代窯場燒製瓷器，除供應本地與周邊地區外，還大量出口。青銅器的禮器和日用器較為普遍，如龍紋銅鏡的燒鑄，令它與前期的銅製品裝飾造型拉開了距離。一面銅鏡以一盤桓於雲霧之中的龍為主題，翻轉的龍身時隱時現，龍爪曲張剛健有力，畫面輔以精細祥瑞的雲紋，龍頭、龍爪趨向於下端橫排銘文，通幅製作精巧而不失恢弘，造型嚴謹而不失浪漫，實屬唐代造像藝術之風範。據《新唐書》〈地理志〉所載，福

建山區將樂、建安、邵武、寧化、長汀、沙縣、尤溪均產金銀銅鐵類
金屬，於是與礦冶業有關的鑄錢業，就出現於唐會昌年間。這說明唐
代福建商業經濟已非昔日可比。此外，閩北地區唐代雕版刻書業發
達，從「建安自唐為書肆所萃」之句來看，可知唐代造紙業及雕版印
書業之盛。

五　宋元福建民間美術的兼容並蓄與成器造物思想

　　兩宋時期是福建地方文化趨於發達、文教興盛的時期。福建因泉
州港海上對外貿易的繁榮，衣冠文物自不待言。朱子學走向全國，八
閩一時成為「東南全盛之邦」[3]。兩宋至元朝，是福建社會經濟文化
發展的穩定時期。

　　自北宋起，知識階層學術思想的活躍程度不亞於春秋時代。此
時，外來佛教禪宗與儒學相融，形成名噪一時的理學思想。這是北宋
士大夫階層對客觀事物認識的哲學思考。如理學中的「格物致知」思
想，深刻地影響著手工藝行業的成物造器觀──致精、致雅、致純。
這成為該時期工藝美術審美的志趣。以宋瓷為例，其追求端莊、雅致
所傳達出的趨向內斂而不肆張揚的品格是這一思想的體現。工藝技術
上則反映在：快輪拉坯技術純熟，使器型整體勻稱；綜合應用堆、
貼、刻、畫等技術，使瓷體外形與裝飾更富有變化；施釉則在青釉瓷
的基礎上研究出青白釉色，白裡泛青呈冷灰色，使瓷器顯出端莊、典
雅之氣。

　　此外，宋代茶葉生產比之唐代，無論是種植地分布，還是茶葉品
種、數量，都更廣更多。宋茶以建州北苑茶最出名，成為專供皇帝飲
用的貢茶。經閩北生產出的茶磚直銷各地。宋代閩北各地講茶經、行
茶道，鬥茶之風極為盛行，其影響逐漸擴大至中原和東南亞地區。正

3　張守：《毗陵集》，卷6，頁32。

是在此情形下，建陽水吉窯燒製的黑釉系茶盞冠絕一時，成為宋代中國七大民窯之一。在「建窯」生產的黑釉瓷盞中，利用釉色的變化而分「油滴」、「兔毫」、「鷓鴣斑」、「玳瑁」等掛釉製品，作為世界上最早的結晶釉品種，歷來備受中外人士交口稱讚。宋代德化窯以青白瓷為主，生產專供外銷中東和西亞地區的軍持、粉盒和其他日常用具。其技術特點以注漿模印呈淺浮雕狀為多，輔於刻畫紋飾。此時的德化青白瓷胎質較鬆，不如明代瓷之胎質緻密，但已顯釉色青澄透亮之韻。泉州以南窯口生產的「蓖點劃花青瓷」，大量銷往海外，後因被日本茶道始祖珠光文琳推崇備至而得名「珠光青瓷」。其簡潔、自然的刻畫紋飾體現了民間藝術樸素的審美觀。它對植物花卉形象生動的表現，使其富有生機，平添幾分自然之美。

　　宋代是福建雕版工藝的繁盛時期，建陽坊刻作品行銷最廣，麻沙、書坊兩地號稱「圖書之府」，閩北麻沙版作為中國古代重要的版印圖書，以其獨有的圖文並茂的版式享譽南北，影響波及東瀛。有曰：「宋刻書之盛，首推閩中。」宋代莆田著名雕版藝人陳振孫所刻印的作品，廣為流傳。《莆田縣志》載：陳振孫雕版印製的書有蔡襄的《荔枝譜》、《天元天寶遺事》、《通考經籍》等。宋時，漳州、泉州雕版印刷業已形成；至明代，漳州、泉州木版年畫在宋代版印書籍插圖的基礎上發展起來，並由此傳播到臺灣地區及東南亞。

　　宋元的四百年間，多種外來宗教與當地的道教和民間信仰和平共處，蔚為壯觀。如：「大觀、政和之間，天下大治，夷向風……泉南福建蕃學。」[4]蕃學，是培養外國人子弟和當地人學外國語言文學的學校。南宋時，來泉州貿易的外商「有黑白兩種，皆居泉州，號蕃人巷，每歲以大舶浮海往來」[5]。蕃人巷，即蕃坊，外國人居住的地方。

4　《鐵圍山叢談》（中華書局，1983年），卷2，頁56。

5　祝穆：《方輿勝覽》（臺北市：文海出版社孔氏岳雪樓影抄本，1981年），卷12，頁112。

蕃坊中由外國人推選出蕃長、理訟師等自行管理[6]，並與當地政府進
行日常生活或商務聯繫。

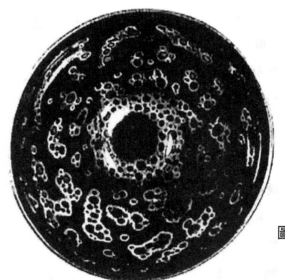

圖七　宋代建窯曜變天目

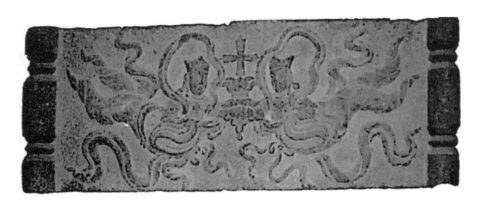

圖八　元代泉州基督教石刻

6　張星烺：〈古代中國與非洲之交通〉，收於《中西交通史料彙編》第3冊（新北市：
　　輔仁大學，1936年），頁182。

元代，泉州更是「天下各國人民、各種宗教，皆依其信仰，自由居住」[7]。這使得當時泉州這座面積僅有六平方公里的小城，擁有六、七座伊斯蘭教清真寺，三座天主教堂，多座景教堂、印度教寺、佛教寺廟和眾多的民間信仰宮廟、道觀等。

據汪大淵《島夷志略》所記，元代與泉州有海外貿易往來的國家和地區，除澎湖、琉球（臺灣）外，有九十七個，比宋代增加了三十多個。輸出的手工藝品種類繁多，有各種布類、帛類、瓷器、金屬器等。元代泉州的興盛與繁榮讓當時遊歷到此的西方傳教士和商人、探險家們無不讚歎，喻之「刺桐城」、「光明之城」，為天下最當不虛也。

元代閩瓷在宋代瓷器生產登峰造極的基礎上，持續穩定地發展。以德化元代出現的屈斗宮窯為例，它成為生產該時期泉州港外銷瓷的重要產地，所產瓷器在胎土淘洗和釉色配製上更為精細，此時所出青白瓷器的白淨程序明顯高於前代。此外，元代福建瓷器除了主題紋飾為中國傳統題材所常見的花卉、動物、人物三大類外，輔助紋飾在很大程度上也借鑑了伊斯蘭紋飾的形式，題材有變形蓮瓣紋、纏枝花、卷草、綿地、錢紋、蕉葉、回紋、如意雲肩等。手法上常見以同心圓環進行多層次裝飾，其變幻無窮的纏枝紋飾，後來成為明清時期民間美術裝飾的主要風格之一。總的來說，這時的瓷器胎骨細緻，胎釉結合好，通體滋潤瑩潔，透明度好，器型類別包括了生活器皿、宗教用具和室內外陳設觀賞品，一應俱全。

宋元時期，福建民間美術在唐代民間藝術全面繁榮的基礎上，逐步形成了工藝的高度精緻化和行業的專業化，無論是製瓷、織繡、石雕、雕版、繪畫都取得顯著的成就，它是繼魏晉南北朝之後福建民間美術達到的第二次高峰。宋元時期福建民間美術所體現的含蓄、內斂

7　張星烺：〈古代中國與非洲之交通〉，收於《中西交通史料彙編》第3冊（新北市：輔仁大學，1936年），頁167。

的審美品格，是這一時代精神的濃縮，亦成為後來歷代畫師塑匠們所
追求的審美境界。

六　明清福建閩南社會文風興盛與民間美術的繁榮

明清及近代，福建尤其是閩南社會始終遭遇兩種並行情狀。從社
會結構的外延看，雖然封建王朝為抗禦外來侵擾而堅持文化守成的反
覆「禁海」與「開海」，但外來殖民勢力挾帶的資本商業文明的衝擊
無處不在。從其內在結構看，程朱理學被封建統治者推崇和提倡，文
化教育相對發展，影響當時的社會風氣。

閩南人不但「經商賈力於徽歙，入海而貿夷」，而且「兒童誦
讀，聲聞於達道，士挾一經，挽首尤心，無所不能為，貧者教授資俯
仰，益壯不懈，是以縉紳先生為盛於中原」；當地有「彬彬有文，翩
然意氣，而多自貴於千秋之業」；「君子嫻於文辭，不但用以取出身而
已」。閩南人既「入海貿夷」、「開山種畬」，又崇「士君子之風尚」，
閩南被稱為「海濱鄒魯」，名副其實。[8]

「入海貿夷」提升了民間美術發展的經濟基礎和技藝水平，「文
風盛行」豐富了民間美術的文化內涵且注入新的活力。

明清兩代，福建閩南民間美術表現最為顯著的特點是精品輩出、
名家薈萃。

陶瓷生產德化、平和兩窯遙相呼應，爭妍鬥奇。德化自明代創燒
獨有的「象牙白」瓷器和平和南勝、土寨窯燒製的青花瓷器，成為中
國銷往歐洲與南亞的大宗。德化瓷塑以傳說中的佛尊、神仙造像的精
湛造型，追求神韻，胎質細膩白皙，釉色晶瑩透亮而風靡歐亞，獲得
了「中國白」之美譽；平和南勝、土寨窯生產的青花日用瓷器，以其

8　〔明〕何喬遠：《閩書》〈風物志〉（福州市：福建人民出版社，1994年），頁433。

畫工筆法奔放、畫意深邃、情趣盎然而為海外市場所垂青。當時遊歷過閩贛兩省的傳教士和歐洲中國瓷器收藏家一致認為：與景德鎮一樣，閩南德化一帶，擁有世界上最好的瓷土、最好的技師、最好的窯場。

　　德化瓷工何朝宗成為明代瓷塑工藝的代表人物。據《泉州府志》載：「何朝宗……寓郡城，善陶瓷像，為僧迦大士，天下傳寶之。」何朝宗瓷塑的僧迦大士，因神態端嚴、形體簡潔、衣褶飄逸，以其栩栩如生的造型而「天下傳寶之」。何朝宗的出現並非偶然，蓋因何氏本人從藝精益求精，常「廢寢食而苦思之」；此外，閩南地區素以民間雕刻見長，歷代各種神祇造型遍布各大宮廟，豐富的人文資源滋養一批德化瓷塑名匠，瓷業發達，帶動窯業的發展和技術創新，故而催生了諸如何朝宗這樣的一代巨匠。

　　明代漳州月港的貿易繁盛，帶動了整個漳州地區陶瓷的發展。九龍江上游地區的平和、華安等地窯場生產的瓷器被運往海澄月港銷往海外。以平和南勝窯、土寨窯生產的青花瓷（按：通常稱「克拉克」瓷）和華安東溪窯生產的「米黃釉」漳窯瓷器最具特色。明代平和窯青花瓷以日用品居多，器型為瓶、壺、罐、盤、碗、碟為主，規格大小不一，大盤直徑達五十釐米，小件包括調羹、醬油碟子。裝飾題材包括山水、人物、花卉魚蟲、文字等。最為顯著的特點是其畫工的精湛與嫻熟。既有別於景德鎮官窯青花繪製的規範、謹嚴，又不同於德化民窯青花瓷的工整、細膩。平和窯畫工的恣意奔放、自由灑脫的畫意，得益於文人書畫的影響。東溪窯米黃釉漳窯所出器物以禮器瓶、爐、觚等和佛尊、僧迦造像為多，其與德化窯瓷器的高溫燒製、胎土縝密、釉水晶瑩相比，雖溫度低、胎土鬆、釉水薄、表面開碎片，但器型規整，收放適度，線條簡潔、飽滿，盡顯蒼勁、古拙之美。

　　閩南的晉江、磁灶、平和、南靖、漳浦等地燒製醬釉、陶瓷和素三彩等瓷器，造型多樣，色彩鮮豔，別具一格，遠銷日本、東南亞各地。

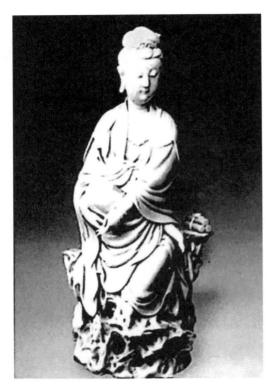

圖九　明代德化窯坐岩觀音

　　明代，漳泉兩地的雕版刻書和木版年畫業隨著閩南地區文教興盛而日趨發達。據調查，永樂年間（1403-1424），漳州就有書壇、紙莊刻製年畫。初期有「黑堂」、「紅堂」之分。「黑堂」印製科考材料如四書五經，「紅堂」印製各式年畫用以四季節慶、紅白之事。明末清初，漳州城內的年畫印坊已有多處，以修文西路楊老巷的「顏錦華紙莊」最負盛名。店主顏一貫將技藝傳給兒子顏騰蛟，使其成為極負盛名的雕版印製高手。顏騰蛟的兩個孫子顏永在、顏永賢又分別以畫稿和雕刻著稱。「顏錦華紙莊」不斷出現技藝超群的傳人經營雕版印刷行業，代代相傳，直至抗日戰爭爆發，「顏錦華紙莊」將漳州城內所有書坊、紙莊的雕版收購，集於一家。

　　明清時期，閩南民間戲劇、戲曲豐富多彩，成為百姓喜聞樂見的鄉土藝術，掌中木偶戲就是其中之一。時值崇佛尊佛極盛，漳泉兩地

神佛店遍布城內街區，以泥土模製成型、加彩的神佛偶頭被擺放在店鋪櫃檯上。初時木偶頭是佛像店承接的副業，泥偶與木雕神佛像的結合，可視為掌中木偶頭雕刻的雛形，如泉州義前後街的「西來意」店，以製作提線木偶頭名噪一時，稍後涂門街的「周晃」店（黃才

圖十　明代漳州木版年畫——門神

司、黃良司、黃嘉祥），黃姓匠師以雕刻木偶頭聞名遐邇。到了清代後期，泉州江金榜、江加走父子和漳州徐福、徐年松的出現，成就了閩南木偶頭雕刻藝術的輝煌。

清代乾隆年間，在泉州涂門街以及漳州巷口一帶均有打錫巷，商號、店家林立，店鋪承接金銀飾品、銅錫日用品的加工、訂製，因貨真價實、口碑良好，製品供應本地且銷往海外。閩南俗禮繁縟，訂婚、陪嫁，需置辦金銀首飾，婦女在特定場合均要盛裝打扮，嫁到夫家時所陪嫁的細軟既可用以日常節慶之佩帶，又能在生活拮据時以貼補家用，還能作為家產傳給後人。閩南氣候潮濕，錫器、銅器貯存食品、藥品，有防潮、防黴、防變味的優點，且錫器造型美觀、經久耐用，擁有廣泛的市場。清代泉州錫雕工藝湧現了像「鳳第司」第一批優秀的錫雕名家。

據調查顯示，閩南地區大批始建於南宋的宮廟，大多經明清兩代的大面積修葺、重建。入清之後，閩南宗教信仰、民間信仰高度發達，大型宮宇比比皆是，漳泉城內巨型牌坊的建造、漳泉兩地士族和海商富豪階層的出現，對大型民居建築的營建需求日益迫切，為閩南工匠提供了大量的就業機會，行業分工的細化使民間美術的生產更顯專業化、專門化，極大地推動民間美術的發展。正因這樣的發展，明清時期，閩南地區形成了以惠安崇武一帶的石雕工藝為代表的「南派」石雕技藝，以永春、惠安、泉州、漳州各自代表的木雕技藝流派紛呈。事實上，清代中後期，在漳州之漳浦、詔安、東山、雲霄一帶與潮汕毗鄰的地區，亦有身懷絕技的石雕、木雕和彩繪師的存在，甚至在平和、南靖與閩西接壤的地域同樣有優秀的工匠從事建築裝飾工藝。

圖十一　福州壽山石薄意雕刻（林清卿）

七　民國時期民族資本主義興起與福建民間美術的飛速發展

　　民國早期的中國社會，經歷了民族資本主義的出現和工人階級的形成及新文化運動發展的巨大變化。福建省基本沒有過多涉及軍閥之間的混戰，又經歷較早對外通商的幾十年發展，和上海、武漢、廣州等通商大埠一樣，出現了全國最早的資本主義工業，主要集中於紡織、麵粉加工和傳統手工業方面。

　　一九二八年至一九二九年，民國政府收回了原來由外國長期控制的關稅，從此關稅在全國財政收入中所占的比例就一直保持在一半左右。福州、廈門、泉州等通商港口城市的發展尤為迅速，帶動了福建地區經濟文化等各方面進入相對繁榮時期。福建的民間美術在這一時期得到了較好的發展。

　　特定的社會環境產生了福建民間美術的眾多門類和各異的風格，

孕育了福建民間美術的文化意涵。福建民間美術在各個不同的時代背景下綻放出異彩，對同時期乃至稍後的臺灣民間美術也產生了深刻的影響。

第二節　漳、泉移民臺灣地區與民間美術傳播

一　漳、泉移民臺灣之緣由

　　福建人移居臺灣肇於何時？有各種說法，最具代表性的當屬已故的當代著名海洋地理學家、福建師範大學地理科學學院教授林觀得先生所提出的「東山陸橋」觀點。他根據長期調查研究發現：臺灣與大陸現在雖有海峽相隔，但在一萬多年前末次冰期時候，有許多島嶼和大陸是相連的。這是因為當冰期高峰時，地球氣溫大幅度下降，冰流面積擴大，海平面也隨之大幅度下降。大約從距今三百萬年到一萬年前，地球上曾出現過多次冰期和間冰期，每次冰期造成的大退潮，使得福建東山與臺灣之間形成一條淺灘，兩地連成一片。林觀得從地質構造學的角度提出的海平面理論，奠定了其在國際海洋地理學界的地位，而他的「東山陸橋」觀點，也為兩岸的學者所接受。

　　然而，閩南人移居臺灣有文字記載則從隋唐開始，《臺灣方志》〈藝文志〉中，收載了唐人施肩吾〈題澎湖嶼〉的一首詩，詩曰：

　　　　腥臊海邊多鬼市，島夷居處無鄉里。黑皮少年學采珠，手把生犀照咸水。

　　宋朝人趙汝適在其《諸蕃志》裡寫道：

　　　　毗舍耶語言不通，商販不及……泉有海島曰澎湖，隸晉江縣，

> 與其國密邇，煙火相望，時至寇掠，其來不測，多罹生噉之
> 害，居民苦之。[9]

可見宋元時期雖有漢人聚居澎湖，當時的臺澎仍是一片荒蕪之地，飽受海盜侵擾。

天啟四年（1624），荷蘭殖民者被迫從澎湖轉據臺灣，一六三五年以後才招請僑居爪哇巴達維亞（今印尼雅加達）的以福建同安人蘇鳴崗為首的幾個華人出面，從福建的漳州、泉州等地招募農民，在今天的臺南一帶栽培甘蔗和稻米。這是福建人東渡定居開拓的開始，也是臺灣地區墾荒的濫觴。

一六六一年，鄭成功率兵赴臺驅逐荷蘭殖民者。之後，鄭成功在臺灣建立了一個沿襲明代官制（吏、戶、禮、兵、刑、工六部）——「六官」皆備的「類中央政府」，追隨鄭成功來臺的也有文化水平頗高的王侯、官僚和軍人集團。鄭成功一方面在臺灣採取「寓兵於農」的政策，即兵士不但捍衛社稷，同時也從事生產；一方面積極發展文教事業，並且開科取士[10]。康熙二十二年（1683），施琅率軍東渡，消滅了「鄭氏政權」；清朝在臺灣設一府三縣，並循鄭氏之例，在臺灣設立學校，招考生員（俗稱秀才）。另外，清朝致力於漢人和當地居民關係的改善，穩定局勢。這為臺灣的移民開發注入了決定性的因素：政府的干預、士族的參與及漳、泉百姓的大量移入。

連橫的《臺灣通史》云：

> 當明之世，漳泉地狹，民去其鄉，以拓殖南洋，而致臺灣者亦伙。[11]

9　趙汝適：《諸蕃志》（中華書局，1996年），頁237。

10　尹章義：《臺灣開發史研究》，臺北市：聯經出版事業公司，1989年。

11　連橫：《臺灣通史》（商務印書館，1983年），頁124。

圖十二　昔日漳州月港（引自林瑞洪《吾鄉吾土》）

到底哪些因素造成明清時期漳泉人大規模地移居臺灣？

第一，戰亂頻繁。大陸內地變亂，從東晉至唐宋五代，由於中原人民率先南遷，閩粵人口因此劇增，形成人口過剩的局面，只好向臺灣或南洋移民。宋室南渡、明亡清興也迫使內陸老百姓東奔西逃，閩粵居民避難海外者尤多。

第二，田產繼承方式。閩地由於山多田少，除富室外，每家耕地有限，為避免土地因繼承而分割過細，大都採取長子繼承方式，由長子繼承祖業，其他眾子勢必出外謀生，尋求發展。他們在外吃苦耐勞，以求衣錦還鄉，光耀門楣，榮耀鄉里。

　　第三，漳、泉居民宗族觀念很深。凡是居留海外稍有成就者，總喜歡將族中的親人提攜到海外去。亦有為謀生計，往海外投靠親友者，加以明末清初時，社會甚不安定，於是相攜前往海外覓求安適生活的人就逐漸增加。

　　第四，閩南海岸線曲折，人民與海相習，養成勇於進取的精神。根據記載：永樂三年（1405），鄭和下西洋，船隊經過福建海域，分別進入福州和泉州補給飲水與糧食，鄭和七次下西洋，威震海外，番邦貢使接踵，貨物源源而來。宣德年間（1426-1435），闢泉州為市舶司，漳州月港海上貿易興起；正德年間（1506-1521），開闢廈門與西人通商。於是，閩南人揚帆海上，入海貿易。

　　第五，福建造船技術獨步全國。五代以後，造船業已成為漳泉兩州主要的製造業之一，而且造船技術已達到相當高的水準。官方出使高麗，不就近於山東徵調，而委由福建、兩浙監司僱募客舟，即可看出福建船業有過人之處。由於造船技術好，加上豐富的航海知識和羅盤的應用，使閩人外移更具有利條件。

　　第六，閩南地方多山，耕地有限，土地貧瘠，加上人口稠密，謀食艱難。福建全省山地丘陵面積占了總面積的百分之九十五，故精華區集中在沿海，但「漳、泉諸府，負山環海，田少民多」。當總耕地已不足維持基本生存時，心思敏銳、有進取心、肯吃苦耐勞的當地民眾便向海外發展。

　　第七，佛教寺田大量增加。唐朝五代以後，福建佛教勢力大大發展，由於寺觀眾多，寺領莊園不斷擴張，遂使原住地狹小而人稠密的情況更趨惡化。這種土地集中於寺廟的情形，閩南漳、泉一帶雖無詳盡資料統計，但據南宋人陳淳的說法，泉南一地寺田所產竟占全額十分之七，多至八九十千，甚至百千，歲入以萬斛計；富寺有田一百五十頃，極為平常，而富家不過五頃、十頃而已。而漳州寺產所占比例，更達七分之六。

　　第八，因政治的發展而產生海外移民的需要。一六二四年，荷蘭
殖民統治臺灣後，為圖市易之利，致力於農業的墾殖，竭力獎勵大陸
移民，以謀經濟的發展來鞏固其政治上占領的地位。此外鄭成功於一
六六一年率二十五萬人入臺，大大得力於閩南百姓的援助。其後，又
移鄉勇及收沿海殘民來臺開闢荒地，相助耕種，以廣生聚。清收復臺
灣後，開始對移民有所限制，直到乾隆二十五年（1760），所有「限
制移民攜眷同居」之禁令完全解除後，閩粵移民入臺灣人數才激增。

　　第九，自然條件優越、資源豐富。就臺灣而言，既有黃金、硫磺
等礦產，又有鹿皮、鹿脯等狩獵物，還有沿海地區的水脈。加之臺灣
地廣人稀，環境氣候與福建相似，與閩南又近在咫尺，兩地隔海相
望，相去不過二百公里的水路，最短距離僅為一百三十五公里，來往
便利。

二　渡海來臺的渠道與線路

　　早期漳、泉居民渡海來臺，主要是駕乘雙桅帆船。這種無動力的
帆船必須依靠自然風的最大配合，才能順利到達目的地，因此首先要
瞭解臺灣海峽的風信。大致而言，過洋以農曆四月、七月、十月為
穩，四月少颶日，七月寒暑初交，十月小陽春，天氣多晴順，閩粵人
利用這三個月份來臺居多。最惡六月、九月以及十一月至次年三月，
六月多颱風，九月多「九降風」，十一月至次年三月風浪最多，船舶
的往來最為困難。此外，春夏間南風多，風不勝帆，船小則速；秋冬
間北風罕斷，雖非臺颶之期，但帆不勝風，舟大則穩。[12]

　　其次，臺灣海峽澎湖風櫃尾和虎井兩孤島間的海面，即傳稱「黑
水溝」，早期史籍曾留下不少有關「黑水溝」的記載。如郁永河《裨
海紀遊》有云：「臺灣海道，唯黑水溝最險，自北流南，不知源出何

12 林再復：《臺灣開發史》，臺北市：臺灣研究叢刊，1989年12月。

所？海水正碧，溝水獨黑如墨……廣約百里，湍流迅急，時覺腥穢襲人。」李元春《臺灣志略》亦記載：「黑水溝為澎廈分界處，水黑如墨，湍激悍怒，勢又稍淫。舟利乘風疾行亂流而渡，遲則波濤衝擊，易致針路差失。」又據別處記載，黑水溝有二：其在澎湖之西者，廣可八十餘里，為澎廈分界處，水黑如墨，名曰大洋；另在澎湖之東者，廣亦八十餘里，則為臺澎分界處，名曰小洋。小洋比大洋更黑，其深無底。大洋風靜時，尚可寄碇，小洋不可寄碇，其險勝於大洋。

　　由於經過黑水溝如此危險，因此不知有多少人葬身海底，成了他鄉孤魂。昔時，民間有十個移民中「六死三留一回頭」之說法，道出黑水渦潮的危險，也道出閩南人渡海來臺的艱辛。

　　此外，能否遇到順風，關係甚為重大。根據郁永河所記，在廈門開船時，雖兩艘同時日、同航程，竟有遇順風、逆風而不同日到達者。他又舉了一例：在廈門大旦門出發之船十二艘，同時到達臺灣者僅半數。其餘者遲到數日，亦有一艘遲至十日。海風無定，「常有兩舟並行，一變而此順彼逆」。這是由於臺灣海峽以南北海流和南北季風為主，帆船時代想由西往東橫向航行倍覺困難。

　　若天時地利遂，風向及水之流向稍利於舟行，則自閩南至臺灣約十四小時到二日間可抵達。如志載：「舟船起碇揚帆，順流東向，四更功夫過黑水洋五更功夫抵岸，七更北靠淡水、基隆；偏東烏石港；南抵安平、布袋；偏北北港、鹿港、紅毛、梧棲，偏南打狗。」明代何楷奏疏有云：「臺灣在澎湖島外，水路距漳、泉約兩日夜。」諸羅縣志也有從廈門到淡水類似的記載：「廈門至淡水水程十一更，與鹿耳門等。康熙五十四年，千亘門重建天妃宮，取材鷺島（廈門），值西風，一晝夜而達。」

　　根據臺灣學者研究表明，明清兩代從漳、泉兩府經臺灣海峽來臺的移民，占漢人來臺總數的百分之八十以上，從船舶靠岸的地點來看亦集中在安平（今臺南）、打狗（今高雄）、諸羅（今嘉義）、鹿港和

艋舺（臺北一帶），其中安平與鹿港占絕對多數，無論是從地理位置或航行線路看，安平（臺南）登陸的漳泉人都有，鹿港則以泉州人居多，打狗（高雄）主要是漳州人。

三　祭祀公業與「唐山師傅」

明清時期，漳、泉移民臺灣由少到多，聚集而居，一種以同祖同鄉人為主的聚落從此建立，然而他們終究割不斷與故鄉的聯繫。

臺灣作為漢人移民社會，自然保持漢人的傳統習俗。祖先崇拜是漢人自古以來的特色之一。漢人社會的宗族是以血緣系譜為主的組織，一般置有祭田或祖業，在臺灣則稱為「原祀公業」，即為了祭祀祖先而置辦的共有產業。早期臺灣漢人移民大都只作短暫停留的打算，因此不存在祭祀祖先的問題。但逐漸定居下來，移民就有了祭祀的需要，他們通常由在臺的宗族成員集資派前往本籍祭祀。時日一久，漸漸感覺回鄉祭祖不便，而且在臺的宗族成員繁衍已多，於是開始有人倡導建祠堂，設公業。

早期出現的祭祀團體由在原鄉有共同遠祖的宗族成員組成，祭祀共同的「唐山祖」，如王爺廟、觀音廟、媽祖廟、天上聖母廟、關帝廟、開漳聖王廟、保生大帝廟、開臺聖王廟等。他們通常來自同一祖籍地，同姓但不必然有直接的血緣關係。等到有些宗族在臺灣繁衍了三、四代後，其成員也成立祭祀團體，祭祀第一位來臺的祖先——「開臺祖」，一般以姓氏宗親為單位建立宗祠。學者稱前者為「唐山祖宗族」，後者為「開臺祖先宗族」。這是移民社會特有的現象。

正是在此基礎上，明清兩代臺灣漢人聚居地開始大肆修建寺廟、道觀和宗祠，建廟修厝需要依靠人力和物力，最便利的方式就是從原鄉延聘工匠來設計施工，這批來自原鄉的能工巧匠被當地人稱為「唐山師傅」。

　　據不完全統計，明清時期由閩南到臺灣的工匠不下五百人，尤其是乾隆四十九年（1784）朝廷開放晉江蚶江港與鹿港對渡之後，泉邑工匠大批湧入臺灣，承攬工程。閩南各地，如惠安石雕、南安石材等加工產業基地接受臺灣的訂件，即在閩南加工，運往臺灣組裝。當時，臺灣民間建築中的石、木、泥瓦三大行業及彩繪、剪黏等項目絕大多數延聘閩南工匠，其中又以崇武鎮五峰村石匠、溪底村木匠、漳州畫工和木匠最為著名。這些陸續來臺的漳、泉工匠不僅為臺灣早期寺廟建築留下了精美的作品，同時也將海峽西岸的民間美術樣式傳播到臺灣。

　　時至今日，在臺灣的原祖國大陸工匠的第五、六代傳人，提起他們祖先、前輩的從藝經歷時，仍能依稀勾勒出當年「唐山師傅」雕龍畫棟、巧奪天工的情形。無論是木雕、石刻或是彩繪等各種裝飾於寺廟建築的民間美術的優秀製作者，大多來自漳、泉兩地，他們當中的一些人選擇留居臺灣並將手藝傳給了後人，甚至有人在承建工程的閒暇，順手教會了當地的小孩。若干年後，臺灣便有了本地的工匠。

　　由於建廟需要大量的材料，於是便從漳、泉運送大量的木材和石材來臺，其中，木材主要取自福州，稱「福杉」；而南安青石和「泉州白」等優質石材，既作為帆船的壓倉石又可作為建材，從泉州運抵臺灣。

　　明清時期臺灣大興寺觀建築及清中後期的私宅府邸修建，無形中為漳泉的優秀工匠提供了施展才華的機會，同時也為日後臺灣的工藝美術儲備了後備人才，更為兩岸民間美術的傳播打通了渠道。

四　定居與擇業

　　漳、泉、客家移民在臺灣的地理分布是一個饒有趣味的問題。眾所周知，早期移民中泉州人居於濱海地區，漳州人居於內陸平原，客

圖十三　臺灣傳統祭　　　圖十四　鹿港天后宮門百工居肆
祀公業

圖十五　運石船

引自羊城風物——英國維多利亞博物館藏，十七至
十八世紀廣東外銷畫

家人則分布在丘陵山地，形成一種定式。何以如此？長期以來流行「先到先占」的說法，認為泉人先來，占據最好的地區；漳人次到，所以往內陸住；客家人最晚到，只剩下靠山的丘陵地。這種說法表面看來言之有理，但不完全符合歷史的真實。

事實上，漳、泉、客家人之所以定居不同的地區，是與他們原鄉生活方式息息相關的。舉例來說，客家人雖然入臺較晚，但在康熙年間也已大量移入臺灣，當時臺灣未開闢曠土尚多，除嘉南平原外，還有許多濱海地帶，客家人沒必要一定要沿山而居。據研究，明末清初時泉州人「捨本逐末」的風尚很盛，他們靠海維生，過著以行賈、販洋、工匠、漁撈、養殖、曬鹽為主業的生活，所以當他們渡海來臺謀生時，自然選擇濱海地區居住。漳州雖然與泉州緊鄰，但農業一直是經濟基礎與生活中心，加工業亦相對發達，當他們冒險來臺時，選擇內陸平原乃順理成章。

對現代人來說，原鄉的生活方式具有如此大的決定力量，是很難想像的。不過，我們必須瞭解，在近代以前的社會，大多數的人不識字，個人的謀生技能往往是跟父輩或親戚習得的，而且這樣的技能通常無法轉換（一生只會一種技能）。如果一個男子學會了漁撈，要他改作農耕是難於做到的。

早期的漳、泉移民，更多的是帶著一技之長移居的，初來乍到，倘使他們必得馬上攬活，就只有「黔驢故伎」可施了。大多數人在原鄉幹什麼活，到臺灣仍然是從事「本行」工作，跨行業的也有，但多數與原鄉的生活和職業習性相聯繫。相對而言，現代社會的職前訓練就很不一樣了，文化知識的普及教育為社會培養了一批工商業的基本勞動力，人們具有更多的職業選擇性。

蓋因臺灣移墾社會的文化經濟取向所定，漳、泉移民臺灣，大半皆是趨利而來，以從事經濟活動為主，這是閩南工匠赴臺從業的根本原因。早期移民，由家族衍生的村落，以祖籍的地緣而產生的「鄉

黨」意識強烈，同時也有強烈的排他性，因此商業活動的行業相互傾
軋的現象時常發生，這給競爭愈發激烈的民間美術行業又增添了許多
特殊的色彩。

　　有一個現象值得關注：從臺灣民間美術分布的區域來看，有一種
相對穩定持續發展的狀態。即臺灣的皮影戲集中於高雄、屏東一帶；
布袋戲則在臺北、彰化和雲林；木版年畫則唯臺南舊市米街最為集中；
木雕在臺南、鹿港最發達；交趾陶主要在嘉義和臺南；剪瓷雕主要在
臺南和彰化地區；刺繡和金銀器也集中在臺南和彰化的古老街區。

　　將臺灣的民間美術種類之分布（圖十六）與漳、泉移民渡海來臺
的航線和入境地相比照，昔時臺灣的「一府二鹿三艋舺」的繁榮興盛
所驗證的，即是一條由「古早」[13]、「唐山師傅」和漳、泉移民拓墾、
安家、「趁食」[14]所組成的路線圖。

13 閩南語意為「古老的」、「久遠的」。
14 閩南語意為「攬活」、「謀生」。

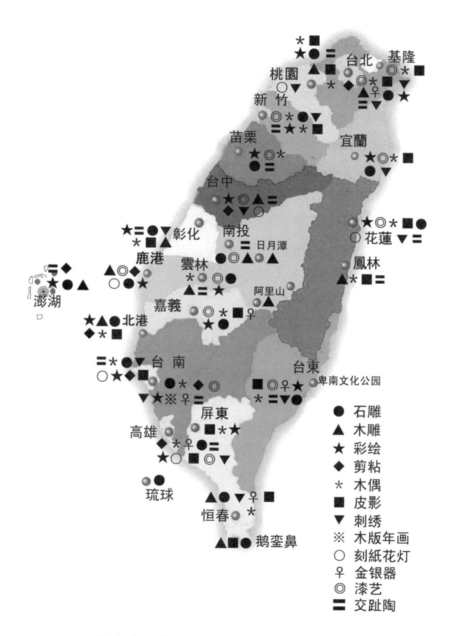

圖十六　臺灣傳統民間美術工藝分布圖

第二章
閩臺民間美術的主要門類

第一節　雕刻

一　石雕

　　福建石雕歷史悠久，源遠流長，是民間最具特色的傳統工藝之一。全省各地蘊藏著豐富的石礦資源，青崗、灰綠、白崗、花崗等都是石雕的上等材料。從雕刻技藝上分析，閩南地區的花崗石及青崗石等石雕大致有圓雕、透雕、浮雕、沉雕，以及影雕等種類。

　　明清時期是福建閩南石雕工藝發展的鼎盛時期，以惠安石雕為代表的「南派石雕藝術」擺脫了中原地區的傳統創作風格，汲取了閩地山水中的靈氣，形成了鮮明獨特的藝術特徵，成為了中國南方石雕藝術的奇葩。

　　閩南傳統石雕工藝的高超技巧主要體現在龍柱和石獅的雕刻上。

（一）閩南傳統石雕工藝

傳統龍柱雕刻工藝

　　在龍柱雕刻上，早期閩南石工以「盤龍石柱」出彩，雕刻時不僅注意顯示龍身的豐腴蒼樸、婉轉飛動，龍首的怒目睜視、張口吟嘯；還把龍騰翻越、縱橫四海的氣質和神采表現出來。嘉靖年間，由於雕刻工具的進步，惠安還出現了鏤空的龍體游離柱身的圓雕龍柱，把雕刻的工藝又推上了一個嶄新的臺階。由於這一工藝的推進，惠安石雕

龍柱出現了二層、三層的柱身，即俗稱「二透」、「三透」。九龍經天緯地、氣吞山河的形象被工匠們體現得淋漓盡致。

漳州白礁慈濟宮龍柱

　　慈濟宮有青礁、白礁兩處。青礁慈濟宮位於廈門海滄區青礁村岐山東鳴嶺，離廈門十二公里，又稱東宮。白礁慈濟宮距青礁慈濟宮約十公里，又稱西宮。白、青二礁實際上就是相鄰的兩個村莊，白礁古屬泉州府，青礁古屬漳州府。白礁慈濟祖宮，是一座宋代的道觀，其供奉的是民間名醫——吳本。有史料記載：

> 吳本，姓吳名本，字華基，號雲沖，白礁村人，生於宋太平興國四年三月十五日。歿後，聞者追悼感泣，尊奉為「醫靈真人」。南宋紹興二十年，高宗皇帝頒詔動支銀庫、遣使監工，把龍湫庵改建為一座宮殿式的廟宇，賜名「慈濟廟」。孝宗乾道元年乙酉，追封諡號「慈濟靈宮」，亦稱慈濟祖宮。

二〇〇五年一月，在對漳州白礁慈濟宮進行實地考查中，我們發現，白礁慈濟宮為三進式建築，面擴五開間，前殿（山門）共立龍柱十二根（青崗石，清中期鑿刻，均保存完好），石獅一對，抱鼓石二對；東西回廊壁堵鑿刻二十四孝圖（青白石，「文化大革命」時中部均被砍斷），左右門堵雕仙龍吐珠、麒麟八寶；正殿天井砌一上下雙重須彌座石構月臺，呈祭壇式，上刻「飛天樂伎」、「雙獅戲球」等浮雕紋飾，均為宋代雕刻。[1] 正殿立龍柱四根，應為清代重修時所立。這一時期的閩南石雕作品與以前的最大區別在於重視立意，改變了過去雕

1　據著名文物專家單士元、鄭孝燮、楊伯達先生鑒定，該月臺為建寺之初的原物，均出自於南宋紹興年間民間石匠之手。

刻時的「形似」而達到「神似」的藝術境界，通過作品表達了一種精神實質和超脫的意境。在藝術風格上，明清時期的閩南龍柱石雕講究形神兼備、氣韻生動，追求一種動態美和神態美；而在藝術特徵上，則突出纖巧、精細、神奇，含有細節語言，富有賞心悅目的藝術效果。

比如，慈濟宮龍柱，正殿龍柱的雕刻剛勁有力，龍身豐腴蒼樸、婉轉飛動；龍首長髮長鬚、深目大鼻、怒目睜視、張口吟嘯；龍身粗壯，龍骨嶙嶙，體態矯健，頗有龍騰翻越、縱橫四海之氣勢。正殿的四根龍柱，其中三根為降龍，唯左側一根升龍，龍首高攀於柱頭，龍尾逶迤在下，呈蜿蜒盤旋狀，如欲穿雲直上雲霄。這種雕刻在閩南地區較為少見，當地人俗稱「沖天龍」（見圖一）。此外，左側升龍之腿粗壯有力，足為五爪，在民間的宮廟建築中極為少見，這也暗喻著白礁慈濟宮應為朝廷所賜建，在等級上高於其他的慈濟宮。

泉州開元寺龍柱

泉州開元寺是福建省內最大的寺廟，占地面積七點八萬平方米。規模宏大，構築壯觀，景色優美，曾與洛陽白馬寺、杭州靈隱寺、北京廣濟寺齊名。開元寺大雄寶殿外立有四根八角形連礎斗龍柱，造型別緻奇特。它以整石雕砌而成，底為雙層方形柱礎，柱身呈八角形，柱頭為坐斗式。大殿正門兩旁的左側龍柱柱頭上雋刻「明‧華岩信士龍華蘇文昌暨男鳳簡‧鳳朗‧鳳口‧鳳翔立柱」；右側龍柱柱頭刻「明‧受五戒一品夫人王氏妙德暨信女潘文貴」。

開元寺大雄寶殿外的八角龍柱為福建省內最早有明代款識的龍柱，其龍頭短髮長鬚，角開衩，牛耳較小，長嘴微張，細頸，蛇身鱗甲，細尾倒鉤。而雕刻手法上則採取了明代常用的高浮淺刻技法，龍身與龍柱涇渭分明，龍身僅僅作為八角柱的裝飾。

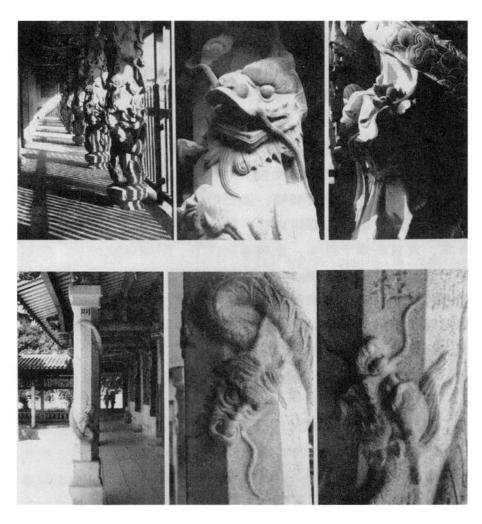

圖一

左上：白礁慈濟宮前殿龍柱的側面

上中：白礁慈濟宮正殿「沖天龍」，足為五爪

右上：白礁慈濟宮前殿龍柱局部

左下：開元寺大雄寶殿外右側龍柱

下中：開元寺大雄寶殿外右側龍柱——龍柱祥龍局部

右下：開元寺大雄寶殿外左側龍柱——龍柱升龍局部

閩南地區明清龍柱雕刻樣式對比

類特徵 朝代	整體型態	龍首	龍身	龍尾	裝飾風格	雕刻手法
明代	柱體較高且柱身可見面積較大，龍身較小，姿態較為固定，比例不定	長髮短鬚，牛耳較小，長嘴微張，高額低鼻	扭曲翻卷，長頸短腿，覆蓋鱗甲，無鰭	細尾倒勾	多以雲、蓮瓣為主要裝飾，整體風格穩重內斂、樸實無華，充滿神韻	以淺浮雕或高浮雕為主
清代	柱體可見面積較小，龍身較大；龍的整體型態呈多樣化（有雙龍、母子龍等）、永春、安溪等地還出現了「笑龍」整體比例為1：1：1，民間俗稱「一波三折」	短髮長鬚，牛耳較大，深目鬼眼，張口咧嘴（部分口含龍珠），低額高鼻	蛇身較粗，鱗甲較大，腰身粗壯；長腿鷹爪，鰭背，蝦鬚，雞胸；一足踏浪，一足握環抱珠	粗尾直入雲霄	裝飾華藻，除雲紋外還有麒麟、小龍、火珠、片石等，整體風格流暢飄逸，充滿質感	早期以高浮雕為主，後期則轉向透雕，工匠追求「打巧、鬥巧」

傳統石獅雕刻工藝

在石獅的雕刻上，北派的石獅大多呈蹲、伏狀，虎視眈眈，象徵著威嚴的皇權勢力和氣吞萬里的威懾意志，具有一種威武凶悍的特徵。以惠安為代表的南派石獅創造性地把北獅改成搖頭擺尾站立的形狀，乃於胸前披彩帶，足抱彩球，呈現出一種喜慶氣氛。雌雄二獅左右側視，雌獅前爪撫摸戲耍著幼獅，雄獅口中有圓石珠滾動，這就是匠心獨運的惠安石雕藝人所追求的藝術效果。這種繡球獅因此被稱為惠安獅，也稱南獅。在材料上，南獅大都採用南方的輝綠岩、青崗石，質地較韌，便於精雕細琢；而北獅則多採用質地較硬的白花崗岩，體現出一種威嚴性。

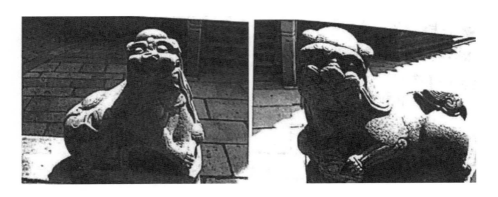

圖二　清代泉州開元寺鎮國塔石獅

閩南當地的石雕藝人將南派的龍、鳳、獅雕刻稱之為「啼獅、笑鳳、落頷龍」。所以在他們的手下，獅子總是表現出一種似笑非笑的滑稽表情，在雕刻手法上，往往使茂密捲曲的鬣毛和眉毛盡量遮攔獅子銅鈴般的眼睛，極力使威猛的獅子顯得和善可親，以迎合南方人喜歡舞獅的愛好和欣賞習慣。這說明當地的石雕已擺脫了中原的傳統特徵，吸取了閩地山水中的幾分靈氣而形成了自己鮮明獨特的藝術特徵，走向成熟與獨立，並從此影響了南方石雕石刻藝術的發展。

如圖二所示，清代泉州開元寺石獅，為南派工匠的代表作，獅子體態輕巧，頗像鬆獅狗，鼻子大，嘴巴張開的弧度也大，鬃毛或捲曲或向後盤梳；表情或溫順或啼笑，左顧右盼，人稱「笑獅」。

又如圖六的「清代漳州龍海白礁慈濟宮石獅」，人稱搖頭擺尾獅，又稱繡球獅。清代中後期的繡球獅雕刻已達到很高的工藝水準，其口胸幾乎呈圓球形，獅毛多呈鞭狀。由於工匠對於細節雕刻的追求，清代的閩南石獅多採用輝綠岩精琢而成。

閩南地區的獅子除了「守門獅」外，還有一類為鎮妖避邪的「風獅」，這種獅子在金門尤為多見，漳、泉地區則集中在街頭巷口、商埠港口一帶。

（二）臺灣傳統石雕工藝

臺灣的傳統石雕產業，早期多依賴大陸的師傅與石材。泉州的白石色澤溫潤且潔白，相較於臺灣色澤深灰、質地粗糙的觀音山石更合適作為雕刻之用。因而早期石雕作品，多直接向泉州地區的師傅訂製，雕刻完成後才搬運到臺灣。直到清末，本土產的觀音山石才開始被應用。雖然來臺的大陸雕刻師傅承襲了中國的傳統風格，但隨著第一代師傅的相繼離世，臺灣本土師傅對石材特質的重新掌握，在雕刻的技法上不得不配合石材的特質略做修正。

臺灣傳統石雕在雕刻形式上大致可分為四類：圓雕（又名立體雕塑），指四面八方都能觀賞的雕塑；透雕（又稱鏤空雕），為物體四面皆通透的一種雕法；浮雕，具有雕塑的立體感，但它只能和平面繪圖一樣，即是在某種厚度的石材上，雕出多層次立體感的雕刻品，從正面一個角度欣賞，又分為深浮雕和淺浮雕；線刻（又稱平雕），是在平面上雕刻，多用線條來表現形式，如版畫和線刻，線刻又可分為陽刻（陽紋）和陰刻（陰紋）兩種。

圖三　清代泉州開元寺寧壽塔石獅　　圖四　清代漳州何氏牌坊石獅

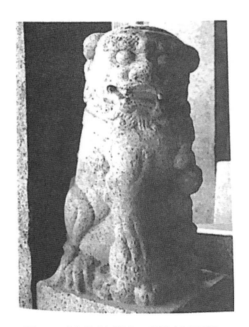 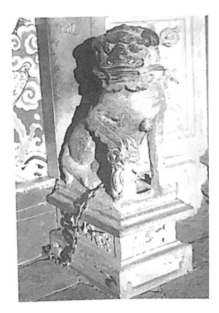

圖五　清代漳州何氏牌坊石獅　　圖六　清代漳州龍海白礁慈濟
　　　　　　　　　　　　　　　　　　　　宮石獅

　　臺灣是個海島，本土石材不佳，石料必須從大陸取得。臺灣早期的石材取自行駛於臺灣海峽運貨船只用來壓艙用的壓艙石，是硬度較高的花崗岩、青斗石、泉州白石等，這幾種石材不易雕刻，使得早期的石雕以主體為主，較為樸實。臺灣的本土石材直到日本殖民統治後，因臺灣內部交通漸為發達才逐漸開發使用。臺灣原產的石材是八里與五股的觀音山石。大陸的花崗石比臺灣的觀音山石更適合作為雕刻，但是成本相對較高，且臺海的交通受到政策的限制，所以除非是位於海運頻繁的地方可進大陸石材，否則觀音山石仍是不二的選擇。觀音山石本身因向海向陸的不同造成軟硬程度差別相當大，面向大海較硬的觀音山石較能呈現精細的變化，因此看起來精緻、明淨、漂亮，但是雕刻所需的工作時數也較多。面向陸地的觀音山石較軟，稱為內岩石，容易風化，沙孔比較粗，所以無法呈現細微的變化，但是雕刻所需的工作時數較少。

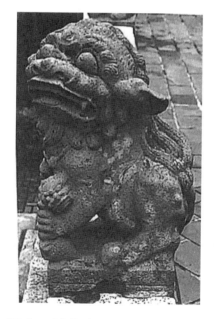

圖七　清代臺南熱蘭遮城石獅

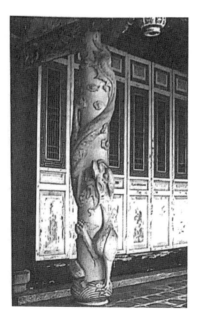

圖八　清代臺灣彰化文廟大
　　　成殿龍柱

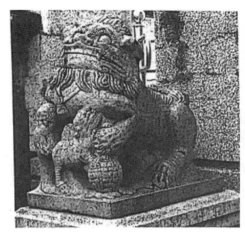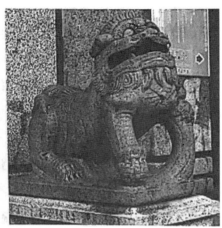

圖九　清代臺灣熱蘭遮城門口石獅

二　木雕

　　木雕作為一種既實用又具觀賞性的藝術種類，自兩漢以來就深受人們的喜愛，雖歷經時代變遷，仍經久不衰。

　　我國的木材資源豐富，能用於雕刻的優質木材種類頗多，有黃楊木、香樟木、檀木、龍眼木、紅木、銀杏木、紅豆杉等，材質各異，有其不同的色澤和質地，用於雕刻也展現出不同的效果。如黃楊木雕，黃楊木質地堅韌，色黃而潤，有如象牙效果，經久不褪色，一般用於雕刻人物、飛禽走獸、花卉等比較纖細的工藝品；在唐代，黃楊木還用於鑲嵌「木畫」，這種技法至今還在應用。

　　有一種木雕稱為軟木畫，早先見於福州，多用於掛屏、插屏、壁掛裝飾，題材多以樓臺亭閣、山水、花卉等為主，雕鏤纖細，用膠黏於底板之上形成立體畫面，整體層次分明，造型逼真，堪稱木雕中一絕。

　　金漆木雕也十分流行，即在木雕上漆後貼以金箔，整體效果金碧

輝煌。多用於建築物、家具、大型雕塑的裝飾，不僅有強烈的裝飾效果，別具一格，提高了木雕的整體檔次，而且使木雕不易被腐蝕。

（一）閩南傳統木雕工藝

閩南民間木雕的歷史源遠流長，早在先秦時期就已存在。秦漢時期，閩越人在福建各地大力營造舟船，建造宮殿，使得木雕技術得以不斷更新。唐宋時期，福建地區造船木作手工業迅速發展。二十世紀七〇年代，泉州後渚港曾出土一宋代遠洋海船，其規模之大、製作水平之高，令人歎為觀止。

明清兩代的閩南民間木雕開始進入一個全新的發展階段。此時的民間木雕已經逐漸成為一種獨立的民間手工藝，各地的民間木雕藝人分工也較為細緻，有做木雕神像者，如觀音、彌勒、羅漢、八仙、達摩等；有做小木花雕刻者，如隔扇、窗花、布通、雀替、吊桶、瓜梁等；還有做大木者，諸如大梁、屋檁、藻井、斗拱、家具等，種類繁多。當時各地民間還流行一種漆金木刻，即在各種建築構件的門窗、隔扇、屏風以及櫥門、神龕、果盒等處精雕細刻並刷上金粉，成為漆金木刻。這類漆金木刻的圖案一般以民間傳說和戲劇人物故事以及各種吉祥題材的內容為多見，常見的有觀音送子、麒麟送寶、五福拱壽、蟠桃祝壽、牆頭馬上、西廂記等。

安溪文廟

安溪文廟始建於咸平四年（1001）。縣令鄭自明和直講張讀重修，張讀並作《建學頌》以記其事。咸淳元年（1265）重修大成殿及兩廡廊。至正十四年（1354），因兵亂被毀。洪武十年（1377）重建。嘉靖三十九年（1560）再毀於倭寇。萬曆三十九年（1611），泉州衛經略孫文質署縣，修大成殿東西廡廊。清初複毀於兵火。康熙二十五年（1686），縣令孫鏞、教諭林登虎和李光地重建。乾隆二十年

（1755）和咸豐十一年（1861）又加以維修。光緒二十四年（1898）重修，是清代最後一次修葺。自咸平至光緒，歷時近九百年，經過三十多次的維修、重建、增建。尤其是李光地的重建，使文廟美輪美奐，堂皇壯觀。相傳他招請各地名工巧匠，並參考山東曲阜的孔廟而建造，故廟宇宏麗，結構嚴整，其大門對著筆架山，更是天工巧奪。

安溪文廟薈萃古代木雕、石雕之精華，其中蓮花斗拱構成的八卦形藻井懸空倒掛，堪稱一絕；八根石雕龍柱，價值連城；寬闊的庭院，鋪有三千塊石塊，七十二根石柱，意喻孔子的「三千弟子，七十二賢人」；大殿上方有康熙皇帝御筆《萬世師表》，屋頂的如意斗拱計一〇八目，喻意一〇八文曲星。安溪文廟為宮殿式建築，是江南現有文廟中最為完整的古建築群。

楊阿苗故居

楊阿苗故居位於鯉城區江南鎮亭店村，建於光緒年間（1875-1908），歷時十三年。楊阿苗，名嘉種，菲律賓華僑。其宅建於光緒二十年（1894），至宣統辛亥年（1911）全部完工，歷時十八年。房屋三進五開間，懸山式屋頂，東西兩側各有護厝一組。屋前大石埕圍以三面磚牆，主體建築前闢一大庭院，兩側的東西側間與東西廂房之間又各自形成兩個直向小巧的庭院，俗稱「五梅花天井」。廳堂壁垛摹刻唐代顏真卿、宋代蘇軾、明代張瑞圖、清代吳魯等古代書畫家的書法藝術作品。整座建築以富麗堂皇、平面布局獨到而聞名遐邇，富有閩南民居的特色。

楊阿苗故居木雕堪稱閩南民居木雕工藝之經典，其房屋內外的牆上、檐下、壁間、柱頭和門窗裝飾著十分精美的木雕，主要採用透雕、浮雕和平雕手法，精雕細琢大量的珍禽異獸、花鳥蟲魚、山水人物、三國故事、博古圖案。

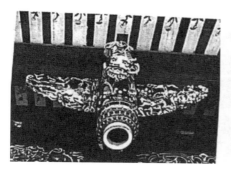

圖十　清代安溪文廟木雕　　　　　圖十一　泉州亭店楊阿苗古宅

（二）臺灣傳統民間木雕

　　臺灣的傳統木雕工藝源自大陸。

　　明末，鄭成功入臺之後，採取「寓兵於農」的策略，強調兵士不但捍衛社稷，同時也從事生產，積極發展文教事業。這一時期臺灣的宗教信仰與廟宇規制完全照搬大陸。隨著宮廟的興建，臺灣民間的寺廟建築比起早期純粹由民間集資的茅屋草堂，不可同日而語。正由於官建寺廟與民建廟堂建築的興起，大量福建本土的木雕藝師受邀赴臺主持設計與施工。

圖十二　臺灣員林保安宮步通木雕（黃龜理刻）

圖十三　清代臺灣鹿港天后宮木雕（李松林刻）

　　清代，為加強對臺灣的管理和建設，朝廷派員進駐，制度上沿用鄭成功做法，安撫百姓，發展經濟。嘉慶年間，開放福建幾個口岸與臺灣定點對渡，這便成就了臺灣木雕藝術的黃金時代。

　　清代中後期，臺灣社會安定，經濟發展，百姓安居樂業，產生了當時對建築、家具、裝飾的大量需求，這一切都為來自大陸的木雕藝匠們提供了大量的就業和創作機會。在此期間，商人及鄉紳開始有餘力大力投資興建寺廟。學甲慈濟宮、鹿港龍山寺、鹿港天后宮等大型寺觀廟宇的投建，吸引了大批漳、泉木雕工匠渡海赴臺工作。這一時期，臺灣的佛像雕刻藝人以福建籍的居多，其藝術流派因雕刻手法不同而分為福州派、泉州派、漳州派等流派。其中福州派與泉州派人數較多，能工巧匠輩出，在木雕藝壇中占有很大比重。如在臺灣號稱佛像雕刻「三條龍」的陳俊稺、林起鳳、林邦銓，都是福州人。由於福州派的傳藝方式提倡開放式傳授，廣收徒弟，培養了一批又一批優秀的木雕能手，如彭木泉、稻瑞、林增桶、占金榮、劉清福以及柳長

城、柳煥章父子等。臺中豐原慈濟宮的十八羅漢、北港朝天宮的文呂帝、二古人帝、魁早夫子，新埔廣和宮的二山同千、廣澤尊工，普陀岩的觀音菩薩等佛像，都是他們的代表作。[2]

圖十四　清代臺灣北港朝天宮木雕

由於木雕工匠、藝師大量湧入臺灣，承攬工程，臺灣民間木雕行業的競爭日趨劇烈，生存意識逐漸加強，各種由民間藝人自發組織的行業公會紛紛成立。以鹿港「小木花匠團綿森興」行會為例，該行會

2　林蔚文：《福建民間木雕》（北京市：作家出版社，2006年），頁203。

自成立以來維持著一年一度的聯誼活動。「小木花匠團」的成員，包括「小木作」與「雕花」兩類的匠師。通過簡單的聯誼活動，建立起工匠們彼此間的聯絡，相互介紹工作或合作。每年的農曆五月初七，小木花匠們會一同祭拜巧聖先師魯班，然後再擲筊決定下一年的爐主。爐主負責將魯班神尊奉於住所一年，保存「小木花匠團綿森興諸先賢」陪祀旗幟，並負責籌募祭祀經費。[3]

　　在木雕作品方面，福州等地民間傳統文化的許多內容，同樣也傳播到臺灣民間。此類例子很多，如福州民間廣泛流傳的七爺、八爺鬼怪，早在清代著名傳奇小說《閩都別記》中就有許多生動的描述。在莆仙和閩南地區，民間木雕藝術與臺灣社會的交流、向臺灣社會的傳播，也是歷史悠久、影響深遠的。明清以來，閩南木雕藝術在臺灣民間占有重要的分量，各地民間藏有許多精美的木雕作品。如鹿港龍山寺正殿的「西望瑤池降王母」木雕以及鹿港天后宮三川殿的「張翼德大鬧長坂坡」木雕，精巧絕倫，美不勝收。

　　自明清至近代，臺灣民間建築中的木匠，絕大多數都是從大陸延聘的。在這些工匠中，尤以閩南泉州等地為主。閩南地區對臺灣寺廟建築風格影響最大的主要有三大匠師，即北派掌門陳應彬、漳州派大師葉金萬、溪底派大師王益順。這三位大師，或吸收閩派建築特點而推陳出新，或本人就是從閩渡海而來，都與福建民間的傳統木雕關係密切。

　　北派掌門陳應彬祖籍漳州南靖，一八六四年生於板橋中和。他在主持製作寺廟建築的木雕構件中繼承了漳州派的風格，他最拿手的是著名的金瓜形瓜筒與彎曲形螭龍拱，這兩種奇特的造型雖是由漳州蛻變出來，但都加入了陳應彬自己的創作元素。簡而言之，他既承傳了傳統的閩南木雕技法，又加入了個人的創作因素。陳應彬的木雕傑作

3　邱士華：《木雕‧暢意‧李松林》（臺北市：雄獅圖書公司，2005年），頁12-13。

很多，如臺北指南宮、北港朝天宮和嘉義溪北六興宮等。

　　漳州派大師葉金萬，祖籍漳州，生於臺灣，屬漳州派風格。他的瓜筒形態修長，細部雕琢纖巧。其代表作為桃園八德三元宮、北埔姜祠、竹東彭宅、中壢葉氏宗祠、屏東宗聖公祠等，被稱為臺灣近代寺廟宗師。

　　惠安崇武溪底村，明清以來即以木匠之村聞名於世，溪底村的木匠技藝高超，其木作活動盛行於清代。當時臺灣、閩南乃至東南亞等地的一些園林、寺廟和豪宅的精湛木雕木作構件，大多出自溪底匠師之手。溪底派大師王益順，一八六一年生於泉州惠安崇武溪底村。十八歲時，承建惠安青山王廟；二十三歲時，承建閩南一帶宅廟，並修建泉州開元寺；五十六歲時，承建廈門黃培松武狀元宅；一九一八年，受臺灣辜顯榮之邀，設計艋舺龍山寺；一九一九年，率侄兒及溪底匠師等十餘人抵臺北，開始創建艋舺龍山寺；一九二三年，抵臺南設計南鯤鯓[4]代天府；一九二四年，應新竹鄭肇基之聘，設計建造新竹都城隍廟；一九二五年，受聘設計臺北孔子廟；一九三〇年，回泉州設計建造廈門南普陀寺及大悲殿，至次年逝世。王益順在臺時間長達十年，並帶來許多家鄉匠師，包括雕花匠、石匠、泥水匠、陶匠與彩繪師，所以人稱溪底派。王益順對臺灣的建築產生深遠的影響，留下許多精美的木雕木作珍品，其作品被稱為臺灣近代寺廟文化的新里程碑。[5]

　　臺灣傳統木雕的工藝可分為閩東和閩南兩大派系，閩東以福州師為代表，閩南則可再細分為泉州師和漳州師。但無論是哪一門派，木雕就材料的運用和技法而言，可大略分為陰刻、淺浮雕、深浮雕、透雕、圓體雕等五大類。

4　南鯤鯓，為一地名。由於臺南縣北門鄉鯤江村海邊呈三角形，形如大魚，被稱為「南鯤鯓」。

5　林蔚文：《福建民間木雕》（北京市：作家出版社，2006年），頁203。

圖十五　臺灣木雕工匠正在指導學徒　圖十六　臺灣木雕藝術繼承人李
　　　　　　　　　　　　　　　　　　　　　　秉圭先生與作者合影

陰刻

　　陰刻是我國傳統木雕的一種基本刻製方法，它是在一塊刨光處理後的平板上，運刀刻畫，以線條刻畫圖形輪廓之方式，將圖案呈現出來的技法，類似圖畫之白描手法。它以構圖簡潔明朗、主題簡單明確為原則。陰刻過程，寡料較少，因此多用於不損傷木料直接承受載重的構件上，如壁垛、門板、裙垛等地方。

淺浮雕

　　將圖案以外區域先做清底，在有限的厚度上雕刻，讓圖形浮現突出，並具有立體感。淺浮雕技法也因削料較少，適用於如上述不損傷木料的承重構件。

深浮雕

　　利用較厚材料、表達多層次而且圖形複雜的技法，其中一部分需要運用鏤空雕法的技巧。由於背後並未透空，裡層圖案運刀雕刻極難，對雕刻師傅技藝是一大考驗。深浮雕作品常見於古建築中的步通、梁枋等構件上。

透雕

也稱鏤空雕，大陸俗稱「陽活」，閩南語稱為「清地」。主要工序是將圖案以外的部分鑿空，讓前後透光，若只就正面觀賞，已接近圓體雕法。該技法多運用於雀替、員光、懸鐘等建築構件上。

圓雕

也稱「立體雕」，觀賞者可以從不同角度看到物體的各個側面。它要求雕刻者從木料的各個角度進行雕刻，以呈現其實物具體形象。此技法多運用於獅座（包括象座、麒麟座等），而神像雕刻最為常用。

此外就臺灣民間木雕的圖案來分析，大致可分為人物、花鳥、走獸、水族、博古圖、線條圖形等幾大類。

三　剪瓷雕（剪黏）

剪瓷雕，亦稱剪黏，是一門以殘損價廉的彩瓷為材料，利用鉗子、木錘、砂輪等工具剪、敲、磨成形狀大小不等的瓷片，來貼雕人物、動物、花卉、山水，以裝飾寺廟宮觀等建築物的屋脊翹角的裝飾藝術。據記載，剪瓷雕是古代閩越建築師的獨特工藝，目前僅存於福建的南部、廣東北部和臺灣西部地區。

剪瓷雕產生的確切年代已無從考證，但其工藝的興起，卻與我國古代寺廟的修建密不可分，雖然民宅也有用剪黏裝飾，卻不如寺廟大面積使用。明末清初，隨著大批閩人渡海赴臺，臺灣的寺廟建築有了最初的建置和發展；清代，臺灣城市的開拓完成和經濟力量的提升，促進了各類寺廟的修建，大量的福建藝師受聘來臺從事廟宇的建築與設計，閩粵一帶的剪黏藝師便是在這情況下來臺發展的。

（一）閩南傳統剪瓷雕工藝

　　漳州剪瓷雕的源流有兩種說法，一種是於明清時由漳州的漳浦及詔安一帶的藝人發明的。明清時期漳州各地的瓷窯很多，碎瓷片很豐富，給剪瓷雕的產生提供了豐富的原材料。另一種說法為廣東潮州地區傳入。潮州與漳州交界，民俗風情與閩南相似，所接受的中原文化主要是唐朝陳政、陳元光時傳入，與漳州相同。其後宋元時期大量閩人出仕潮州，並因漳州地狹人多，大量居民移居潮州，或因戰亂避禍到潮州定居，因此潮州風俗自然與閩南趨於一致。這給藝術門類的互相傳播提供了方便的條件。

圖十七　漳州詔安城隍廟屋頂的剪瓷雕

圖十八　漳州詔安武廟剪黏

圖十九　廈門青礁慈濟宮剪瓷雕工藝

剪瓷雕題材有山水、人物、花卉、飛禽走獸等。種類可分為平雕、浮雕、半浮雕、立體圓雕、疊雕等。平雕著重於構圖，一般用於近景。疊雕則多用於高處屋頂的龍鳳走獸、水族飛禽和花卉樹木，用片片彩瓷表現鳳毛麟角、紅花綠葉，無不栩栩如生。立體圓雕難度最大，多用於古裝戲曲人物，如武將的盔甲、文官的蟒袍、仙人道師的寬衣長袖等等，特別是騎獸的各色人物，如八仙騎八獸、騎獸天仙，還有脊頂巨大的雙龍朝珠等，只有立體圓雕才能顯示其效果。

剪瓷雕製作過程要先製作土坯，用石塊、磚瓦、鋼筋、鐵銅絲為框架，後用灰匙將麻糯灰或水泥塑出各種物體的雛形。待泥坯幹後再用紅糖和灰水做成糖水灰來黏貼，或是在泥坯半乾後，將碗瓷片一片片插入還帶有黏性的泥坯上，各種工序依所塑之物的大小、材料或天氣異同或師傅的習慣而有所變化。

東山關帝廟

東山關帝廟主殿的剪瓷雕製作為林少丹主持，太子亭及二殿則是孫齊家所作。整個廟宇剪瓷雕最精彩的部分當數太子亭。太子亭正面

的屋頂上有三十七個人物。左右兩角前後兩排各十一人，共二十二人，為四齣戲。中間是八仙騎八獸、童子、飛天，前後兩排共十五人。前排為八仙騎八獸，由左及右依次排列，第一位騎白象的曹國舅特別引人注目。他手拿陰陽板，身著白色衣帽，兩腿盤坐在白色的大

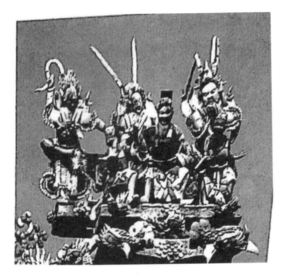

圖二十　　漳州東山關帝廟太子亭正面剪瓷雕（孫齊家作）

圖二一　　漳州東山關帝廟太子亭背面剪瓷雕（孫齊家作）

象上，坐姿與大象前進的方向形成九十度角，稍側著面對觀眾。藝術家用極為洗鍊的手法，僅用六片瓷片就栩栩如生地表現出左手的姿態。全身不過用瓷三十多片，大膽地採用塊面對人物進行塑造。人物的結構勻稱、造型準確、比例得當、形象生動，從人物的臉及手部，足可見其非同一般的塑造能力。

太子亭背面剪黏表現的是三個故事，中間是李元霸、李世民和楊文廣，東邊是狄青與王天化比武，西面是楊六郎欲斬其子楊宗保，共六十多個人物。

二○○六年一月十五日，我們在採訪孫齊家先生時，他說道：

> 我11歲隨叔叔做紙燈等工藝，15歲開始學泥水……當時很愛看戲，我四叔以前白天幹活，晚上去看戲。他也是做彩扎出身的，沒讀書，不懂得速寫，不懂得寫生，就用眼睛看，把各種角色用鉛筆記下來，還在上面注什麼戲、第幾幕，衣著打扮、招式。我也常跟著去看。

太子亭的這些剪瓷雕戲劇場景如此之大，是出於藝人對戲劇的深刻瞭解。他們把幾齣戲融合在一個場面上，人物神采奕奕，身分明顯易辨。而且雕刻的人物大小不一，官位顯赫的或主要人物塑造得比較大，官位較低的或次要人物，如僕人、奴婢者塑造得比較小，這種主從大小對照處理的手法，在中國傳統人物畫中被普遍採用。這有利於突出主體人物，也是封建社會尊卑、貴賤等級秩序關係的形象反映。

漳州詔安武廟

漳州詔安武廟，始建於明成化年間，清道光、光緒年間兩次重修，其屋頂現存剪瓷雕為當地著名剪黏藝師沈耀文、沈振祥、沈振寶父子於一九九○年翻建。作品最精彩部分為門亭屋脊頂的雙龍朝珠和

正面脊堵的六十多個人物以及各種閣樓亭榭、花草樹木、飛禽走獸。
雙龍大氣磅礴，龍鱗鬚角等黏貼得十分精密，形狀的剪切也極為精
細，人物、花鳥等色彩豐富，樓閣亭台的翹角飛檐也都表現出來，場
面頗為壯觀。有趣的是獅子腳上的瓷片由幾個圓形碗底組成，顏色既
有變化又十分和諧，對材料的利用可謂匠心獨運。後面的脊堵是一些
花鳥，做工十分精細。鳳凰羽毛顏色多層次，花朵的層次、色彩都十
分豐富。

（二）臺灣傳統剪瓷雕工藝

康熙三十五年（1696），粵人移民限制放寬，來臺灣人數激增。
雍正十年（1732年），清政府准許攜眷入臺，漳、泉、潮三府人民渡
臺墾殖經商日益增多。到乾隆五十一年（1786），「全臺漳泉之民居十
之六七，粵民在三四之間」。[6]道光後期，移民人數更是劇增。大量移

圖二二　葉進祿先生現場展示「預製式」的剪黏製作

6　連橫：〈經營紀〉，《臺灣通史》（商務印書館，1983年）卷7，頁156。

民的遷入，刺激了宮廟建築業的發展，特別是寺廟的裝飾，因寺廟的修建而得以勃興。光緒年間，福建廈門的柯雲、洪坤福以及泉州（洛陽江一帶）的蘇鵬、蘇陽水等剪瓷雕藝師受聘來臺灣，成為了臺灣目前史料可考的第一批交趾剪黏藝師。

臺灣傳統剪黏作品因安置的地方不同，可分為室外屋頂剪黏與室內壁堵剪黏。前者因裝置於屋頂高處，故大多為大型作品，屬於外觀門面的裝飾之用。基於觀賞距離及角度等因素，因此工法無須過於細膩，如廟頂的龍鳳、走獸、人物、花鳥等。室內壁堵剪黏為了避免作品遭到碰撞或毀損，大都安置在較高的水車堵、頂堵和身堵的面上，這些地方位置顯著，往往成為人們目光所聚之地，故它們是藝師表現精湛手藝的最佳場所。臺灣傳統剪黏的外觀材料，因材質的不同，導致技法表現與藝術風貌各異，依目前尚存各時代剪黏藝師的作品的外觀變化區分，材料來源分為三期，分別為陶瓷碗片（清道光中末期至日本殖民統治中期）、日本茶碗（日本殖民統治中期至光復初期）、彩色玻璃（光復初期至今）、淋湯材料（1980年至今）。

閩傳統剪黏工藝比較

區域	屋簷起翹	人物裝飾	背景製作	山牆剪黏
閩南（漳州地區）	一般以花鳥類題材裝飾為主，如詔安沈氏家族作品	人物表面裝飾瓷片除了單色碗片外，還運用了閩南地區常有的貼花紙碗（大多來自德化），使得人物的衣飾更為豐富	背景僅作為人物故事的襯托，沒有太多的山石和花木	山牆剪黏多以暗八仙和花草、房屋題材為主
臺灣地區	大多以人物（如孫行者）為表現題材	人物表面裝飾的手法與位置與大陸基本相同，但表面的瓷片僅以單色為主，部分剪	重視花草、山石、房屋的設計與製作，還大量運用了仿真假山	多以人物故事為主

區域	屋簷起翹	人物裝飾	背景製作	山牆剪黏
		黏還運用了單色玻璃	和花木，常出現喧賓奪主的現象	
備註	臺灣光復初期，由於原材料短缺，部分剪黏藝師運用玻璃製品代替傳統瓷碗；大陸剪黏藝師運用玻璃製品製作剪黏的外觀則始於清末，如泉州永春呂氏大厝，當時採用玻璃來裝飾，主要是功用來炫耀房主的威望與財富。			

　　二○○六年七月，我走訪臺灣期間，曾拜訪著名剪黏工藝大師葉進祿，在談到臺灣「古早」時期剪黏的承做與施工時他說：

　　……一般當寺廟新建、整修或是建醮時，寺廟管理委員在計劃製作剪黏工程時常會到其他廟宇觀摩作品，向廟方打聽製作藝師及其相關價格。經開會審議後，廟管委會便聯絡該藝師，委託製作剪黏工程。承包後，我們（剪黏師傅）先實地勘查並與廟方溝通，以瞭解廟方希望以何種題材來表現，以及有無禁忌等問題。取得共識後，繪製設計圖、送估價單，經審核修改後，簽訂合約，排定進度，藝師們便開始規劃施作。

臺灣剪黏藝師的設計圖一般是自行繪製，由於缺乏專業的造型訓練，在涉及陌生的古典小說題材時，剪黏藝師常會參考當地畫師的畫稿，通過畫師提供相關的人物構圖，藉以安排人物情節布景。

　　剪黏的製作方式，可分為「預製式」與「場製式」。「預製式」，顧名思義，是可事先做好，再安裝於裝飾部位的一種製作方式。「預製式」剪黏常放置於水車堵、身堵、龍虎堵等處，離觀者最近，所以這些地方往往成為藝師比拚絕活、展示才藝的場所，傳統剪黏藝師對此無不挖空心思，竭盡所能，將自身的技藝展現於此。「場製式」則要求藝匠必須親臨現場製作剪黏，它的位置大多在屋頂。製作時，先

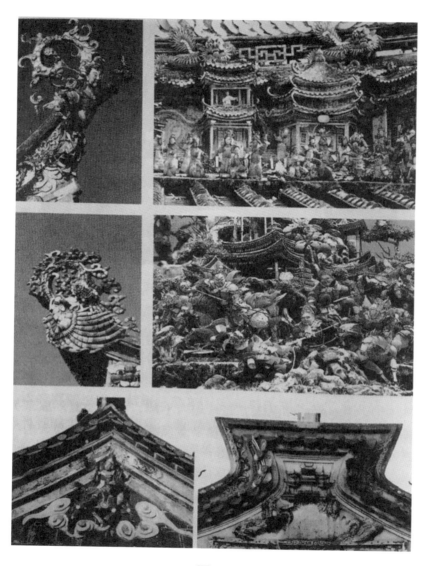

圖二三

左上：臺灣南鯤鯓屋頂起翹剪黏（引自《李國殿南鯤鯓攝影專輯》)

右上：漳州詔安城隍廟剪黏

中左：漳州東山關帝廟屋頂起翹剪黏

中右：臺灣北港朝天宮剪黏（引自李乾朗《北港朝天宮建築與裝飾藝術》)

左下：臺灣南鯤鯓山牆剪黏（引自《李國殿南鯤鯓攝影專輯》))

右下：廈門青礁慈濟宮山牆剪黏

以鐵絲折出人物或花卉的形狀，再以泥灰塑形，後將裁剪過的陶瓷片或玻璃片黏貼其上。由於屋頂位置較高，觀者無法看清細部，所以，剪黏藝師常以塊狀碗片或玻璃平片，象徵性地表現大色塊，這種信手拈來的碗片，經過大膽的處理，往往更為鮮活，與精細的壁堵剪黏相比，更具有一種寫意的色彩。

四　布袋戲偶雕刻

　　布袋戲，又稱掌中戲、掌中木偶戲、小籠[7]，是中國南方傳統木偶戲的一種。它結合文學、音樂、造型美術、舞臺等各種藝術形式，而成為一種包含了視覺、聽覺和想像的多功能館房（即高懸之小舞臺）藝術。[8]

　　有關於閩南布袋戲的起源，尚無太多的文獻資料可考，唯《臺灣省通志》卷六〈學藝志〉〈藝術篇〉記載：

> 此戲發明於泉，約三百年前，有梁炳麟者，屢試不第，一日偕友至九鯉仙公廟卜夢。仙公執其手，題曰：功名在掌上。夢醒，以為是科必中，欣然赴考。及至發榜，又名落孫山，憤然而歸。偶見鄰人操縱傀儡，略有所感，自雕木偶，以手代絲弄之，更見靈活，乃藉稗史野乘，編造戲義，演於里中，以抒其胸積。不料震動遐邇，爭相聘演，後遂以此為業，而致巨富，始悟仙公托夢之靈驗。[9]

7　「小籠」是「大籠」的對比之稱。「大籠」是由人表演的「大戲」，如歌仔戲、粵劇、亂彈及九甲等等。「大戲」道具極多，在巡迴演出時，裝箱搬運往往是用大的圓竹籠子，一件非要二人抬不可。而木偶戲之裝箱，用「小籠」即可，一人肩挑兩件是輕而易舉的事，因而稱之為「小籠」。

8　王嵩山：《扮仙與作戲》（臺北市：稻鄉出版社，1988年），頁39。

9　臺灣省文獻委員會印行：《臺灣省通志》第1冊（臺北市：臺灣省文獻委員會，1971年），頁33。

　　另據臺灣著名學者呂訴上分析，布袋戲的由來有三個說法：

　　（1）木偶：除頭部和手掌與小腿的下半段以外，軀幹部（手和腿部）都是用布縫成的，其形狀（四角長方）因酷似布袋而命名之。

　　（2）木偶戲在排演後，都收放在布袋裡轉運各地（後由布袋改為木箱）。

　　（3）在排演後，戲班子隨手把木偶投進或掛在戲棚（即舞臺）下的一個用布縫製的袋裡。

　　但是精通梵文（一種印度古文字，即佛學文字）的臺灣學者許地山則另有說法。他認為，布袋是梵文的譯音，其原意乃是傀儡，即少女的玩具之意。

<center>圖二四　清代泉州木偶——厲鬼</center>

（一）閩南傳統布袋戲偶雕刻

閩南掌中木偶南北派之分

　　掌中木偶即布袋木偶，在漳州又稱景戲、指花戲、木頭戲。對於他們的來源有許多種說法。

　　一是晉代說。晉《拾遺記》記載：

> 南陲之南，有扶婁之國，其人善機巧變化……備百獸之樂，婉轉
> 屈曲於指間，人形或長數分，或複數寸，神怪倏忽，銜麗於時。

因此有人據《拾遺記》所言，認為漳州地處中原之南端，很有可能在
晉已有如文中描述的掌中木偶。

　　二是唐代說。認為是由陳政、陳元光父子入閩開漳時帶來。或由
閩國時期投奔王氏的中原人士帶入。

　　三是宋代說。清《漳州府志》載（宋郡守朱子諭俗文）：

> 約束城市鄉村，不得以禳災祈福為名，斂掠財物，裝弄傀儡。

〈上傅寺丞論淫戲〉：

> 某竊以此邦陋俗，當秋收之後，優人互湊諸鄉保作淫戲，號
> 「乞冬」。郡不逞少年，遂結集浮浪無賴數十輩，共相唱率，
> 號曰「戲頭」。逐家聚斂錢物，豢優人作戲，或弄傀儡，築棚
> 於居民叢萃之地，四通八達之郊，以廣會觀者；至市廛近地，
> 四門之外，亦爭為之，不顧忌，今秋七、八月以來，鄉下諸
> 村，正當其時，此風滋熾。

由朱熹、陳淳的勸諭文下定論，認為應該產生於此時。

　　四是明代說。漳州及泉州二地民間都流傳有孫巧仁（或為梁炳
麟）創造布袋木偶戲的故事。又據《永春縣志》載：天啟年間，永春
有兩台木偶戲，一是太平村李順父子的布袋木偶；一是卿園村張森兄
弟的提線木偶。因此，許多人認為布袋戲產生於明代。

　　此外廣東湛江老藝人認為：廣東湛江的單人木偶，是在明朝萬曆年間從漳浦一帶傳去，今粵西單人木偶表演武打，仍保留漳州布袋戲形式。

　　由於史料匱乏，掌中木偶傳入的時間眾說紛紜，無人能夠做出確切的考證。晉代說由於「備百獸之樂」之前文為「口中生人」，可見更應該是一種魔術或幻術。唐代說有一定可能，但缺乏史料記載或實物見證傳入，宋代說存在與唐代說相同的問題。不管是記載還是傳說，閩南漳泉兩地在明代時應該已經有了掌中木偶戲。

　　在閩南，這個並不大的區域，掌中木偶卻有南北兩派之分。兩派的區分不是以地區劃分，而是以音樂和表演方式進行區別。

　　關於南北之分的最初起源為何時卻不得而知。葉明生先生在其《福建傀儡戲史論》中云：

> （閩南掌中傀儡）初始之南北派名稱尚無定稱，僅稱「漳州派」和「泉州派」，而這種區分產生於漳、泉兩地之間的廈門（本地一般不會自稱為某派），據陳佩真等編《廈門指南》稱：「掌上班，此係木頭戲，俗稱布袋戲，又名雙弄。因弄木頭者只二人，而弄於掌上也。班有兩種，一為漳州派，唱念用皮黃，說白用土腔，每年唯七月來一次，應普度之請；一為泉州派，唱白均用土腔，擅南詞，善打諢，服色與館房皆甚華麗」。

可見南北之分應由外地（除漳、泉之外）僱兩地戲班演出而進行的區別，由於他們的風格差異極大，也就涇渭分明。南北派的區別主要在於音樂和表演：南派的音樂唱腔以泉州方言為標準音，演唱為泉腔系統，亦即屬於泉州弦管（南曲）音樂體系；樂器主要為南鼓、小嗩吶、鉦鑼、南琶、洞簫。北派的音樂唱腔以漳州方言為標準音演唱，京劇皮黃曲調，屬京劇體系。薌劇興起以後又用薌劇演唱，京、薌雜

用；但打擊樂一直保持京劇的風格，故北派多用鑼鼓。

泉州江家南派掌中木偶雕刻

這是以江加走所代表的「花園頭」戲偶為主。泉州戲偶來源中斷以後，彰化徐析森首先以「花園頭」作為仿刻的藍本，布袋戲界稱之為「阿森仔頭」。在他之後出現的雕刻師們所刻的傳統戲偶，也都以「花園頭」或「阿森仔頭」為依歸。

泉州戲偶（嘉禮）依頭圍大小，由大到小分為一號（約15釐米）、二號（約12釐米）、三號（約9釐米），全高約十八至二十四釐米，僅四、五十克重，套入手中，正適合手掌操演。戲偶由偶頭、頭盔和服飾組成，有手腳。木頭雕刻的頭、手、腳分別與布制的內體相連，外面套以衣服。偶頭均有粉彩，再繪出眉、眼、口，有的繪有彩色臉譜。手分文手、武手，文手手掌分為兩節，上揚、下垂均可，掌心有一鐵絲圈，用來插入扇子、拂塵等；武手握成拳狀，中空，可插入各式武器。腳則大多男官靴，女纏三寸金蓮。

頭盔是冠、盔、帽、巾的總稱，演師習慣稱為「頭戴」，其形式則可分為硬盔和軟巾兩種。服飾則包括蟒（又名「通」）、甲（亦名「靠」）、繡補（又名「官服」）、宮衣、女帔、衫裰、八卦衣、袈裟、開氅、袍仔、英雄衣。布袋戲的頭盔及服飾並沒有嚴格的時代考據，大體是以明朝形式為主，混雜以漢、唐、宋、元諸朝風格而成。基本上，古冊（古籍）戲演出時穿戴配飾皆有一定規範，主要是配合角色之身分而定，男女有別、文武有分、貴賤有異的根本要求是不容混淆的。[10]

10 洪淑珍：《臺灣布袋戲偶刻之研究──以彰化巧成真為考察對象》（臺北市：臺北大學民俗藝術研究所碩士論文，2005年），頁44。

圖二五　作者帶領藝術文化小組在泉州考察時於
　　　　清源山江加走墓前合影

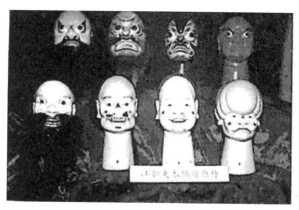

圖二六　泉州「花園頭」木偶雕刻大師江
　　　　加走作品

圖二七　漳州徐竹初木偶
　　　　──鼠丑

漳州徐家北派掌中木偶雕刻

　　漳州木偶雕刻世家最為出名的有徐、許二家。許家於清光緒年間
在漳州石碼鎮經營木偶雕刻，店號「西方國」，近代傳人許盛芳二十

世紀四〇年代在閩南一帶頗有名氣。許盛芳之女許桑葉現為福建省藝
術職業學院（原福建省藝校）漳州木偶班雕刻教師。徐家太祖徐梓清
於清朝嘉慶年間（1807）在漳州厝子街（北橋街）開木偶、神像雕刻
店，店號「成成是」。第四代徐啟章改店號為「自成」，第五代徐年松
改店號為「天然」。漳州早年的掌中木偶戲唱漢劇，故臉譜也沿用漢
劇，後改唱京劇。徐年松於一九三七年把臉譜首先改為京劇，並「首
先在漳州『新南福春』戲班進行舞臺美術改革，在表演區吊掛畫有宮
殿、公堂和花園的畫布，成為漳州掌中木偶戲最早的布景」。徐年松
又傳子及孫，長子徐竹初現年已逾七十，為北派掌中木偶雕刻代表
人。次子徐聰亮、孫子徐強、孫女徐惠卿都從事木偶雕刻事業。兩個
世紀以來，漳州掌中木偶戲各個班團使用的木偶頭大部分是徐家提供
的，產品還遠銷國內外。如今漳州掌中木偶戲已被列入「全國首批非
物質文化遺產名錄」。

（二）臺灣傳統布袋戲偶雕刻

臺灣傳統布袋戲的歷史與發展

　　布袋戲傳入臺灣的確切時間已無史料可考，從臺灣學者的田野調
查資料中，可以瞭解到臺灣早期的布袋戲藝人，大多活躍於清朝中
期，即嘉慶、道光、咸豐三朝年間（1796-1861）；而臺灣布袋戲諸派
中，譜系較為久遠者，也可追溯到十九世紀中期。[11]

　　布袋戲是以「戲曲布袋戲」的形式傳入臺灣的，最初流行於嘉
義、鹿港等閩南人聚居地區，即所謂的「一府二鹿三艋舺」。日本殖
民統治時期，竭力推行「皇民化」政策，強迫將臺灣布袋戲改成日本
式的木偶戲，以閩南語夾雜日語道白，用西洋樂器伴奏，使臺灣布袋

11 臺灣「新興閣」布袋戲，始於族人鐘武全，後師承鍾力（1818-1857）、鍾登祿（1854-
　1887）、鍾任秀智（1873-1959）。參見洪淑珍：《臺灣布袋戲偶刻之研究──以彰化巧
　成真為考察對象》，頁39。

戲遭到無情的踐踏，一些老藝人紛紛轉到鄉野民間。臺灣光復後，布袋戲盛行，開始進入戲院演出。內臺布袋戲考慮觀眾視覺需要，戲偶亦隨之加大，講究華麗之布景、燈光變化與音響效果，目的都是在吸引觀眾。根據鐘任壁的調查表明，內臺布袋戲興盛時期，臺北芳明館戲園、艋舺戲院，大稻埕的大橋戲院，三重的天臺、天心、天閣與天南，永和的溪洲戲院，中和的和聲、中和戲院，板橋的亞洲大戲院，基隆的基隆大戲院等，均有布袋戲足跡，可以想像當時內臺布袋戲興盛之情形。

　　一九五一年國民黨政府倡導「反共抗俄」，傳統戲曲演出內容多加上口號，這便是「廣播電視布袋戲時期」。一九六三年，老藝人黃海岱之子黃俊雄的「真五洲木偶劇團」，把現代先進的聲光電技術運用於臺灣布袋戲舞臺上，首先將《雲州大俠史豔文》搬上電視熒屏，引起轟動。不過，由於經他改造的木偶與手掌比例不很協調，致使表演者無法發揮掌上功夫。特別是採用搖滾樂等西洋樂器，伴以臺上搖搖晃晃的文偶、磕磕碰碰的武偶，這種表現形式已失去了臺灣傳統布袋戲的風格。

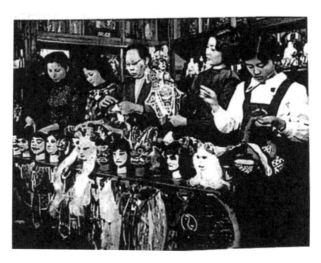

圖二八　二十世紀八〇年代的臺灣布袋戲偶店

徐炳垣先生提供

臺灣布袋戲的類型

臺灣目前使用的布袋戲，依其形成之先後，可分為三種類型：傳統布袋戲、金光戲和電視木偶戲。

傳統布袋戲

臺灣傳統布袋戲主要傳自福建漳州、泉州和廣東潮州地區，因此布袋戲音樂通常以南管和潮調作為後場。清末明初北管戲曲盛行，布袋戲也援用北管音樂，所以南管、潮調與北管便成為傳統布袋戲主要後場音樂。

南管布袋戲的後場、唱腔、劇目與梨園戲相似，使用南鼓、簫、琵琶、三弦等樂器。南管布袋戲劇本以文戲為主，著名劇目有《番婆弄》、《一奸七命》等。北管布袋戲使用單皮鼓、堂鼓、嗩吶、京胡、椰胡與鐃鈸等樂器。其劇目相當豐富，幾乎北管戲曲所有劇目都為布袋戲所引用，如《三進宮》、《王英下山》、《五臺山》等。

金光戲與劍俠戲偶

金光戲的前身為劍俠戲。劍俠戲之所以發展為金光戲，與光復以後布袋戲進入商業劇場的演出有關。

「二戰」期間，日本侵華，布袋戲在「皇民化運動」中遭到禁演的命運。為了適應新形勢，布袋戲藝人將傳統的演出形式進行了轉換，並以一種「新人形劇」的形式進入戲團。這種「新人形劇」又稱「皇民化布袋戲」，其主要特色是：劇情以日本的「武士道」劇情為主，配樂採用了西洋樂隊及唱片並用；口白與操偶分開，由多人分飾不同角色；由活動背景取代木雕彩樓；偶人的尺寸也加大為三十多釐米，並改用日本人形木偶。

臺灣光復後，各地寺廟的酬神還願活動蓬勃進行，經過戰爭洗劫

的布袋戲開始復蘇，再度活躍於舞臺。演出題材仍以中國古典俠義小說改編的劍俠戲為主，所吸收的元素，除了原來的章回小說之外，還留有「皇民化布袋戲」、「武士道」劇情的痕跡。一九四七年，「二二八事件」之後，當局對民眾聚會持敏感、戒慎的態度，數度以不同理由禁止民間廟會的戲劇演出。布袋戲為求生存，紛紛轉入戲院演出，引發布袋戲重大的變革，使得布袋戲由原先依附在節慶祭典活動中脫離出來，轉變為營利性的商業行為。布袋戲進入商業劇場演出，票房收入是決定戲班能否生存的重要指標。為了增加門票收入，演出更多考慮的是如何吸引更多觀眾，因此配合戲院放大的舞臺，採用亮麗鮮豔的活動布景，使觀眾宛如看電影一般；音響方面，加入吉他、薩克斯風等西洋樂器，並有歌手唱北曲、流行歌，使用錄音配樂以及特殊音響；燈光方面，則五彩閃光燈、煙火、爆竹交互運用，製造出眩人耳目的效果。演出劇目由段子戲改為長篇連續的歷史劇、劍俠戲，劇本自編，視觀眾反應決定故事長短，在市場激烈競爭下，越演越烈，逐漸朝向天馬行空的劇情發展，終於蛻變成為金光戲。

金光戲戲偶的主角多是入世的佛、道人物以及身懷絕技的武林人士。因此戲偶的尺寸較傳統戲偶略大，高三十多釐米，並開始出現不戴頭盔的「梳頭生」，「花臉」的角色也較前減少。在相互對臺競爭之下，臺灣布袋戲偶脫離「唐山戲偶」傳統，自創風格。觀眾對戲的要求更加提高，劇團對於舞臺、燈光、音響以至於戲偶，無不力求新奇多變。在戲偶樣貌的改變上有三個方向：其一，配合戲院大型的布景舞臺，戲偶頭圍由十六釐米多開始放大，高度由二、三十釐米逐漸放大為三、四十釐米；其二，由於沒有特定的時空背景，人物也不屬於傳統戲的角色，因此逐漸掙脫傳統戲偶的角色造型，出現了具有個別特色的現代人物形象；其三，隨著天馬行空的劇情發展，產生了許多奇形怪狀的所謂「怪頭」。

二十世紀五〇年代出現的金光戲偶，鎔鑄了布袋戲演藝師、雕刻

師的想像力與創造力，表達了當時臺灣民眾的社會需求與審美傾向，可以說是臺灣最具生命力的戲偶類型之一。

電視布袋戲

二十世紀七○年代後，臺灣步入了工業化社會，隨著電視的普及，布袋戲也隨之走上銀屏。一九七○年，「真五洲木偶劇團」的黃俊雄將改良的金光布袋戲搬上了電視，由於配了各種音效、特技及中西流行歌曲，黃俊雄的《雲州大俠史豔文》得以一炮走紅，創下了極高的收視率。此後，臺灣媒體陸續聘請南北二路的名師好手，包括鍾任壁、黃秋藤、黃順仁、許王和廖英啟，制播電視布袋戲。

傳統的布袋戲中，木偶沒有表情，觀眾必須一面看一面猜測這是何種角色，所以看起來索然無味。在電視布袋戲的改革中，木偶雕刻藝師模仿美國娃娃（玩偶），將布袋人偶的眼睛全部改為「活目」，同時裝上睫毛，使眼睛顯得更加靈活、生動。嘴巴也是活動的，可以配合說話時一張一合。木偶臉上改塗膚色，以達到逼真、自然的效果。

臺灣民間藝人徐炳垣所創作的這種「活眼、活嘴」的電視木偶是臺灣布袋戲偶雕刻的一次重大變革。在經歷了上百年的傳承與流變之後，臺灣布袋戲偶雕刻走出了一條模仿真人、注重寫實的電視木偶風格。

> 這一風格延續至二十世紀八○年代後期興起的「霹靂」電視布袋戲，乃至二十世紀九○年代「霹靂」影碟發行所掀起的布袋戲流行風潮，以至於二○○○年電影《聖石傳說》推向國際市場。「霹靂」戲偶的「人形化」發展，基本上是隨著「霹靂」有別於傳統以及其他金光布袋戲，更加強調角色所具有七情六欲的「人性」，而走著「向人靠近」的雕刻風格。[12]

12 引自吳明德（臺灣）:《前揭書》，頁25。

臺灣布袋戲的表演藝術與戲偶裝飾

　　布袋戲表演藝術除欣賞戲曲與音樂之美，傳統工藝也是欣賞的重點之一。舉凡戲棚、戲偶雕刻、臉譜彩繪與服飾，均為藝術之表現。戲棚為布袋戲演出時所使用的前場舞臺，為戲籠中之固定設備。清代末期，一般布袋戲戲棚為木雕「四角棚」，高及寬各約四尺，深約一尺半，梁柱飾以繁雜之雕飾。民國初期，原先的「四角棚」增大為「六角棚」，俗稱「彩樓」，高及寬各約五六尺，深約兩尺，其雕刻之精緻可與富麗堂皇之廟宇殿堂媲美，堪稱木雕藝術之精品。日本殖民統治時期，民間藝人開始使用布景舞臺，布袋戲班幾乎均改用布景，金光布袋戲盛行後，彩樓為色彩鮮豔之熒光舞臺所取代，精緻之彩樓僅見諸少數較具規模的布袋戲班，成為戲團之「藝術品」或「古董」。

　　早期臺灣戲偶的雕刻源自大陸，有花園派及塗門派之分。花園派宗師是清同治年間泉州的江加走，擅長雕刻；塗門派則長於粉飾（尤以大花臉見長）。臺灣戲偶除泉州雕製者外，後來亦自行製造，材料用木雕（樟木或榆木）或用賽璐璐、紙漿、木屑凝固塑製而成，目前多用亞克力灌模製造。

閩南與臺灣傳統布袋戲偶雕刻比較

區域	尺寸	偶頭	服飾道具
閩南泉、漳地區	由大到小分為一號（約15釐米）、二號（約12釐米）、三號（約9釐米），全高約18至24釐米，僅四、五十克重，尺寸至今仍無太大變化	偶頭均有粉彩，再繪出眉、眼、口，有的繪有彩色臉譜。顏料以礦物質顏料為主	閩南地區偶人服飾包括：蟒、繡補、宮衣、女帔、衫袞、八卦衣、袈裟、開氅、袍仔、英雄衣等。布袋戲的頭盔及服飾並沒有嚴格的時代考據，大體是以明朝

區域	尺寸	偶頭	服飾道具
			的形式為主，混雜以漢、唐、宋、元諸朝風格而成。基本上，古冊（古籍）戲演出時穿戴配飾皆有一定規範，主要是配合腳色之身分而定，男女有別，文武有分，貴賤有異的原則要求不容混淆。
臺灣地區	早期影偶尺寸與大陸相同，日本殖民統治時期，受日本人影響，偶人的尺寸也加大為三十多釐米，並改用日本人形木偶。	早期受「唐山師傅」影響與大陸基本相似。後期受市場化競爭影響，脫離「唐山戲偶」傳統，自創風格，開始出現不戴頭盔的「梳頭生」，「花臉」也較前減少；在偶的設色上，臺灣金光戲偶，大膽使用了顏料「賽璐璐」，出現了熒光效果。	早期臺灣戲偶服飾，道具均採用泉、漳的蟒、繡補等裝飾；日本殖民統治之後，受日本「武士道」的影響，臺灣布袋戲偶的服飾出現了日本的武士服裝及各種劍俠的道具，在一定程度上擺脫了「唐山」的傳統，出現了變異

　　布袋戲戲偶可分身架、服飾及盔帽（頭戴）三部分；身架又可分成頭（木雕）、布身、手（木雕之文手或武手）、布腿（實心）及鞋（靴、木雕）。偶頭造型依生、旦、淨、丑分類，扮相達七、八十種之多，除有彩繪臉譜外，常有活動之眼睛與嘴巴。戲偶之手掌亦採木雕，並分手掌與手指，便於靈活表演。「尪仔手」又有文手與武手之

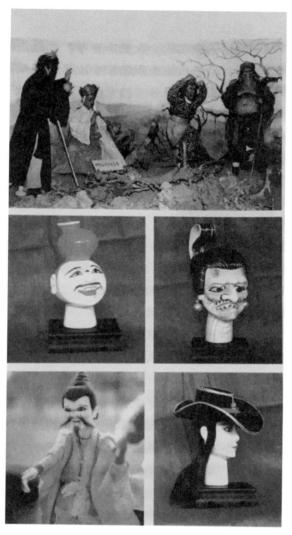

<div align="center">圖二九</div>

上：臺灣電視布袋戲（徐炳垣先生提供）

中左：臺灣金光戲偶（蘇明雄作）

中右：臺灣金光戲中的媒婆形象，顯然已擺脫了大陸傳統的「唐山風
　　　格」，在材料上引入「賽璐璐」（蘇明雄作）

左下：日本殖民統治時期，臺灣的布袋戲偶出現了許多日本的武士和俠
　　　客形象

右下：電視布袋戲出現後，臺灣的傳統布袋戲偶裝飾融入了許多現代因素。

圖三十　傳統木偶雕刻工藝　　圖三一　傳統布袋戲偶雕刻藝師的工
　　　　的幾大重要流程　　　　　　　　作檯
　　　　　　　　　　　　　　　　從上至下分別為藝師江碧峰、徐竹
　　　　　　　　　　　　　　　　初、徐炳垣的工作檯

分，文手之手掌以兩節相接，可揚起或下垂，表現不同的動作，掌心
有鐵絲圈成小圈，可以插入扇子、拂塵等道具，武手握拳，中空，用
以插入道具（如各種武器）。布袋戲頭盔製作融合剪、糊、塑等多項
民俗手工藝。

　　一九二八年，臺灣著名布袋戲表演藝師李天祿組「玉花園布袋戲
班」。當時製造布袋戲頭盔者，有芳古居與振源兩家。完備之戲籠，
須有數十種盔帽，以便配合各種劇目與角色之需。至於布袋戲服飾，

則具刺繡之美，基本上融合了漢、唐、宋、元、明歷朝服飾之風格，演出時不需因劇情所屬時代之不同而作不同選擇，但一般而言，服飾有男女、文武及貴賤之分，不得張冠李戴。除戲偶外，布袋戲表演尚需各種道具、武器及動物偶。一般道具有桌椅、文案、扇子、葫蘆、杯、壺、盤及拂塵等，武器有大刀、排帶刀、青龍偃月刀、判官筆、雌雄劍等。

五　壽山石雕

壽山石雕是福建傳統的民間雕刻藝術，因選材於福州市北郊壽山鄉的壽山石而得名。壽山石質地脂潤，色彩斑斕，性堅而韌，非常適宜雕刻，歷來為雕刻家所鍾愛。壽山石雕技法豐富多樣，精湛圓熟，在發展過程中廣納博採，不斷從傳統民間工藝和中國畫中汲取營養，歷經上千年的開創、發展和經驗的積累，發展出圓雕、印鈕雕、薄意雕、鏤空雕、淺浮雕、高浮雕、鑲嵌、鏈雕、篆刻和微雕等雕刻表現手法，成為中國傳統雕刻領域裡的一朵奇葩。壽山石雕技藝主要流傳在福州市晉安區鼓山、岳峰鎮，象園、王莊街道和壽山鄉。

壽山石雕在中國傳統玉石文化中占有突出地位，相關雕刻品已成為高雅、精美、凝重和睿智的象徵。壽山石雕追求既雕既琢的藝術效果，提倡返璞歸真，故以「相石」為重要環節，講究利用石形石色，巧施技藝，以達到「天人合一」的境界。因其普遍具有材質美、工藝美和意境美的審美特性，而社會影響面極廣，具有「上伴帝王將相，中及文人雅士，下親庶民百姓」的藝術魅力，深受國內外鑑賞家與收藏家的好評。

壽山石雖然存之久遠，但它真正為人所發現和利用，只有千餘年時間。從目前考古資料分析，確證福州先民最早對壽山石的發現和使用始自南朝（西元420-589年）。那時人們大多是拾撿壽山露天礦石，

利用鉤戟利刃，將其製作成殉葬用的祭品。這類石雕物品以壽山老嶺石「臥豬」為著，其造型多為形或方形幾何體，雕刻技法以線輔形，形線結合，形象較生動，奏刀純熟、樸拙。

圖三二　　壽山石雕　　　　圖三三　　民國福州壽山石雕《喜上眉梢》

　　五代以後，佛教的成熟和鼎盛，對當時社會的政治、經濟、文化和生活領域，有著廣泛而深遠的影響。作為閩越之都的福州素有「佛國」之譽，大量壽山石被製成香爐、念珠、法器等佛事用品，流傳各地。宋代經濟文化重心南移，地處東南沿海的福州呈現出「百貨隨潮船入市，萬家沽酒戶垂簾」的繁榮景象。市場的發達，也促進了壽山石雕的迅速發展，壽山石得以大量開採和雕製，出現了壽山石的雕刻作坊。元明之間，壽山石的開採已頗具規模，品種也增多。隨著文人以石治印的盛行，石章在民間廣泛發展，石章雕刻藝術日臻精進。這一時期，壽山石雕的創作在印章鈕頭裝飾方面得到長足發展。雕刻藝人在繼承古代玉璽、銅印的鈕飾基礎上，充分發揮壽山石質的特性，創造出富有獨特風格的印鈕雕刻藝術。印鈕雕刻簡樸粗獷，人物、山水、花鳥等以線刻淺雕為主，縐褶明快。

　　明末及清，壽山石雕出現了歷代以來所未曾有過的興盛。隨著田

黃石在明末被發現和各種凍石的進一步開採，以及由於文人開始在石頭上奏刀自行刻製印章，一改之前需肩力運刀的長柄鑿類刀具，而使用靈活的小刻刀，精細的印鈕雕飾隨之產生，這一變化終於催生了壽山石的雕刻技藝發生歷史性的轉變，使得壽山石雕逐步獨立於玉雕、木雕、磚雕等其他中國傳統雕刻門類之外，形成了別具特色的一整套雕刻技法。除了圓雕、高浮雕、鑲嵌等常見的技法外，陰刻和鏈條雕刻、薄意雕刻等新的技法樣式出現並且迅速發展。由於諸多文人關注、參與壽山石雕藝術活動，皇帝對其亦特別垂注，使壽山石雕成為一個參與者層次廣泛、人員眾多的藝術門類。加之福建一帶文人薈萃，文化發達，這一切影響到匠人們對藝術的理解和創新，康熙年間出現了壽山石雕藝壇上技藝超前的一代宗師——楊璇與周彬。稍後的「魏汝奮」、「董滄門」、「奕天」、「妙巷鑒」等商行的藝師的雕刻技藝亦為時人大為推崇。這些雕刻藝人們繼承並發展了我國傳統的雕刻或雕塑技法，線條或繁縟細密，或疏朗洗鍊，協調流暢，優美柔和，刀刀精道，具有極強的表現力，並且能按壽山石材的形態、色質的不同因材施藝，題材相當廣泛，形態萬千，形象涉及自然界的各個方面。

圖三四　印鈕雕刻

　　到了清末同治、光緒年間，因地域、師承關係各異（潘玉茂、林謙培兩位藝人，承楊璇、周彬遺法，各自發揮，自成派系）、市場對象的分野，以及雕風習俗有別等原因，福州壽山石雕藝術風格開始分流，形成「西門」、「東門」兩大藝術流派。流派的競爭和發展，促進了壽山石雕事業的繁榮，從清末到民初百餘年間可謂是壽山石雕繼明末清初之後的又一個發展高峰期。「西門」派藝人追求傳神韻味，刀法圓順渾化。「東門」派藝人講求造型優美，刀法矯健華麗。

　　近代壽山石雕藝術日臻成熟。「東門」、「西門」派傳人提高技藝，增強藝術競爭力，充分利用被官家富商延請的機會，飽覽群書，窮究畫理，廣收博採，吸納眾長。藝林高手林元珠、林文寶、鄭仁蛟、林清卿、黃恆頌、林友清等都繼承和發展了壽山石雕藝術。林文寶創作的各種印鈕，千姿百態，自成風格；鄭仁蛟吸收其他雕刻的長處，使圓雕人物、動物別具一格；林清卿獨闢蹊徑，將中國畫融入薄意雕刻，精妙絕倫。

　　抗日戰爭時期，福州傳統的壽山石雕刻業一落千丈，瀕臨人散技絕的境地。新中國成立後，百業開始復蘇，民生漸趨安定，壽山石雕喜獲新生。二十世紀五〇年代初，「東門」派的十六個藝人（人稱十六羅漢）率先成立了石刻生產小組。「西門」派的三十餘人，隨之成立了圖章供銷組。後來，「東門」、「西門」兩派藝人捐棄舊時傳承的門戶之見，打破個體分散生產的舊模式，走上互助合作的道路，實現「東西合流」，成立了合作社，更進而發展為擁有數百人的工藝石雕廠，使各流派藝人匯集一起，互相交流，取長補短，雕刻技藝得到快速發展。一些石雕藝人被選送到中央和外省的美術院校深造。現代美術理論和西洋雕塑藝術，對壽山石雕行業產生了深刻的影響，在技藝上有了突破性的進展。

　　此時期壽山出現了大塊度、色彩豐富的石材，為設計雕製大型山水、花果和人物、動物群雕，提供了良好的物質條件。藝人們充分發

揮個人與集體的智慧，巨作、新作不斷湧現。如一九五五年馮久和師傅的高山石大型石雕《群豬》，色澤酷似真豬，形態栩栩如生。一九五六年，陳敬祥用高山石雕刻《求偶雞》，自行設計各種特殊刀具，採用鏤空技法雕刻雞籠，表現了籠內一隻母雞和籠外數隻公雞互相呼應的情景，可謂匠心獨運，意趣橫生，妙不可言。

「文化大革命」時期，壽山石雕藝人和石雕藝術同其他文化藝術一樣遭到了嚴重的劫難。壽山石雕傳統題材作品幾乎全部被認定為「封、資、修」，那些民間喜聞樂見的雕刻作品，也統統被列為「四舊」而一一被「破」。特殊的歷史時期，出現了一些特殊的石雕作品，如有著特定象徵意義的「高大全」人物作品。到了「文化大革命」後期，還陸續增加了一些被肯定的革命歷史題材，如「二萬五千里長征」等。一九七五年，由郭功森、林壽椹、林發述、林元康、林廷良、施寶霖等六位藝人歷時兩年多合作創作了《長征組雕》七大件。一九七八年，為了紀念中國工農紅軍入閩與古田會議五十週年，由郭功森、林發述、王雷庭、林元坤、陳錫銘、阮章霖、劉愛珠等七人，運用圓雕、浮雕、透雕等綜合技法，在七塊高山石上創作了《紅色閩西組雕》。

一九七六年十月，「文化大革命」結束。隨著國家的經濟、文化從危機的邊緣走上復興之路，壽山石雕藝術也得以振興。二十世紀六〇年代後，專業院校培養的人才逐年輸入雕刻技術隊伍，為石雕藝術注入了新鮮的血液。他們充分發揮現代美術理論和繪畫、雕塑的堅實基本功，理論與實踐結合，傳統與現代美學融會，使技藝水平得到更快的提高與發展。他們的作品題材新穎，格調清新，充滿著時代精神，對傳統的石雕藝術有極大的突破。在長期以來以具象為主的壽山石雕藝術殿堂中，逐漸出現了一種充滿感情的、有理想觀念的新石雕藝術。這種新興的現代石雕藝術生氣勃勃，有著極強的生命力。這個時期郭功森、周寶庭，林壽椹、王雷霆、馮久和、林亨雲、郭懋介、

林發述、林元康、陳敬祥、王乃傑等許多著名藝人，發揮各自的長處，精益求精，創作了許多具有時代意義的好作品，將壽山石雕藝術推向高峰。

　　如今壽山石雕業廣泛運用現代化的機械加工手段，出現盲目追求利潤、粗製濫造的傾向，浪費了大量石材，而石材的資源是有限的。壽山石雕藝術的未來發展，首先是要找到它在現代生活中的文化意義，並且在現代與傳統的結合上確立新方向，發展出自己的現代藝術語言，包括對傳統技藝經驗的深入研究，對國內外各門類藝術的吸收、借鑑，以使壽山石雕藝術在現代生活中獲得更新、更大的發展。

第二節　宮廟彩繪

　　宮廟彩繪是一門獨特的繪畫藝術，在中國傳統建築裝飾中具有較為重要的地位，尤其是對木作而言，除了裝飾的意義之外還有保護建築構件的作用。早期宮廟彩繪多半是畫於木材、抹灰牆與石材之上，由於附著體的不同，其畫法也各有所異。

　　閩臺兩地的宮廟彩繪孕育於中國傳統文化之中，彩繪的題材多取自歷史故事、宗教人物故事、民間傳說等等，都與傳統人物畫緊密相連。諸如臺灣畫家對人物畫的師承也局限以福建畫家為主。蕭瑞瓊在《府城民間畫師專輯》中說：「大批閩籍移民入臺，自然包括許多藝術人才，當時臺灣的廟宇裝飾藝術師傅大都是閩粵來的師傅，在此專門

圖三五　清代漳州華安南山宮廟宇彩繪

圖三六　清代漳州華安二宜樓彩繪

為廟宇工作，同時傳授徒弟，一代傳衍一代」。所以閩臺兩地的宮廟彩繪一脈相承，在風格上都屬於蘇式彩繪系統，亦即南方的彩繪風格。

　　傳統的宮廟彩繪分工較為嚴格，由「彩繪師傅」和「拿筆師傅」合作完成。「彩繪」一詞專指「油飾彩畫」，「彩繪師傅」領一批彩繪工匠負責繪製藻井、通梁、梁枋垛頭、瓜筒等木結構上的圖案，技術

圖三七　清代泉州德化縣龍圖宮廟　　　　圖三八　清代臺灣早期水墨畫
　　　　彩繪　　　　　　　　　　　　　　　　　　（林覺作）

性較強，而梁枋的垛頭及門板、牆壁則是由「拿筆師傅」來繪，並簽記名號，創造性較強，建築彩畫不是所有畫工都能隨意為之的，須由少數被稱為「拿筆師傅」的畫師來創作，所以「拿筆師傅」也較受尊崇。早期「廟宇中的繪畫多是出自有專習的藝匠之手，甚至也有國畫家為廟宇作畫」，而且畫師中存在著一個個的世系，閩臺兩地大部分的宮廟壁畫是由幾個畫師系統中的幾代傳人完成的。

一　閩南傳統宮廟彩繪藝術

　　閩南早期的宮廟彩繪主要有楓亭鱗山宮，德化龍圖宮、西天寺，泉州承天寺，漳州華安南山宮、二宜樓，漳州龍海許平廟、白礁慈濟宮等，這些建築中的壁堵、梁架彩繪是閩南近代彩繪中的精品。

南山宮

　　南山宮是國家重點文物保護單位。始建於德祐乙亥年（1275）。正統辛酉年（1441）和弘治十五年（1502）相繼維修，迄今已有七百多年的歷史。

　　漳州華安南山宮的壁畫題材豐富，構圖古樸，形象靈動，充滿神韻。彩繪內容既有三國演義、楊門女將、昭君出塞、蘇武牧羊等膾炙人口的故事，也有鳳穿牡丹、魚躍龍門等吉祥意象，還有充滿民俗情趣的「觀戲」、「戲嬰」以及表現日常生產生活的泛舟、耕讀等畫面。國家文物局專家認為，這些壁畫堪稱民間傳統繪畫藝術的集大成者，是研究我國古代南方民間藝術的重要資料。

龍圖宮

　　龍圖宮位於德化縣潯中鎮隆泰村。始建於宋，今宮宇為清代重修，僅有正殿，無附屬建築，木構、歇山頂、斗拱、梁架結構簡單。殿內

保存有光緒三十三年（1907）至三十四年（1908）該村民間藝人孫為創繪製的「八仙」、「虎嘯」、「雲龍吐水」、「龍鳳朝牡丹」、「異花豔菊」、「百福招來」、「千災送去」等壁畫和一些柱梁畫。據廟方介紹，「文化大革命」中龍圖宮曾遭「紅衛兵」破壞。然而宮內彩繪至今卻得以完整保留，主要是由於當地百姓用黃泥將其糊住，才免遭劫難。

二　臺灣傳統宮廟彩繪藝術

臺灣的宮廟彩繪年代較早的有清道光年間的臺北林安泰古宅通梁包巾彩繪、同治年間的臺中社口林宅大夫第梁架彩繪、光緒年間的譚子林宅摘星山莊與彰化永靖陳宅余三館梁枋彩繪。民國以後，臺灣的彩繪作品保存下來的較多一些，如臺中張廖家廟、新竹北埔姜氏家廟、屏東曾氏家廟、淡水李氏家廟、臺中林氏宗祠、西螺廖氏家廟、竹山社寮莊氏家廟、霧峯林宅、彰化竹塘詹宅、彰化馬興陳益源大宅以及臺南大天后宮、八德三元宮等建築的彩繪，保存較為完整。

第三節　陶瓷

閩南窯業肇始於先秦時期，在有五千年歷史的漳州覆船山貝丘遺址及詔安蠟洲山貝丘遺址中，已發現遠古先民燒製的陶器。代表閩南青銅時代文明的廈門過溪寨仔山遺址、南靖浮山遺址等文化面貌迥異於周鄰地區。

宋元時期，隸屬泉州府的同安汀溪窯，規模宏大，燒造的青瓷，尤其是類似枇杷黃色的青釉碗特受日本人青睞，被稱為「珠光青瓷」，並以之為代表，形成了汀溪窯業體系。明代，素有「東方明珠」之譽的德化白瓷，其胎釉質感直逼玉器之「五德」，俗稱「象牙白」、「豬油白」等，歐洲人稱之為「中國白」。漳州平和窯燒造的

「克拉克」青花瓷，生產量大且精粗兼具，行銷海內外。清代德化窯青花瓷的出口，一改前朝零散購銷而以訂單生產為主。

一　閩南陶瓷

德化窯陶瓷

德化是中國古代重要的瓷業生產區和外銷瓷的重要產地之一，曾與江西景德鎮、湖南醴陵並稱為中國三大古瓷都。

明代建白瓷的出現，是德化窯陶瓷生產的一個高峰期。德化窯燒製的白瓷，胎體滑潤縝密，釉面晶瑩光亮，乳白似象牙，如凝脂凍玉，代表了當時白瓷生產的最高水平，被譽為「中國瓷器之上品」。以何朝宗、張壽山、林朝景、陳偉等為代表的一大批瓷塑藝術大師，把德化窯瓷塑藝術推向了巔峰。

何朝宗，又名何來，德化縣潯中鎮隆泰村後所人，是明代嘉靖、萬曆年間馳名中外的瓷雕藝術大師。泉州海外交通史博物館珍藏的「渡海觀音」是其代表作，這尊雕像高四十六釐米、底座寬十四釐米，被列入最高級的國家藝術珍品。觀音雙目低垂凝思，頭額正中飾白毫，髮結髻，上有如意，頂披巾；衣褶深秀，帶作結狀，露胸，繫瓔珞，雙手藏袖作左拱勢，露一足踏蓮花，另一足水花掩蓋，作踏浪淩波渡海之勢。造型儀態婉麗，面目嫻雅秀麗，表情平靜安詳。整尊塑像端莊慈祥，精巧細緻，神態如生，令人百看不厭。

北京故宮博物院珍藏的何朝宗作品《達摩》（塑像），被列為國家一級文物珍品。該塑像高四十三釐米，達摩禿頂長耳，眉毛捲曲，留有鬍鬚，雙目炯炯有神，表情莊重，雙手攏袖放在胸前，衣紋飄逸流暢，隨風飄蕩，雙足跣露立於洶湧的波濤之上。此造型取材於達摩一葦渡江故事，表現了瓷塑大師豐富的想像力和獨具一格的藝術手法。

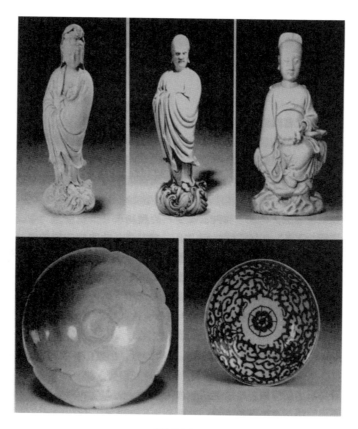

圖三九

左上：明代《渡海觀音》（何朝宗作，泉州海外交通史博物館藏）
中上：明代《達摩》（何朝宗作，北京故宮博物院藏）
右上：清代德化窯《文昌帝像》（作者收藏）
左下：宋代影青釉劃花花口碗（寧德包氏博物館藏）
右下：清代德化窯青花纏枝花紋盤（作者收藏）

　　明代中晚期，德化窯開始燒製青花瓷，進入清代以後，青花瓷成
為德化窯生產的主流品種，窯址遍布全縣各地，青花窯址多達一七七
處。德化青花瓷大量銷往全國各地，並通過「海上絲綢之路」遠銷東
南亞以及非洲各國。德化窯青花瓷以其裝飾圖案豐富多彩、構圖簡潔
舒展、筆法灑脫豪放、畫風樸實大方等獨特的藝術魅力，備受國內外

人士的青睞，顯示出了強大的生命力。在生產青花瓷的同時，德化窯也開始燒製五彩瓷，並逐漸形成了自己的風格。德化窯五彩瓷裝飾紋樣簡約，畫風自由灑脫，筆觸粗獷，返璞歸真，充滿著濃厚的生活氣息，又富有浪漫的情趣，集實用、裝飾、觀賞於一體，散發出民間陶瓷藝術的芬芳。德化窯青花五彩瓷作為我國陶瓷藝術的精品，宛如一朵充滿生機的奇葩，綻放出閃亮的異彩！

漳州窯陶瓷

明代，泉州港由於淤泥，以及列為「海禁區」等諸多因素漸漸衰敗，遂被漳州月港所取代，尤其是明正德以後，泉州港幾乎停廢，而此時的月港卻「商賈輻輳，帆檣雲集」。隆慶元年，朝政採納巡撫都御史涂澤民「請開禁區例」的建議，開放「洋市」，准許福建商人經營東西洋海外貿易。

萬曆年間，月港的海外貿易發展出現空前的繁榮，成為我國東南沿海對外貿易的中心。每年進出月港的大商船多達二千餘艘，月港與印度支那半島和南洋各國，以及朝鮮、琉球、日本等四十七個國家和地區有著直接的貿易往來，並且以呂宋島（今菲律賓）為中轉站與歐美各國進行間接貿易。

以平和的「克拉克」青花瓷為代表的漳州窯瓷器，在日本、菲律賓、印度、伊朗、肯尼亞、土耳其、丹麥、英國等均有發現；在西亞、東南亞等地把這類盤子用於盛飯；而在歐洲，則常見盛放水果等食品。《人民畫報》一九八四年第四期刊登的《在肯尼亞的中國文物》一文中指出，蓋地遺址中發現的開光雙鹿紋盤，該紋飾大盤在平和南勝一帶的窯址中發現最多。在「日本大阪市100週年特別展」中展出的屋町車汀出土的青花芙蓉手大盤，應該也是平和青花窯生產的。日本關西地區古遺址中出土的鳳凰牡丹、雉鳥牡丹大盤，也可能是平和花仔樓碗窯山窯址生產的產品。

圖四十　明代漳州平和「克拉克」青花瓷大碗

作者收藏

圖四一　清代漳州窯素三彩

引自陳娟英著《漳州窯素三彩瓷》

閩南「克拉克」青花瓷在國外的大量發現，表明它當時深受海外各國人民的青睞。過去，不少學者將此類大盤劃定為景德鎮民窯生產，現在看來此觀點不妥。其實從國外大量考古資料看，在海外出土的「克拉克」青花瓷大盤屬平和產品的應占多數，尤其在東南亞、菲律賓、日本一帶更多，而在歐洲及其他部分地區多是出土江西生產的「克拉克」青花瓷大盤。[13]

13 傅宋良：〈論平和「克拉克」瓷大盤——兼談與江西「克拉克」瓷的異同〉，載於廈門市博物館編：《閩南古陶瓷研究》，2002年5月。

二　臺灣傳統陶瓷工藝

在臺灣本土的歷史發展中，曾先後出現過許多種不同類型的陶瓷。這些陶瓷既反映了臺灣的歷史，也反映了臺灣的文化。臺灣是一個海島，早期的製陶技術均來自海外。宋元時期，大陸陶瓷大量輸送澎湖，再轉運他地；臺灣本島則只能看到極少的宋元瓷器。明代晚期，大陸陶瓷在以臺灣、澎湖為外銷中轉站的過程中，也開始陸陸續續地進入臺灣島。與此同時，隨著明末鄭成功收復臺灣，在開發臺灣的同時也開始焙燒瓷器。

圖四二　臺灣澎湖出土的明代漳州　　圖四三　薄胎安平壺（引自陳信
　　　　平和窯「克拉克」青花瓷　　　　　　　雄《陶瓷臺灣》）

臺灣陶瓷業的發展，在較長的時間內是緩慢的。直到明清兩代，尤其是清代，臺灣本土的陶瓷燒製技術才得到一定的發展。到了日本殖民統治時期，大量日本陶瓷湧入臺灣，這對臺灣本土的陶瓷燒造與審美風格產生了一定的影響，同時也促進臺灣本土鶯歌窯和苗栗窯等窯口的發展。

安平壺

安平，位於臺灣南部，四百年前曾是一座小島，大陸人渡海來臺到此捕魚、種植，是臺灣開拓的起點。入清以來，安平居民曾先後在

荷蘭人古堡（熱蘭遮城）附近挖到一種青白瓷罐，這種器物來歷不明，臺灣本土的學者曾一度稱其為「宋硐」，後來又有人稱之為「安平壺」。

安平壺的造型，口部中等大小，有厚胎、薄胎兩類，高度一般為十八釐米，小者七至八釐米，大者三十釐米。所有的安平壺都是由兩部分合成，以瓷土為坯胎，內外施釉，釉色灰白或青白，器身未帶任何裝飾。

鶯歌窯

清代的鶯歌，是一處兼燒陶器的偏遠村落。

大陸人開臺，始於南部而後中部、北部；同樣的，臺灣先有瓦窯於南部而後有陶鄉於中部南投，最後臺灣北部之鶯歌始有窯業。鶯歌之燒陶始於閩南磁灶吳姓人家。磁灶吳氏於嘉慶八年（1803）在鶯歌毗連的兔子坑（今屬桃園）燒陶，咸豐三年（1853）轉移到鶯歌燒陶。

大陸人之開拓鶯歌，在康熙年間僅有零星之墾荒，乾隆到道光年間始見泉州安溪人積極移墾。磁灶吳姓人家，見鶯歌有土宜陶，於是留居設窯，之後又有他支磁灶吳姓族人加入，陶業得以奠基。清代鶯歌民間械鬥頻發，吳姓雖幾度遷徙，但始終固守這塊能夠燒陶的土地。

清代的鶯歌窯，規模有限，發展緩慢，僅有七家工廠。鶯歌沒有瓷土，業者自田中挖取陶土，只能製作粗陶。一九三一年，日本人打破了吳氏家族的壟斷基業，在鶯歌引進電動拉坯機、電動練土機，十幾年間鶯歌的產品由原來的日用粗陶轉向了品位較高的工藝陶瓷和日用陶瓷。

第四節　木版年畫

一　閩南地區的傳統木版年畫

（一）泉州早期的紙莊與木版年畫

北宋時，泉州公使庫所屬印書局已開始雕版印刷事業。明末，林長春、唐崇明刊刻的《大方廣佛華嚴經》之扉頁，今珍藏於泉州開元寺廟中。

清代製作彩色年畫的畫鋪，以義全宮巷的「美記」最著名，其次是道口街的幾家商鋪。後來興起的有三興、重美、通興等紙鋪。泉州木版年畫種類豐富，細緻多彩，不但在晉江地區銷售，還遠銷到臺灣，並隨著海外華僑攜帶，流傳到南洋各地。據臺灣學者楊永智調查，在流傳至今的臺灣早期版畫中，以泉州「美記」的產品為最多。

（二）漳州顏氏家族木版年畫

顏氏家族，祖籍福建永春，明代永樂年間遷到漳州，世代以製作木版年畫為業。抗日戰爭時期，漳州的許多木版年畫作坊紛紛倒閉，顏家則將各家的木版年畫底板全面收購，集於一家，從而確立了自己的壟斷地位，成為銷量大、流傳廣的一家木版年畫鋪，單一品種成交量在數百刀或數千對以上。其產品每年不僅在閩南、閩西地區與廣東的饒平、黃崗、梅縣，海南等地銷售，還遠銷到臺灣，乃至仰光、新加坡等東南亞各地區，頗受青睞。至今，其畫對日本人及臺灣同胞仍有特殊的吸引力，他們多次組團來漳州參觀印製過程及求藏。如今的漳州木版年畫依然按照傳統方法生產。二〇〇六年五月，漳州木版年畫被列入國家非物質文化遺產保護名錄，顏文華、顏仕國父子被認定為漳州木版年畫傳承人。

圖四四　清代錦華堂《老鼠娶親》（作者收藏）

漳州木版年畫藝術技法和工藝過程獨具一格，其雕版線條粗細迥異、剛柔相濟，以挺健黑線為主。其用色追求簡明對比，印製採用分版分色手工套印，謂之「飾版」。所用顏料分水質和粉質兩種，紙張選用「閩西玉扣」，有大紅、淡紅、黑以及本色紙諸種。色紙需先由「紙房」預染。漳州木版年畫內容多與民間祈求吉祥如意、避邪消災有關，如門神、八分、獅頭、財神、福祿壽星等，也有喻世勸善的戲文故事以及民間喜愛的龍船圖、春牛圖、花卉、動物等。著名作品有《天官賜福》、《神荼鬱壘》、《獅咬劍》、《春招才子》、《郭子儀拜壽》、《老鼠娶親》等。

二　臺灣傳統版畫

（一）明末版印事業的開始

明永曆十五年（1661）鄭成功收復臺灣，為臺灣的墾拓展開了新的一頁。期間，鄭成功以明室孤臣之忠誠，刊刻印行的「大統曆」，為臺灣版印事業的端倪。

（二）清初臺灣方志與民間圖書的刊印

康熙二十二年（1683），清廷著手臺灣方志之纂修，臺灣最早的志書為康熙二十三年（1684）諸羅知縣季麒光所撰的《臺灣府志》，但全文已散佚，未曾刊行。現在所得見的臺灣最早方志書是康熙三十三年（1694）高拱乾修的《臺灣府志》；其次是康熙四十九年（1710）周元文重修的《臺灣府志》；再次為康熙五十六年（1717）周鍾瑄修的《諸羅縣志》。臺灣清代之版印，至道光年間初具規模，同治時期日漸成熟。光緒之後，西洋石版印刷傳入大陸，但臺灣尚未波及。日本殖民統治之後，木版印刷事業日趨式微。

（三）臺灣早期的紙莊與刻字店

臺灣最早的印書店始於道光初年，為臺灣府（臺南）盧崇玉所創「松雲軒」刻字店。「松雲軒」經營學堂用書、經書、善書、神像版畫、寺廟籤詩等。每一部書都由盧崇玉親自督刻，其畫師及刻工均為臺灣的一流名手，故所刊圖書與泉州、廈門等地的木版圖書相較並不遜色。「松雲軒」後經盧氏子孫數代經營。日本殖民統治中期，其後人因被反日事件牽連而坐獄，所藏雕版轉存高砂町昌仁堂，至「二戰」期間，臺南遭盟軍空襲，所存雕版盡失。

臺灣早期民俗版畫之雕版印刷以臺南為中心，歷史較久的百年紙店，大都集中在「赤嵌樓」附近的米街（今新美街）。此地作坊印肆毗連，每年春節期間，家家戶戶需用的春聯、斗方、門神、掛箋等吉祥用品滿街觸目可見。米街的紙店之中，最古老的一家是王泉盈紙店，其祖先王牆在二百多年前自泉州石獅來，隨身攜帶了泉州印製的一些門神、吉祥圖形雕版等，在臺南米街開設紙店，從事木版畫的批發生意，其後也開始自行翻刻泉州年畫版樣印製出售。傳至王泉盈之時，已略具規模，始創店號為「王泉盈紙店」，成為專業印版作坊。

圖四五　清代臺灣木版年畫《神荼鬱壘》

　　王泉盈後人繼承祖業經營金紙鋪，但為順應潮流已經完全採用現代印刷技藝了。現存早期王泉盈出品的版畫印本，有獅子銜劍及門神數種（如神荼鬱壘、秦瓊尉遲恭、加冠晉祿等），印刷精美，為臺灣民俗版畫中之佳作。

　　臺灣民俗版畫雕版及印本的紙店，除上述的王泉盈之外，還有林榮芳、林坤記、王源順、聯發、隆發、源裕、以文、吳源興、復興、楊記、敦厚、正利成等諸家。其中以「榮芳」出品數量最多，組件（可組合成燈座及七娘媽亭）也齊全，規模較大。上述紙店，除正利成紙店在嘉義外，其他各紙店大部分都集中在臺南。

　　福建漳、泉兩地的木版年畫與臺灣木版年畫在題材、工藝技法、功效、藝術風格等方面有驚人的相似性。明清兩朝，福建移民大量遷入臺灣，自然形成臺灣與福建在語言、風俗、習慣、思想、宗教信仰

圖四六　清代錦華堂《春招才　　圖四七　清代臺灣木版年畫《春招才
　　　　子》（作者收藏）　　　　　　　　子》

等方面相類似的結果。漳州木版年畫也正是在這一時期傳入臺灣，並
在臺灣生根發芽。由此可見，臺灣年畫和漳州年畫的淵源關係是海峽
兩岸文化一脈相承的一個明證。

圖四八　臺灣王泉盈紙莊印章　　圖四九　清代臺灣傳統木板畫
　　　　　　　　　　　　　　　　　　　　《葫蘆問》

第五節　皮（紙）影雕刻

皮影戲也叫「燈影戲」，是我國一種古老的傳統民間戲曲。

皮影戲始於我國的漢朝，興於北宋，在發展過程中，吸收了地方戲劇曲調，並採用不同材料製作影偶，形成了不同的類別和劇種，其中最著名的有河北的驢皮影、西北的牛皮影，以及福建和廣東的紙影。在臺灣，皮影戲俗稱「皮猴戲」。

圖五十　清末大陸皮影（翻拍於高雄皮影戲館）

臺灣的皮影戲主要是從福建的漳州及粵東的潮州傳入，且兩者的形式相同，屬同一個系統，都用潮調音樂及唱腔。臺灣皮影戲源於大陸，根據邱一峰的研究，其說法有如下幾種：

第一，鄭成功軍隊中有一位廣東潮州兵，名叫「阿萬師」，在軍中表演皮影戲，後來，阿萬師定居高雄縣彌陀，組班在喜慶活動或迎神賽會上演出，傳有弟子五人。皮影戲逐漸流傳開來，成為臺灣民眾喜聞樂見的戲曲之一。

　　第二，皮影戲是二百多年前，從大陸北方經廣州，由許陀、馬達、黃索等人從潮州傳到臺灣南部，在岡山一帶廣為流行。北限是北二層溪，南限於下淡水溪。

　　第三，太平天國年間（1850-1865），由海豐、陸豐、潮州、汕頭一帶，傳至福建詔安、漳浦等地，後來再傳到臺灣。

　　第四，清同治初年（1862），許陀、馬達、黃索等人由閩南將皮影戲帶到高雄、屏東。

　　第五，清末民初，從廣東潮州一帶傳到臺灣南部，盛行於岡山一帶，在北二層溪以南、下淡水溪以東的村落中，擁有廣大的民間影響。[14]

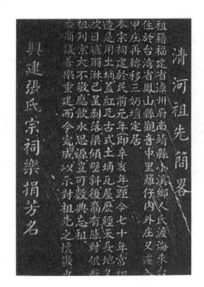

圖五一　臺灣「清河祖先簡略」

詳細記載了漳州南靖小溪鄉人張氏渡海來臺，一邊墾荒一邊表演皮影戲的歷史

圖五二　閩南早期的皮影戲表演

14 邱一峰：《臺灣皮影戲》（臺北市：晨星出版社，2003年），頁150。

一　閩南傳統皮（紙）影雕刻

　　家住廈門永福宮的九十七歲皮影戲老藝人陳鄭煊，生於漳州市東門東廓宮。他七歲時受潮州紙仔戲影響，開始學做紙偶，並模仿戲班表演，但其父卻並不支持他學皮影戲。老人在接受採訪時說：「我爸爸當時告誡我，『演紙影，最辛苦，演一暝，兩三元；戲有演，三餐勉強度，戲無演，路邊拾破布』。」為此，陳鄭煊只得利用閒時，摸一摸皮影道具，玩一把。直到他長大後進入龍溪師範學校進修，才正式開始學皮影戲。

　　七七事變後，為驅逐日軍，還我河山，熱血沸騰的陳鄭煊和郭佳、陳周楨、洪永盛、黃文智等同仁組成一支「抗敵皮影隊」，巡迴演出於漳州、華安、南靖、石碼等地。在這期間，他創作靈感時有迸發，在一盞如豆的煤油燈下，編寫了《金門失陷記》、《抗日英雄小白龍》等劇本和幾十首「救亡彈詞」。同時，他還對皮影藝術進行大膽的改革：增加人物關節活動，使人物能開槍、開炮、取物等；增大影窗、設計折合舞臺、改進照明，使表演能模擬飛機投彈、房屋倒塌、戰艦行進等；並給表演配上了音響。

　　新中國成立後，陳鄭煊的皮影藝術迎來了生機盎然的春天。讀過師範的他來到廈門擔任省立中學初中部（現廈門六中）美術教師。在任教的三年間，他有意識地將皮影戲的種子植入學生們的心田，期望江山代有人才出，弘揚光大皮影事業。一九五四年六月，福建省舉辦第二屆地方戲曲會演，漳州與廈門聯合組織皮影戲代表隊赴省城參演，陳鄭煊編劇兼主演的新編現代戲《一把菜刀換機槍》，獲得了創作獎和演出獎。

　　近年來，陳鄭煊以驚人的毅力完成了《皮影戲雜談》、《皮偶的製作》等七萬多字的專著，系統闡述了皮影藝術理論，為總結和研究福建省皮影藝術發展史提供了極其寶貴的資料。

二　臺灣傳統皮（紙）影雕刻

清乾隆、嘉慶年間，皮影戲在臺灣演出已經非常興盛。據老藝人回憶，清末及民初同時有數百團之多，但只限於南部的臺南、高雄及屏東地區，中部及北部非常少見，這可能與移民的聚居有關。隨著社會的轉變，臺灣皮影戲迅速沒落，目前僅剩五個傳統戲團仍在高雄縣內活動，分別是東華、合興、福德、永興樂與復興閣。

東華皮影戲團

「東華皮影戲團」原名「三奶壇皮戲團」。早年由張狀創立「德興班」，為臺灣知名皮影劇團。日本殖民統治時期仍能公開演出，為「第一奉公團」。臺灣光復後，張德成將之更名為「東華皮影戲團」，改良皮影藝術，首創提高傳統戲偶高度至五十餘釐米，並改變頭部傳統側面造型為七分面。一九五二年至一九六七年間，張叫、張德成及張建國祖孫以《西遊記》與《濟公傳》在臺灣各地戲院演出，備受歡迎。張德成曾多次率團至菲律賓、日本、韓國、美國、哥斯達黎加及中國香港等地演出，於一九八五年獲臺灣「教育部」第二屆「民族藝術薪傳獎傳統戲劇類」大獎。目前該團的傳承人為張榑國。

圖五三　「東華皮影戲團」傳承人──張榑國

復興閣皮影戲團

「復興閣皮影戲團」原名「新興皮戲團」，一九一五年由張命首先生創立於彌陀鄉。一九三九年，許福能拜張命首為師，於一九五九年後主掌「復興閣」。許福能擅前後場，長於文戲《蘇雲》等劇。一九六九年他開始致力推廣皮影戲，足跡遠涉歐美。一九八六年榮獲臺灣「教育部」「民族藝術薪傳獎」，曾至法國等地公演，一九九一年又獲該獎項團體獎。許福能無傳人，後場藝師許福宙及許從，均為張命首之得意門生。

圖五四　二十世紀五〇年代「復興閣皮影戲團」
（翻拍於高雄皮影戲館）

永興樂皮影戲團

「永興樂皮影戲團」，由彌陀人張利創建。早年他與其團員奔走於各鄉鎮演出，擅文戲，但未使用固定團名。張利之子張晚，擅文戲《蘇雲》與武戲《薛仁貴征西》、《薛仁貴征東》等。一九七八年此團才正式命名為「永興樂皮影戲團」。張晚傳子張做與張歲，張歲並拜

蔡龍溪、宋貓、林文宗等人為師，兼擅前後場，以演出《六國志》、《五虎平南》及《封神榜》而馳名。該團為典型的家族皮影戲團，目前有張振勝、張福裕、張新國及張英嬌等人從事祖傳事業，不乏後繼之人。

合興皮影戲團

「合興皮影戲團」原名「安樂皮影戲團」。創始人為高雄縣大社鄉張良，後傳至張開，再傳至張古樹。張天寶於十三歲隨父張古樹習藝，擅唱曲與口白。張天寶之四叔張井泉長於鑼鼓。張天寶致力於皮影戲劇本之收集與保存，功不可沒。張天寶一九九一年辭世後，由其子張福丁掌接團務，其叔張春天負責前場，另聘林清長與林連標兄弟為後場樂師。該團經常上演《南遊記》與《封神榜》等戲。

福德皮影戲團

「福德皮影戲團」創始人林文宗，早年隨永安藝師習藝，後於日本殖民統治時期在岡山鎮創立福德皮影戲團，日本殖民統治時期被編為「第二奉公團」，相當聞名。林文宗諳前後場，演技高超，專長於文戲及扮仙，保存了最多的古代劇本，尤以罕見的《酬神宣經》為著，此為扮仙戲的重要依據。一九五七年該團由其子林淇亮先生接掌團務。

臺灣傳統皮影戲團的創始人都來自閩南，但最初的習藝都不是家傳，而是「師徒制」。藝人對於傳授者的藝術來源不甚清楚，所以很難推斷其傳承之源流。現存五大戲團皆有正職，演戲只是副業。除了製皮之外，劇團的老藝人或中生代藝人皆能自製影偶、唱曲及擔任文武場的伴奏。大多數藝人也都熱心於皮影戲藝術的傳習與推廣。例如復興閣皮影戲團的許福助團長、永興樂皮影戲團的張新國藝師，以及東華皮影戲團的張榑國團長。此外，各戲團也都有家傳劇本和屬於自

家的經典劇目，有一部分已經由當局有關部門出版成專書和電影光碟出售。如福德皮影戲團擅長於「扮仙戲」，除仍保留罕見的《酬神宣經》外，並存有他團所沒有的著名文戲《割股》（即《孟日紅割股》手抄本）。

第六節　漆藝

　　漆藝，即漆的藝術，包括漆器、漆畫和漆塑三大部分，其表現形態有平面造型和立體造型，其作品有日常實用品和純擺設觀賞品。

　　河南信陽長臺關出土的戰國時期的床，是目前能夠見到的最早的中國家具實物。這張床就是髹漆彩繪的，花紋極其華麗。同時出土的還有漆案、漆几等。漢代，髹漆彩繪更是木質家具的主要特徵。例如，長沙馬王堆漢墓出土的漆几和河南洛陽漢墓、揚州胡楊漢墓、北京老山漢墓出土的漆案等。唐代，金漆鑲嵌、螺鈿鑲嵌、彩繪等工藝，更是廣泛與家具相結合。南唐顧閎中繪《韓熙載夜宴圖》及周文矩繪《重屏會棋圖》都有床榻、几案、桌椅等漆藝家具。到了宋代，據《方輿勝覽》、《清波雜誌》、《癸辛雜識》等文獻記載，金漆鑲嵌，包括虎皮漆工藝，都被廣泛應用於大件家具。宋代帝后像中描繪的椅子也有彩漆描繪的花紋。

　　明代鄭和下西洋之後，隨著海外貿易的發展，紫檀等硬木從東南亞、南洋群島等地被大量引進中國，硬木家具便逐漸取代漆藝家具而占據統治地位。漆藝家具雖然在數量上相對減少，但在花色品種和藝術風格上卻更加豐富多彩。明清時代是中國古典家具的代表及巔峰時期。這一時期的漆藝類家具在造型上更重功能性和形式感，多採用圓線、弧線、曲線相結合的方式。在形制上也不走繁麗之路，多輔以漆藝的髹飾、雕畫、鑲嵌等工藝，形成了明清漆藝家具的突出特色。

圖五五　清代荷葉瓶（福州脫胎漆器）

圖五六　竹根瓶（福州脫胎漆器）　　　圖五七　臺灣傳統漆藝作品（陳
　　　　　　　　　　　　　　　　　　　　　　火慶作）

一　福州脫胎漆藝

　　福州脫胎漆器的出現是古代漆藝不斷完善的結果，也是中國漆飾文化的巨大飛躍。它改變了傳統漆工藝以塗抹點染為主的裝飾手法，

突破了漆飾藝術的平面性，將近代漆工藝納入了一個立體的範疇，而
這一切的發生都與福州的沈紹安家族有著密切的關係。

　　沈紹安（1767-1835），字仲康，福建省侯官縣人，沈氏漆藝的奠
基人，福州「脫胎漆器」的始祖。他出身於油漆行業，油漆淡季時，
靠買木刻人物原坯，塗漆上色後出售為生。改營漆器以後，仍然留在
油漆行業公會，以示不忘祖業。

　　沈紹安出現的時代，正是中國漆器產業貌似繁榮，實質上已單一
化的時期。在此之前，由於元、明兩代朝廷對於雕漆器具的偏好，使
中國南北各地的漆器在幾百年內出現了「剔紅」、「剔黑」、「剔犀」等
雕漆類產品一統天下的局面。明清時期的江南地區，以揚州和嘉興為
核心，形成江浙漆器產業中心，而雕漆類產品正是當時占有壓倒性比
重的生產內容。對雕漆類產品的偏好，在明代達到了高潮。明成祖
（朱棣）曾賜封元代雕漆名匠張成之孫為四品官銜，並命他組織官營
工場，專門為大內供應一切所需雕漆器物。朝廷的嗜好和封賞，不可
避免地影響到當時的整個漆器產業的發展趨勢和社會消費需求。從明
中期的中國第一部漆工藝技術專著《髹飾錄》中我們不難看出：代表
中國傳統漆工藝的四項當家技術（漢夾紵、唐平脫、宋素髹、元雕
漆）在明代只雕漆類碩果僅存。作為當時嘉興名匠的黃大成，在書中
竟然對漢夾紵、唐平脫、宋素髹隻字未提，而且對戰國初始、三國至
魏晉流行的「彰髹」（即「變塗」）等傳統主幹技術也一無所知。這既
可能屬於作者本人知識的局限性，亦說明即便在當時產業中心地區的
江浙等地，中國傳統漆工藝的大部分主要技術已經消失殆盡，只剩下
雕漆、戧金等屈指可數的一兩項優勢技術了。

二　臺灣傳統漆藝

　　臺灣的傳統漆器工藝主要集中於臺中地區（豐原）。日本殖民統
治時期，日本人對漆器的使用與提倡，促使了漆器製造工業得以蓬勃

發展。豐原市早期是中部地區木材最主要的集散地，再加上日本殖民統治時期日本人曾有計劃地培植漆工人，從而促成了漆藝發展。

　　從日本殖民統治時期至二十世紀六〇年代，臺灣的漆器藝術大都是在漆器車間生產的，所製產品也大都外銷至日本，種類以碗、盤、碟子等日用品為主。漆器多為日本人生活使用的器物，種類繁多。豐原地區外銷日本的產品，就品級而言，只能算是普通品，能夠生產高檔漆器的技師不多。一九六六年，美國商人在豐原市設立了米爾帕赫羅車間，從事木製沙拉碗的生產，因此培養了大批漆業人才。這對於應付二十世紀六、七〇年代日本大量的漆器訂單，功不可沒。一九七八年，漆藝大師陳火慶成立「立偉公司」，生產高檔漆器，將臺灣的傳統漆藝推向了頂峰。

第七節　剪紙花燈

一　剪紙

　　剪紙藝術以福建的漳浦剪紙為代表。福建漳浦剪紙藝術源遠流長，唐宋以來便十分活躍。據《漳浦縣志》記載：

> 元夕自初十放燈至十六夜，乃已神祠家廟，或用鰲山運傀儡，張燈燭，剪采為花，備極工巧。

　　漳浦剪紙藝術現分布在漳州市漳浦縣沿海一帶。

　　漳浦剪紙以構圖豐滿勻稱、對稱平衡、線條連貫簡練、連接自然、細膩雅致而著稱。在表現手法上，以陽剪為主、陰剪為輔，陽剪和陰剪互為補充，密切配合，使整個畫面主次分明、錯落有致，富有層次感；在色彩上以單色為主，在對比色中求協調，具有強烈的工藝

圖五八　漳浦剪紙

裝飾效果。其中一種「排剪」技法的運用，充分體現了漳浦剪紙纖巧細膩的特點，那種細而又細、成組成排、反覆出現的線條，對表現羽毛、花瓣等事物絲絲入扣。

漳浦剪紙最初只是作為刺繡的底樣，隨著民間民俗活動的盛行和受北方貼「窗花」等中原文化的影響，漳浦剪紙開始應用於結婚、各種祭拜活動，剪各種豬腳花、餅花、花卉貼於禮品、祭品上，寄託美好的心願。明清以後，剪紙也逐漸脫離刺繡成為一種獨特的民間藝術。漳浦剪紙以其獨特的藝術風格、濃烈的原始趣味和稚拙美感，在中國民間藝術中占有一定位置。

漳浦剪紙有著多元化的創作風格。花姆[15]藝人在繼承漳浦剪紙的基礎上，借鑑傳統刺繡表現手法，創造了「排剪」技法，形成漳浦剪紙構圖豐富勻稱、線條繁複細膩的寫實特色。

二　刻紙花燈

有關「燈節」的最早歷史記載，是從漢武帝開始的。漢武帝稱帝

15 當地老百姓對年長老藝人的尊稱。

時剛好是農曆正月十五，祭拜「太一」（當時信奉的顯赫神明）時漢武帝出宮遊玩，剛好碰上民間放燈。於是定正月十五為「燈節」，有與民同樂之意。後來，漢明帝提倡佛教，聽說印度摩喝陀國（古印度孔雀王朝時期）每逢正月十五，僧眾雲集瞻仰佛舍利，是參佛的吉日良辰，為表示對佛教的尊敬，敕令正月十五日夜在宮中和寺院燃燈拜佛。從那時開始，我國的中原地區就有了「鬧燈節」的習俗。

　　泉州的燈節最為著名。它始於我國歷史上著名的動亂不安的兩晉南北朝時期。受戰亂禍害的北方人民成批地向遠離中原的福建等地遷移，史稱「衣冠南渡」。這些貴族南下也把他們的生活習俗帶到南方，燈節鬧花燈習俗也是其中的一種。鬧花燈、賞花燈既是一種宗教的祈福祝願儀式，更是一種民俗活動，成為人們節慶生活中不可或缺的一部分。在元宵之夜，全民皆樂，老人手牽兒孫觀燈、賞燈、鬧燈，盡享天倫之樂。青壯男女借燈傳情，著名的梨園戲《陳三五娘》

圖五九　古代賣紙燈的藝人（引自《西洋人筆下的中國風情畫》）　　圖六十　獅子戲球料絲燈（李堯寶設計，黃麗鳳製作）

說的就是一對青年男女在觀燈時一見鍾情結成眷屬的愛情佳話。而且在閩南語中「燈」與「丁」同音，人們便以送燈、搶燈、遊燈等民俗活動來慶祝元宵佳節，並祝願人丁興旺。

　　泉州花燈在隋唐朝時就有，並在宋朝發展到頂峰。花燈之盛，冠絕天下，形成「上品花燈」，有「春光結勝百花芳，元夕分華盛泉唐」之說。特別是南宋，泉州設南外宗正司，管理三千多名來泉州定居的皇室宗親。他們仿照京城臨安（今杭州）大放花燈，上元的活動熱鬧，場面壯觀，甚至連臨安點燈都委託泉州太守、南安知縣雇工精製。

　　明朝時謝肇淛在所著的《五雜俎》中說：

　　　天下上元，燈燭之盛，無逾閩中。

　　這裡所說的閩中就是泉州。每年正月十五，家家張燈結綵，街道成了燈河，男女老少爭相觀燈，歌燈交映，通宵達旦，真可謂「去年元夜時，花市燈如畫」。這些都生動地描述了當時泉州元宵時「燈節」的熱鬧景象。

　　清代，泉州的刻紙花燈工藝更是登峰造極。據《泉州府志》載，有的花燈「周圍燈火，緣似練錦，綴以流蘇，鼓鳴於內，鐘應於外」；有的更是「燈火三層，蘸沉檀其上，香聞數里矣」，把形、光、香、音都融為一體了。

　　《晉江縣志》記載「歲時行樂，如元宵鬧燈，端午競渡」就是佐證。至於花燈品種之繁多、燈藝之精湛，更是令人讚歎。

　　清陳德商《溫陵歲時記》記載：

　　　上元：……上元燈——市人製燈出沽，或以五色紙，或以料
　　　絲，或扎通草，作花草人物蟲魚，燃以寶炬，惟妙惟肖，俗名
　　　古燈。恆於府治西畔雙門前作燈市。……故桐蔭吟榭邱家樹
　　　〈上元燈〉詞云：一年元夕一回換，怪聽聲聲賣古燈。……

　　上元：……弄龍——各鋪好事者，是夜以青紗數丈，製為金龍
　　燈，燃蠟炬，十數人執而舞之，曲伸盤旋，鱗甲畢動。前導一
　　球，隨之上下。亦且敲鼓鳴金吹笛，與兒童竹馬，群履踢球，
　　雜游市上焉。

泉州花燈作為泉州民俗、傳統民間美術的重要組成部分，是泉州傳統
文化的一個窗口。

　　泉州花燈以其獨有的刻紙、針刺工藝和料絲鑲裝技藝聞名於世，
具有鮮明的地方特色和藝術特色，是南方花燈的代表。其在製作工藝
上可分為三大類：

　　一是彩扎類，又稱紙扎類，主要原材料是竹篾、紙捻、糨糊、彩
紙、綢布、花邊等。製作師用紙捻把竹篾綁成骨架，糊上彩紙或綢
布，貼上花邊，再描上山水花鳥或人物故事，便成了彩扎花燈，如
「寶蓮燈」、「書卷燈」便屬此類工藝。

　　二是料絲花燈，是泉州古老的花燈品種之一。明代就有料絲花燈
的記載：古代的料絲是用糯米煮製，成為韌性透明的細絲而編織為
燈，精巧華貴，珠光寶氣。可惜這項獨特的花燈製作技術到清代時就
人亡藝絕而失傳。另一種料絲製作方法的記載是說雲南人以紫石英、
瑪瑙為原料搗料混煉，抽絲纏成球狀燈具，後流傳到江蘇丹陽，清代
初期又流傳入京，清末由沒落的八旗子弟將手藝帶至福建，民國時期
至新中國成立前因戰亂一度失傳。而現在的料絲花燈則是由在泉州工
藝界具有傳奇色彩的藝術家李堯寶先生獨創的絕技，他把精湛的刻紙
藝術應用到料絲燈上。主要原材料是硬紙板和黏膠。主要工具是刻
刀、墊板。他先設計好燈的造型，按其形狀把燈準確分解成紙板塊面
圖形，然後將事先設計好的各種圖案描在裁好的紙板塊面上，再將其
置於墊板上，用刻刀精心雕刻，刀功極考究，細微之處，猶如毛髮。
最後將這些刻好的紙板按造型黏合上色，配上絲穗就成了刻紙花燈

了。然後他在圖案的空隙裡鑲上並排著的圓形細玻璃絲來代替傳統的料絲，這些細玻璃絲產生光線折射，觀燈者看到的光源不是圓形的燈泡，而是折變成一條長燈管，增添了燈的華貴和神秘感。這就是現在的料絲花燈製作方法了。

還有一種由泉州一位當代美術退休教師蔡炳漢先生獨創的「針刺燈」也屬刻紙類，只是這種燈的花紋圖案全是用針尖刺出來的，配上光源顯得玲瓏剔透，璀璨奪目，也可謂是泉州花燈一絕。

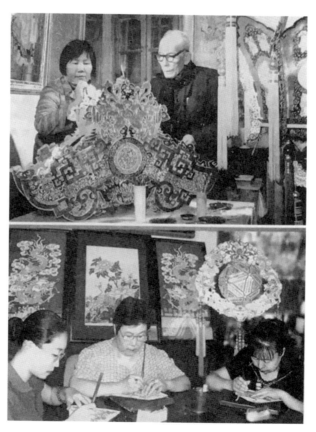

圖六一

上：著名泉州刻紙花燈大師李堯寶和他的女兒李珠琴
下：李堯寶刻紙、料絲花燈的主要傳承人

　　在品種上泉州花燈色彩紛呈：不僅有世代相傳的兔燈、雞燈、宮燈、關刀燈、繡球燈、無骨燈、蓮花燈、八結燈、雙喜燈、走馬燈、錫雕燈、料絲燈等，還有現代新創的山川風物、樓臺亭榭、奇花異卉、飛禽走獸、古今人物、現代科學技術的座燈等，無不栩栩如生，活靈活現，明麗奇瑰。一盞叫座的花燈是精湛的手工技巧和濃厚的文化底蘊的完美結合體。

　　李堯寶先生的刻紙料絲無骨花燈是泉州花燈中最具代表性的。它是在傳統的基礎上加以創新的別具一格的燈種，它的高超技巧與藝術是其他泉州花燈所望塵莫及的。李堯寶所創設的料絲花燈一般由四面、五面、六面、十一面或一六五個小三角形紙板構成，用鏤空刻製的手法，在紙板上刻製花鳥、博古等圖案，然後在燈坯圖案背後貼上料絲，再拼合成完整的燈身主體，最後加彩上色，配以珠穗。其結構非常巧妙，沒有一絲骨架，全靠平衡力支撐整盞花燈重量。燈內裝上電燈，燈光一亮，四面玲瓏，八面透光，刻紙圖案宛如浮雕一樣被襯托出來，圖案的後面，由於一條條料絲的折光，微風吹動，道道光柱令人炫目，光芒四射，折射出奪目動人的光彩。他的花燈在造型上是多稜角、多立面的，有的是多個同心圓連環套接的。花燈的每一立面都嵌上他手製的刻紙圖案。這些圖案有花鳥蟲魚，有飛禽走獸。鑲邊或曲角也貼著蔓草、團花的紋樣。在燈花的反射中，這些裝飾圖案都宛如浮雕被映襯出來，光彩奪目，堂皇富麗，展現了俊秀的視覺形象，有很強的觀賞性。

三　燈籠彩繪

　　燈籠彩繪是古代閩南及臺灣地區常見的一種民間手工藝，至今仍流傳於福建的泉、漳及臺灣的鹿港、臺南、屏東和高雄等地。

　　臺灣傳統的燈籠的繪畫有兩種：一種是利用已有的畫，在燈籠骨

架做好後裱糊上去；另一種是將素紙直接貼到燈籠的骨架上再進行彩繪。後一種是很高難的技藝，由於是做好後再畫，因此圖案的清晰與舒張程度較好。相對而言，前一種在方型（包括四方、六面等帶有幾何平面的）燈籠上適用，後一種則適用於各式燈籠。

圖六二　古代燈籠彩繪藝人

引自《羊城風物——英國維多利亞博物館藏；18、19世紀
中國廣東外銷畫》

就燈籠的題材而言，臺灣燈籠彩繪特別注意圖案本身的寓意。傳統的圖案有龍、鳳、虎、松鶴、花鳥、財神、如意童子、招財進寶等，這些都預示著新年伊始的如意吉祥和財源廣進等美好的意願，在佳節時展望新年新氣象，心頭喜悅由此而生。

另外，不同年齡的人和不同的房間對燈籠繪畫的挑選也有所分別。客廳與門廊適宜掛比較傳統圖案的「中規中矩」的燈籠，老人房則適宜挑選與其興致和生活背景相關的燈籠，兒童房當然就要以最簡單的方式表現出最活潑畫面的燈籠了。

第八節　刺繡

在古代，人們日常生活中的各種用品家飾，如門簾、桌裙、圍幔、八仙彩、床飾、枕畫、被面，以及衣飾上如肚兜、鞋面、荷包等，無不以繡為飾。刺繡為傳統婦女必備的技藝之一，是閩臺傳統婦女的一項拿手絕活，也是婦德的表徵。刺繡的內容大抵以吉祥圖案為主，代表著百姓對生活的祈願。

閩臺的刺繡，在紋飾上可分為花草紋，如牡丹、桃花、梅、蘭、竹、菊、蓮花、水仙、靈芝等；字形紋，如壽、福、喜、寧等；線形紋，如螺旋紋、如意雲頭紋、波浪紋、盤長紋、金錢紋等，皆有驅邪祈福的寓意。民間的服飾織繡品，不僅形式多樣、色彩繽紛，製作的婦女也藉機挖空心思表達人們祈福的心願，所以往往寓意繁多。雖然現在一般已很少穿著或使用這些織繡品，但它們永遠具有西式服飾無法比擬的風味，能傳達西式服飾無法營造的民族特色。[16]

童帽帽花刺繡

童帽的帽花泛指綴於帽子上的花飾，或專指金屬、珠寶打造的護符。有些童帽帽緣上縫有銀製的帽花，打造成福、祿、壽三星及八仙像等，亦有八卦、獅頭等造型，有的童帽還綴著流蘇、彩穗、珠串、鈴鐺等飾物。

帽花上的刺繡花樣是整個帽子裝飾最為精彩的部分。傳統的帽花除了繡虎，還有龍、魚、瓜、果、花、鳥、蝴蝶、人物或字形等圖案；文字圖案則以福、祿、壽、喜等字樣為主。每一種具體的圖案也都有寓意，如龍代表尊貴，桃花代表長壽，牡丹代表富貴，蝴蝶代表福氣等。小小的童帽寄託著天下父母望子成龍的心態和民間祈求吉祥的心願。

16 李莎莉：《臺灣民間文化藝術》（臺北市：福祿文教基金會，2000年），頁59。

雲肩刺繡

　　清代婦女盛裝時，往往會在肩頭上加披雲肩來作裝飾。雲肩就是披肩，又稱「雲佩」，是由一片或數件繡片縫合而成，繫於頸項、披於肩頭的飾物。

　　清末民初，閩南及臺灣婦女在結婚時沿用「鳳冠霞帔」，霞帔上再附有銀片、鈴鐺、飄帶等，就是裝飾華麗的雲肩。閩南地區的婦女雲肩，依常服和禮服的不同形色，有繁有簡，一般少則由六片縫合，

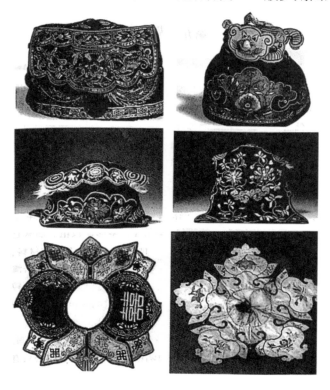

圖六三

上二：清代臺灣孩童帽繡（引自李莎莉《臺灣民間文化藝術》）
中二：清代閩南漳州地區的童帽（作者收藏）
左下：清代臺灣桃形雲肩刺繡（北投博物館藏）
右下：清代漳州桃形雲肩刺繡（作者收藏）

多則由數十片組合為雙層形式。在造型上，雲肩除了有如意雲頭的形
式外，還有桃形、蓮花瓣形。除了各種吉祥的意義之外，還富有較強
的裝飾色彩，成為愛打扮的婦女們不可或缺的衣飾。

第九節　金屬工藝

　　黃金、白銀可以永久保值，是財富的象徵。閩臺的民間特別喜愛
銀製品，因為白銀價格較黃金低，一般人家有能力購買；另外，銀是
延伸性僅次於金的金屬，可製成極精巧的工藝，應用範圍很廣。日用
的碗、筷子、杯子、臉盆等均可用銀製作；銀幣、銀元寶，是日常生
活中重要的貨幣；銀飾的種類包羅萬象，行簪、釵、耳環、手鐲、腳
環、戒指及胸針等，均為銀器工藝。

　　簪的本名叫「笄」，古時女子插笄被視為標誌成年的人生大事，
需要舉行儀式，稱為「笄禮」，女子成年就叫作「及笄」。秦漢以後，
笄才稱作簪。簪為綰髮時所用的長條形針狀物，古時為了兼顧「安
髮」、「顧冠」的實用性，多形體較粗。後來它被貴族當作炫耀財富、
昭明身分的一種標誌，因此無論在材料、設計、加工上的要求都很
高，形成華麗的裝飾效果。清代臺灣的簪不僅在造型上與閩南地區不
同，且大多注重裝飾，頭部較誇大，還鑲上珠玉寶石，力求美觀；另
一端尖細如針，以便插入髮髻。

圖六四　清代漳州女子的耳挖形頭簪

私人收藏

圖六五　清代臺灣婦女的頭簪

圖六六　清代漳州女子的頭簪

私人收藏

　　符、釵都是用來插髮的，但嚴格的分束，兩者又有所不同。釵插入頭髮的細長部位似叉子，為兩根或兩根以上，而簪只有一根。不過現在簪、釵都已經混用了。還有一種銀器，在簪、釵頭上以流蘇垂飾，或以銀絲曲繞成彈簧狀，佩戴時會隨著步伐行動而搖晃，因此把它稱為「步搖」。

　　在採訪閩南及臺灣地區的金銀器製作工匠時，我們發現，凡是雙眼可見且有吉祥寓意的東西，都被工匠們拿來當作裝飾的素材，甚至藝匠為了滿足創作欲，憑想像而製造出許多奇形怪狀的造型。另外，有一種耳挖形的發簪，頂尖做成小勺形，可以用來掏耳朵，產生了意想不到的實用性。

圖六七

上：清代漳州金耳環（私人收藏）

下：清代漳州婦女的頭簪

第三章
閩臺民間美術傳承人及其口訣

第一節　閩臺民間美術傳承人

一　石雕工藝代表性傳承人

惠安石雕工藝傳承人

張進宗（1094-1176），晉江湖中村人，後遷居惠安東湖。

張仲哥（1123-1194），張進宗次子，是「泉郡名石匠，善雕浮圖花卉，晉（江）南（安）同（安）宮闕泰半著手」。是惠安歷史上最早的有據可考的石匠之一。

梁秀山，祖籍惠安，生卒年不詳，崇禎元年（1628）參與修建黃塘岩峰寺。

李周，祖籍惠安，生卒年不詳。康熙年間利用黑白成像的原理創造了一種嶄新的石雕藝術表達形式，即成熟於現代的影雕（針黑白）。影雕把南派精巧纖細的藝術特徵發揮得淋漓盡致，是對中國石雕工藝的一大貢獻，更強化了以惠安石雕為代表的南派石雕藝術在全國的地位。

蔣國衡、蔣鏜，祖籍惠安崇武五峰村，生卒年不詳。清道光五年（1825），主持建造的福建仙遊東城門外石牌坊高十六米，雕滿龍、鳳、獅、麒麟、花、鳥、銘文，是南派石牌坊的代表作，號稱「古建之花」。

蔣文子，祖籍惠安崇武五峰村，生卒年不詳。曾參加在頤和園舉

辦的全國工藝賽會，以雕刻鏤花石鼓椅及圓桌奪得「石雕之冠」，名聞天下。一九二五年，受時任福建省省長、後出任國民政府主席的林森的推薦，帶領三十多名惠安藝人參建中山陵。陵中惠安石雕作品石獅、華表、八角金魚缸及孫科捐贈的青石鼎等，以及一九三一年至一九三四年建造的由中國建築史學奠基人之一劉敦楨教授設計的八角形光華亭，被時人評價為「中國能工巧匠的技藝」，受到國民政府及總理陵園的嘉獎。蔣文子的名作還有廣州黃花崗烈士陵園前的龍柱，此為全國少有的龍柱精品。

蔣金輝，祖籍惠安崇武五峰村，生卒年不詳。二十世紀三〇年代初參與重修臺北龍山寺。

蔣友才，祖籍惠安崇武五峰村，生卒年不詳。作品「圓雕荷花碗」曾被選送北京參加全國工藝美術展覽會。

蔣丙丁，祖籍惠安崇武五峰村，生卒年不詳。二十世紀五〇年代曾為上海美術設計公司創作的《游擊隊吹號員》榮獲全國二等獎，另有作品《魯班》、《司馬遷》等參加華東區工藝美術展覽。

蔣梅水，一九三〇年生，祖籍惠安崇武五峰村。曾參與修建臺北龍山寺、集美鰲園和北京天安門人民英雄紀念碑的石雕群等。

惠安五峰村石工名手與工作紀實表

區域	地名	廟宇	匠師姓名	等級	施作位置	備註
北	大龍峒	孔廟	蔣珠池	平直		
			蔣宣爐			
			蔣樹籃	二手		
			蔣馨			
			蔣細來	頭手	龍柱	
			蔣梅水	頭手	龍柱	

區域	地名	廟宇	匠師姓名	等級	施作位置	備註
	萬華	龍山寺	蔣文火			
			蔣見金			
			蔣帝佑			
			蔣文啟			
			蔣銀角			
			蔣文浦		正殿	
			蔣銀牆	頭手	花鳥柱	
	金瓜石	勸濟堂	蔣萬益	頭手		子蔣孟棟
	板橋	接雲寺	蔣樹林			
	三峽	祖師廟	蔣銀牆	頭手		
			蔣再木	二手		
	宜蘭	慶安宮	蔣益金			
	中壢	仁海宮	蔣玉昆	頭手		
		埔頂廟	蔣銀牆	頭手	祈求堵	
中	臺中	林氏家祠	蔣棟材	頭手		
	彰化	南瑤宮	蔣馨	頭手		
	鹿港	天后宮	蔣福炎	頭手		
			蔣再木	二手		
			蔣江聲	二手		
南	麥寮	拱範宮	蔣九仔			
			蔣銀牆	頭手		
	北港	朝天宮	蔣文山			
			蔣棟材			蔣文山之子
	臺南	天后宮	蔣馨	頭手	前殿石垛	
	南鯤鯓	代天宮	蔣馨	頭手		

臺灣石雕工藝傳承人

　　施弘毅（1943年生），臺南人。十五歲進入三峽祖師廟學藝，師承家父施天福，並由李梅樹先生指導。個人作品遍布臺灣各地，主要有三峽祖師廟、鹿港天后宮、麻豆代天府、紀安宮、臺南保安宮、清水寺、建安宮、鯤鯓龍山寺等。

圖一　二〇〇六年七月，臺灣傳統石雕工藝大師施弘毅（左）和作者合影

二　木雕工藝主要傳承人

王益順

　　王益順，溪底派木雕藝術創始人。一八六一年生於泉州惠安崇武溪底村。十八歲時，承建惠安青山王廟；二十三歲時，承建閩南一帶宅廟，並修建泉州開元寺；五十六歲時，承建廈門黃培松武狀元宅；一九一八年，受臺灣辜顯榮之邀，設計艋舺龍山寺；一九一九年，率侄兒及溪底匠師等十多人抵臺北，開始創建艋舺龍山寺；一九二三

年，抵臺南設計南鯤鯓代天府；一九二四年，應新竹鄭肇基之聘，設計建造新竹都城隍廟；一九二五年，受聘設計臺北孔子廟；一九三〇年，回泉州設計建造廈門南普陀寺及大悲殿，次年逝世。

陳應彬

陳應彬，祖籍漳州南靖，一八六四年生於板橋中和。他的寺廟建築繼承了漳州派的風格，他最拿手的作品是著名的金瓜形瓜筒與彎曲形的螭龍拱，這兩種奇特的造型雖是由漳州傳統木雕工藝蛻變而來，但都加入了陳應彬自己的創作。他既傳承了傳統的閩南木雕技法，又加入了個人的創作因素。陳應彬木雕傑作很多，如臺北指南宮、北港朝天宮和嘉義溪北六興宮等。

葉金萬

漳州派大師葉金萬，祖籍漳州，出生於臺灣。他的瓜筒形態修長，細部雕琢纖巧。其代表作為桃園八德三元宮、北埔姜祠、竹東彭宅、中壢葉氏宗祠、屏東宗聖公祠等，被稱為臺灣近代寺廟宗師。

李克鳩

李克鳩（1802-1881），別名愛和，字道爽。清道光九年（1829）至十一年（1831）間鹿港龍山寺重修，李克鳩應邀參加修建，自福建永春達埔鄉渡海來臺，後定居於鹿港。其長子纘玒承繼事業，次子纘硎無出，由世長出嗣。玒又生五子，傳藝於二子（世順）和三子（世長）。其譜系見下表：

第一代「崎雅腳」先賢	第二代	第三代	第四代	第五代
李克鳩（愛和）	纘玒	世溪		
		世順	煥美	

第一代「崎雅腳」先賢	第二代	第三代	第四代	第五代
		世長	松林	秉圭
		世四		
		世牆		
	纘硐	由世長出嗣纘硐		

　　現存於鹿港龍山寺正殿員光的「狀元遊街」是李克鳩早期的作品。木雕採用了傳統高浮雕的手法，以朱為色，平底。人物的造型頗具戲劇化，稍為福泰，並做左右一字排開的展列。此外，鹿港城隍廟亦有李克鳩的作品，後因市區改造（1932），前亭拆除，所卸木雕構建被移往媽祖廟，作為邊廂的裝飾。

李纘矼、李纘硐

　　李纘矼、李纘硐的作品，見之於鹿港天后宮（媽祖廟）後殿主座玉皇大帝之天壇內盒，天壇花罩則由煥美主持，此花罩之考案，連供桌及花罩之連件，除上方木構斗拱外，雕花部分的主題取材中央為花草，以牡丹為中主軸，向左右發展，邊牙則飾番花草。人物、花鳥、魚蝦作左右相對稱。

　　這種以中央題材為主軸，向兩旁對稱發展，即花鳥對花鳥、人物對人物、博古對博古，是廟宇神壇花罩、桌面設計遵循的原則。如李氏所主持之鹿港威靈廟、埔鹽四聖宮均如此。此類作品的特色是使用厚材的高浮雕，主題突出高於邊框，每一堵無論大小、造型均屬於敦厚一類。[1]

1　根據王庭耀：《重要民族藝術藝師生命史──李松林》整理，臺北市：藝術家出版社，1996年。

李松林

　　李松林生於清光緒三十三年（1907）。九歲時，因家庭關係，隨父遷家員林，後又遷回鹿港崎雅腳。子承父業的家族傳統下，他自小學習木雕「刻花」，十六歲就參與了家族承製的鹿港大和辜家的家具案桌雕刻製作。辜家主人係臺灣名人辜顯榮，臺灣首富之一。[2]一九一三年，辜府的洋樓落成，聘請李氏匠師製作家具，為求精美，辜家不但對工作進度優容寬限，讓匠師得以從容發揮，且在選料用材上不惜成本，購置上等粗厚結實的梢楠木。當時製作的家具多為桌案類，依照其外形判斷，有些趨向一般實用，造型較為含蓄傳統，另外一些則似

圖二　臺灣著名木雕藝術傳承人李松林先生（左）及其子李秉圭先生（右）

2　辜家主人，即臺灣名人辜顯榮，辜氏於日本殖民統治時期發跡。一八九八年創立經營貿易的大和行後，到了一九二二年時，他的觸角已拓展到臺灣的官煙、鹽業、糖業、金融業、土地建築業、報業等商域，風光無比，可謂是全臺與板橋林家、霧峰林家等大家族並稱的首富。一九一三年於故鄉鹿港興建洋樓，配合洋樓落成添置家具。目前此洋樓已成為鹿港民俗文物館。

乎本身即具有擺設裝飾性的功能，造型較起伏有致，紋飾也較為繁雜。辜府的家具充分展示了李松林匠師的雕刻才華，在當時贏得了極佳的口碑。兩年後，鹿港另一大戶人家許氏的「謙和行」的家具，也同樣委託李松林製作。

三　彩繪工藝主要傳承人

洪寶真

　　洪寶真，臺灣艋舺人，生卒年不詳。人稱憨師，其作品以軟硬團螭虎最出色，對畫作的自我要求很高，據說常不計成本展現功夫。艋舺清水祖師廟及青山宮尚可見其作品。

吳烏棕

　　吳烏棕，臺灣艋舺人，生卒年不詳。曾參與艋舺龍山寺的修建，其作品以包巾最見長。包巾又稱為包袱，為一種梁枋上優美的巾形圖案。

許連成

　　許連成，臺北人，生卒年不詳。其父許友亦為著名彩繪匠師。在日本殖民統治時期的公學校畢業之後，隨父親學習彩畫，在臺北各地留下不少畫作，如臺北大龍峒保安宮、艋舺山龍山寺中殿、桃園壽山岩及八里將軍廟的門神等。[3]

3　根據李乾朗：《臺灣傳統建築彩繪之調查研究》整理，臺灣「文化建設委員會」，1993年。

邱玉坡

　　邱玉坡，廣東潮州大埔人，常落款粵陽散人。一八七四年生，一九二二年受聘來臺，主持新竹北埔一姜氏宗祠之彩畫。他用筆細緻，螭虎造型細長，尤擅長擂金畫，這是一種以金箔研成粉狀再畫於未乾底漆之技巧。他的作品在臺灣不多。

邱鎮邦

　　邱鎮邦（1894-1938），廣東潮州大埔人。師從邱玉坡在廣東習畫，二十世紀二〇年代受聘來臺，在新竹客家地區留下不少作品，如北埔姜祠（1922）、北埔姜宅（1923）、八德三元宮（1925）、竹北枋寮余宅下邳堂（1927）、獅頭山靈霞洞（1932）及大溪李騰芳舉人宅等建築內的畫作。他傳授於子邱有連（1914年生），子承祖業，為彩繪世家。邱氏三代的彩繪作品有一些共同特色，構圖嚴謹，線條細緻而繁複，尤以軟團螭虎造型最佳。用色較淡雅，由於多畫於民宅、祠堂與佛寺，青色與黑色用得多，色調穩重，自成一格。

郭新林

　　郭新林，別號石香、釣叟、鹿津釣徒等，清光緒十六年（1890）生於鹿港，一九七六年逝世。其彩繪專長是梁頭和垛頭的圖案設計，尤擅長硬團。垛仁內人物、花鳥及山水亦佳，他的人物表情刻畫入微，面部五官描繪生動。代表作主要有臺中林氏宗祠（1923）、彰化節孝祠（1924）、彰化南瑤宮（1924）、彰化下崙吳宅（1933）、竹塘詹宅（1935）、鹿港天后宮（1936）、鹿港元昌行（1940）、田中許宅（1935）、嘉義吳鳳廟（1960），以及著名的鹿港龍山寺（1963）等建築內的畫作。

圖三　清代閩南傳統瓜筒彩繪　　　圖四　清代臺灣傳統瓜筒彩繪
　　　（漳州詔安武廟）　　　　　　　　（霧峰林宅）

郭佛賜

　　郭佛賜，鹿港郭氏族人，他的作品畫於淡水燕樓李氏宗祠
（1936）、臺北龍山寺虎門（1967）、金瓜石勸濟宮（1969）內。

郭黎光

　　郭黎光，亦為鹿港郭氏族人，作品畫於臺中張廖家廟（1913）
內，該家廟的正殿拜亭至今仍保存著較為精美的「河圖洛書」彩繪。

柯煥章

　　柯煥章，又號笑雲、覺若差主人，彰化人，約出生於光緒末年。
二十世紀三〇年代曾在彰化開設裱褙店，工書畫。其畫風受到西洋畫
之影響，作品色彩較透亮，光影效果強烈。代表作有西螺廖氏祠堂

（1926）、鹿港天后宮（1955）、彰化南瑤宮排樓（1960）、竹山社寮
莊氏家廟（1926）、下茄定永興宮等建築內的畫作。

柳德裕

柳德裕，臺南麻豆人，生於一八九八年，擅長油畫的花鳥及山
水，受西洋畫影響，重視光影和明暗表現。作品不多。

李氏三代

李金順、李摘與李漢卿祖孫三代亦為臺南著名畫師，其中李摘擅
長以刷筆沾濃稠的顏料作畫。他們主要作品有學甲慈濟宮、大甲鎮瀾
宮、白河大仙寺、佳里金唐殿、南鯤鯓代天府及板橋林家花園等建築
內的畫作。

方阿昌

方阿昌，浙江溫州人，落款溫州玉元山。大約在二十世紀二〇年
代來臺，當時常為歌仔戲班繪舞臺布景，引入西洋透視法及光影技
巧，對戲臺布景有些影響。他的畫法被稱為「洋抹法」。[4]如今他的作
品不多見，在麻豆林宅及將軍鄉武廟中尚存少許。

陳玉峰、陳壽彝

陳玉峰（1900-1964），本名延祿，人稱祿仔司、祿仔仙，字玉
峰；作畫時亦以其畫室名，署號「天然軒」或「天然伙軒」。陳氏先
祖於清朝中葉自福建泉州浯陽[5]渡海來臺，至玉峰約四、五代，行業

4　李乾朗：《臺灣傳統建築彩繪之調查研究》（臺灣「文化建設委員會」，1993年），頁
　　48。

5　譜牒資料，開漳聖王派以陳政為一世，陳元光為二世，陳珦為三世，陳酆為四世，
　　酆生三子：詠、謨、諭，為五世，三個房派各傳子孫，分衍於漳屬各縣和泉州、同

均與繪事無關。玉峰誕生於府城岳帝廟附近，即今臺南市東區民權路
一帶，彼時該街有許多傳統佛雕店、裱畫店，對幼年玉峰頗有啟發之
功。陳玉峰自幼愛好繪事，年僅十餘歲，即以幫人繪製陰宅墓地之風
水圖像而知名鄉里。一九二○年左右，大陸潮汕畫家呂璧松客居臺
南，住今青年路一帶，距陳宅頗近，陳玉峰乃得朝夕請教，並正式投
入師門，拜呂氏為師。[6]

　　陳玉峰的作品風格多變，設色圓潤，用筆較為瀟灑。在宗教人物
的繪製上，陳玉峰用筆寫意，線條輕重變化，濃淡有致，則較具文人
繪畫的詩情，帶有遐思的浪漫情懷。在門神的繪製上，他的作品呈現
較強烈的繪畫性，重視門神人物整體氣氛的烘托，強調「化色」的功
夫；在用色上，也不是以細密的多樣色彩奪人目光，而是以某種主色
為基調，塑造一種較具明暗變化的立體感覺。陳玉峰繪製的門神至今
所存無幾，較知名的有北港朝天宮、艋舺清水祖師廟等處，而松山慈
佑宮、高雄三山國王廟、鼓山代天府、左營慈濟宮等處已全毀。目前
大約只有溪義城隍廟及旗津天后宮的門神畫，較為人所知。此外，亦
有許多優秀的紙本畫流落各地，其中尤以一些宗教題材的作品最為精
彩，卻因未署名而不為人所知。例如臺灣歷史博物館的《十殿閻羅》
一書，收錄臺灣民間有關十殿閻羅的道場畫多幅，其中有十張注明：
這十張作品，應是出自同一位筆法優秀的畫師之手。卻不知這批作
品，正是陳玉峰之作，而其作品圖稿，目前還為其子陳壽彝所珍藏。

安、金門、潮州等地，向臺灣播遷後形成了浯陽派、赤湖派、磐石派、默林派、束
槐派、霞寮派、溪南派、大溪派、蘆溪派等幾十個支派。他們分居於臺灣各地，但
萬流歸宗，在他們世代相傳的譜牒上，都明明白白地寫著「潁川」的郡望。

6　蕭瓊瑞：《府城民間畫師專輯》（臺南市，1996年），頁46。

圖五　臺南大天后宮拜殿彩繪（陳玉峰繪）

陳壽彝，生於一九三四年，本名金鐘，陳玉峰之子。自幼受父親的啟蒙，研習國畫，以素描開始，進而臨摹前人畫作。除此之外，其父還要求其廣泛涉獵古籍文物以增涵養。據其本人描述父親教導甚嚴，也因此打下深厚的國畫基礎。臺灣光復後到一九六四年陳玉峰過世這段時間，是父子參與廟宇彩繪的高峰期，各地廟方聘約不斷，畫作一個接著一個。陳壽彝年長後，隨侍在旁，參與建築彩繪的工作，所以除了國畫外，對於寺廟彩繪的技巧非常熟練。

潘春源、潘麗水、潘岳雄

潘春源（1891-1972），原名聯科，人稱「科司」，字進飲，早年字郵原，號春源，後以號行，並為畫室之名。某些畫作上，也署嵌

「城春源畫室」，偶也作「雲山畫室」，以前者較為知名，後來捨「雲山畫室」不用，「雲山」成為其子麗水之字。

　　作為臺灣本土第一代民間藝師，潘春源從早期的墳墓風水圖像，寺廟中的門神、壁畫、梁枋畫，到紙本、絹本的水墨、山水、人物、膠彩寫生，以至為長子麗水所塑的胸像和開設「城春源畫室」期間對人物肖像的教學、繪製等等，展現了許多方面的才華。在那樣一個學習渠道狹窄、資訊封閉、畫材奇缺的社會條件下，潘春源如此多方面的藝術表現，顯露的不只是一己的天賦才華，更是堅苦卓絕、奮力自學的毅力與決心。

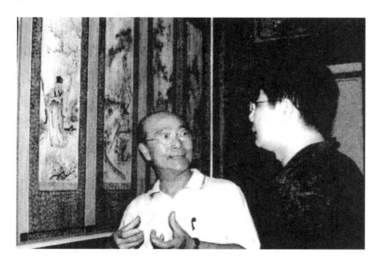

圖六　潘岳雄先生給作者講述其父 —— 潘麗水先生早期
　　　從事宮廟彩繪的經歷；其背景彩繪為二十世紀初
　　　期潘麗水先生為安平歐宅所作的彩繪

　　潘麗水（1914-1995），字雲山，係府城知名畫師潘春源的長子。潘麗水自公學畢業後，由父教其繪畫。一九三四年，潘麗水年滿二十歲正式出師。潘麗水無疑是臺灣存世廟畫作品最多的一位畫師。在他早期作品中，因寺廟給予的待遇較好，畫師較受尊重，因此畫工精細，畫色層次也多，可以高雄三鳳宮及府城城隍廟門神為代表作。其

所繪門神造型端莊、雅正，不以奇偉取勝，但溫文中帶有一股敬穆之氣，堪稱民間藝術中之珍貴遺產。

潘岳雄，生於一九四三年，臺南人，潘麗水之子。潘岳雄的作品主要分布在南部，其中較大規模的，如府城的風神廟、三官廟、五帝廟、玉皇宮（成功路）、天壇、上土地公廟、下土地公廟、開隆宮、三山國王廟、神興宮（民生路）、金龍宮（五期重劃區）、鹿耳門天后宮、鹽埕鎮海宮、天后宮、大林上帝廟（朝玄宮），臺南縣的將軍鄉北埔廟、西港廟、下營上帝廟、後壁三塊厝、保安宮、中軍宮、新營太子宮，以及安平歐姓人厝（畫安平五角頭）、屏東媽祖廟等建築內的畫作。

早期臺灣民間畫師，都是來自大陸，尤其是潮汕、閩南地區的「唐山師父」。這些畫師大都是受本地寺廟之聘來臺工作，但在工作完畢後，大都返回大陸，未聞有留下定居者。同時，可能是基於技術不外傳的原則，也可能是為了保障大陸師傅得以繼續受聘來臺工作的機會，這些渡海來臺的畫師，始終未在臺灣正式收徒授藝。

四　剪瓷雕工藝的傳承體系及主要傳人

柯雲

柯雲，號雲師，廈門人。一九〇三年受聘來臺參與北港朝天宮修繕工程，至今朝天宮收藏的此次大修賬冊支付藝師薪資記錄中就有柯訓名（閩南音「訓」、「雲」音近，故訓為雲之誤音）。[7]由於年代久遠，柯雲的作品不斷地遭後人翻修，原作大多不可尋見，僅北港朝天

7　蔡相輝：《北港朝天宮志》（雲林縣：財團法人北港朝天宮董事會，1995年），頁122。文中記載：「清末交趾陶名匠柯『訓』及其傳人洪坤福，再傳高徒江清露，師徒三代均留有傑作在朝天宮。」

宮正殿後牆水車堵尚存有亭臺樓閣及少數幾尊人物，姿態優美，線條細緻，反映出柯雲的創作風格。

蘇氏兄弟

　　蘇陽水、蘇鵬，祖籍泉州，光緒年間渡海來臺。蘇氏兄弟作品大多分布於桃園、新竹、苗栗一帶。目前南崁五福宮（1925年作）、新埔廣和宮（1928年作）、芎林文閣等寺廟仍可見之。其作品用色典雅，不尚豔麗，人物表情十分傳神，造型沉潛內斂，尤其人物帶騎，姿態自然，與坐騎渾然一體，功力深厚。其主要傳人朱朝鳳為臺灣北部著名剪黏藝師。傳承體系為：

周老全

　　周老全，生於一八七五年，卒年不詳，臺南安平人。老全師擅長剪黏與交趾陶，剪黏技藝承襲於唐山師傅，但其作品全遭翻修，已不復見，其子周國材曾從事剪黏，子孫已無人承襲此業。其兄周金榜、老安亦曾從事剪黏工作，後轉入建築業，老安師作品大多不可見，現存於安平德化堂入口左右壁洗石子浮雕為其作品。

洪華

　　洪華，綽號「尪仔華」，光緒初年生於臺南，安平剪黏派重要創始人之一。其技藝的師承關係在學術界頗具爭議，一說源自潮州藝師（唐山師傅），另一說則認為他的技藝習自何金龍。然而，在何金龍來臺前，洪華已小有名氣，故此說應有偏頗。洪華擅長剪黏與交趾陶，技巧熟練。據記載，一八九五年曾參與臺南興濟宮整修。澎湖、沙港數座民宅仍留有他的「釉上彩」面磚作品。一九四四年日本殖民者重修「赤崁樓」，洪華亦參與赤崁樓屋頂剪黏整修，其作品大多已不可見，僅臺南興濟宮、大觀音亭為其徒葉鬃依原作重修。洪華有二子，一為洪金水，另一個不詳。洪金水及後代，也無人承繼祖業。

何金龍

　　何金龍，字翔雲，清光緒四年（1878年生），廣東汕頭人。習藝於潮汕一帶，以精雕細琢的手工藝聞名，潮州開元寺和汕頭天后宮尚可見其精細的剪黏作品。一九二八年，在金龍師五十歲名氣鼎盛之際，受聘到臺南從事剪黏製作。他剪黏技巧高超，做工極細，尤擅人物製作，姿態栩栩如生，盔飾以極薄的金屬片裝鑲，戰袍用裁剪成針棒大小的瓷片為飾。這些卓越技法，深深影響南部剪黏作品風格走向，對臺灣南部剪黏藝師風格影響尤為深遠。

洪坤福

　　洪坤福，師承柯雲，綽號「尪仔福」。一九一九年來臺，參與艋舺龍山寺的修建，對臺灣中北部的剪黏技藝影響極大，六龍峒保安宮、艋舺龍山寺、雲林北港廟天宮、員林媽祖廟、嘉義地藏王廟與臺南芒普殿（已拆毀重建）的剪黏，均為其著名作品。這些作品雖已歷經弟子及傳人的多次整修，但仍能感觸到「尪仔福」作品的巧奪天工。

洪坤福派傳承體系：

陳豆生

　　陳豆生，臺北人，約生於清同治末年。擅泥塑與剪黏，亦從事交趾陶創作。其作品風格獨特，人物、走獸及博古的造型瘦長，秀骨清像，細膩而優雅。但傳世作品甚少，如今僅存於臺北保安宮、六稻埕媽祖廟慈聖宮。[8]

　　陳豆生傳承體系：

8　一九一七年，臺北保安宮大修，陳豆生率其子陳旺來與來自廈門的洪坤福在三川殿對場。

葉鬃及其子

　　葉鬃（1902-1971），號鬃師，臺南縣安定人。鬃師在剪黏界頗負盛名，亦擅長彩繪與交趾陶。他自幼即精於繪畫，常觀察布袋戲偶面孔並繪成圖畫，訓練出他敏銳的觀察力，並打下描摹人物姿態的基礎。他不但承襲洪華技藝的精華，同時也以自身的涵養，建立獨特的風格與審美觀。鬃師有兄弟三人，他排行在三，大哥葉海風，二哥葉海東。葉鬃的剪黏作品生動活潑，名滿全臺，曾和周老全師傅在元和宮對場獲勝。此後名聲在外，臺南市大觀音亭、元和宮、中洲惠濟宮、南鯤鯓代天府仍存有他的作品，在日本殖民統治時期和光復後，他曾兩次參與「赤崁樓」剪黏修復工作。一九五六年主持修補學甲慈濟宮何金龍的剪黏作品和震興宮葉王的交趾陶作品。

　　早期廟宇多採取師傅打對臺的方式，許多師傅往往不惜賠本，只為一顯手藝以揚名聲，在這種環境下，養成葉鬃惜名重聲的個性，他對自己作品嚴格要求的態度，深深地影響其二子進益、進祿的作品風格。綜觀安平剪黏體系的發展，洪華以後的剪黏藝師中，以葉鬃一脈的發展最為興盛，成就也最大。[9]

　　葉進益（1926-1987），葉鬃長子，自幼在父親身邊耳濡目染，小學畢業後，進入剪黏初期學習階段。十八歲時，便隨父親四處接攬工作。其代表作品有安平天后宮壁堵剪黏（九曲黃河陣）、臺南中洲惠濟宮和南鯤鯓代天府牌樓剪黏。

　　葉進祿，生於一九三一年，葉鬃次子，人稱祿師。十三歲時，即隨父親從事剪黏工作。入行後與兄進益繼承父業，成為剪黏界中的佼佼者。葉鬃對二子要求甚高，常常厲聲責難，據葉進祿師回憶說：「當年看到鬃師都會嚇得發抖。」然而，正由於長年嚴父兼嚴師的教

9　侯皓之：《安平傳統剪黏藝師流派及其作品研究》（臺南市：成功大學藝術研究所碩士學位論文，2001年6月），頁56。

導，造就了葉進益、葉進祿卓越的技藝。葉進祿曾三次參加「赤崁樓」整修工作，完成「赤崁樓」剪黏部分。從事剪黏至今已有五十餘年，作品無數，成就甚高，一九九七年獲臺灣「民族藝術薪傳獎」，一九九九年獲臺灣終生成就獎。早期代表作為臺南安平天后宮虎邊壁堵（九曲黃河陣），其他作品有修繕武廟屋頂剪黏、保安宮（和葉鬃合作）、學甲中洲惠濟宮、天壇、開基玉皇宮、西羅殿步口水車堵、灣里白沙廟、將軍馬沙溝烈池宮、將軍李聖宮、高雄縣永安鄉（新達港附近）永安宮、朝天宮等剪黏。

林少丹

林少丹（1919-1991），原名林保真，筆名少丹，福建漳州東山縣康美鄉人。祖上世代都是泥瓦匠。十歲時讀私塾三年，後學畫。從文人畫到漆畫以及民間與建築有關的諸多廟宇繪畫都有涉及。對於中國人物畫尤為擅長，喜歡畫鍾馗，其作品於逝後匯成《林少丹鍾馗畫集》。林少丹的剪瓷雕是隨其伯父及兄長學的。其堂兄弟八人，人稱八保，都從事建築，而以林少丹最為出名。漳州雲霄縣雲山書院的許多壁畫、剪瓷雕也多為其手筆或主持而作。

孫齊家、孫麗強

孫齊家（1924-2006），福建漳州東山人。出生於泥水世家，其四叔孫潤成早期為彩扎藝人兼泥水匠，主要作剪瓷雕。孫齊家作為其主要繼承人，把孫家的技藝發揮得淋漓盡致，之後他又把自己的技藝傳其子孫麗強。現年四十二歲的孫麗強還在從事剪瓷雕的工作，其主要作品有漳州東山關帝廟等的剪黏。

沈氏家族

沈丁仙，福建漳州詔安人，生卒年不詳。清代漳州地區著名剪瓷雕藝人。

　　沈淮東（1898-1984），字冬瓜，詔安縣城關東城村人。為沈氏家族第二代傳承人。幼年讀私塾三年，十三歲隨兄學藝，十五歲拜林家馬蘆為師，智慧超凡，加上勤學苦練，其技藝超越師兄沈面龜、沈山鄉、沈火喜、楊國盛等。十八歲出師便到漳浦建白鶴寺、雲霄建白塔寺。新中國成立前在詔安縣先後修建了西壇大祠堂、大廟、斗山岩、塔橋庵、白石庵、東沈泰山媽祖廟等古建名勝。新中國成立後相繼修建了南山寺、甲州大廟、梅嶺港廟、外鳳廟等。沈師傅一生勤勞樸實，手藝高超，擅長剪瓷雕貼，兼能書畫。主要作品有剪瓷雕貼牡丹鳳凰、雙龍奪珠、牛郎織女、八仙過海，以及海螺雕貼佩蓮花、松鶴圖，尤其是雕貼飛禽走獸聞名閩南粵東。老先生還繼承了先輩泥作技藝，在詔安開創泥作「藝圃」。

　　第三代藝人是沈淮東兩個兒子沈耀文和沈耀周。

　　第四代藝人為沈耀文之子沈振祥（1952年出生）、沈振澤（又名沈振寶，1962年出生）、沈振南（1965年出生），沈耀周之子沈振瑞（1959年出生）、沈振元（1967年出生），兄弟五人。

　　沈氏家族在詔安與潮州一帶所建廟宇與所作剪瓷雕作品相當多。現在成立「福建省詔安縣工藝建築工程有限公司」，第四代沈振南為董事長，沈振寶任公司經理。沈氏家族目前比較有代表性的作品主要有詔安城關之文昌閣、武廟和城隍廟的剪瓷雕。

洪順發

　　洪順發（1917-1971），字松山，臺南市人。擅長剪黏、雕塑與廟宇建築，書畫水平高，為「國風畫會」的創始會員之一，其水墨畫曾多次入選臺展。

　　一九四九年洪華與葉鬃合作良皇宮前殿剪黏工程時，洪順發在後殿進行土水作業。旁人向洪華述及洪順發的繪畫才能，洪華便讓洪順發試作頭手，遂交由他製作山牆（孔雀花籃），此後凡洪華接到剪黏

工程，均邀請洪順發一起製作。洪順發平日對自己的創作嚴格要求，工作時一絲不苟，常常廢寢忘食，如製作歸仁武當山剪瓷雕時，生怕因休息而打斷創作的情緒，故與徒弟潘黃章徹夜工作到天明。

洪順發除了剪黏外，也從事交趾陶與石刻，如臺南開元寺的壁堵浮雕，良皇宮龍虎堵、七娘媽照壁和屏東車城金安宮剪黏，以及高雄鳳山寺龍柱雕刻等。他的徒弟僅有三人，以黃順安在剪瓷雕界較為著名，其餘傳人黃章、蔡廣及其子洪英傑，皆從事雕刻和灰塑。

王海錠及弟子

王海錠（1915-1960），號海錠師，臺南安平人。王海風、王海錠兄弟因從事建築業，而入周老全門下，後王海錠師承老全，成為剪黏名師。其傳世作品較少，僅臺南總趕宮剪黏和安平文朱殿剪黏。臺南大天后宮剪黏為其代表作，現存大天后宮屋頂作品，為其徒鄭得興依其形制於二十世紀七〇年代翻修的。

鄭得興，一九二五年生於臺南安平，師承王海錠。十三歲時進入此行，十四歲正式向王海錠拜師習藝。學徒初期當小工，作屋脊卷草等粗作，之後才捏土胚，十七歲正式出師。臺南北極殿屋頂瓦作及剪黏、龍虎堵剪黏為其最初作品，其他作品有臺南大天后宮、仁和宮三川殿及正殿剪黏等，其中修禪院大悲殿（大悲出相）為其代表作，後因修補竹溪寺何金龍（大悲出相）剪黏，聲名大噪。他剪黏的作品，人物比例合理，製作時常參考畫師的畫稿，作品帶有強烈的西方人物雕塑色彩。曾收過三個學生，而今只剩黃志源在沙鹿從事此行。鄭德興積勞成疾，於一九九五年因胃出血而退休。

王明城，一九五一年生於臺南安平，與鄭得興為姻親表兄弟，父伯三人皆從事廟宇藝術工作。伯父王海錠為剪黏名師，王明城十六歲正式向王海錠拜師學習，為王海錠晚年所收的最小弟子，學了七年滿師。其剪黏作品分布在臺南安平天后宮、城隍廟、伍德宮、靈濟

殿、歸仁沙崙平安宮牌樓和金爐、仁德中圍宮金爐、臺南永華宮屋頂部分等。

陳清山及其弟子

陳清山，光緒二十六年（1900）生於臺南安平。臺南諸多寺廟剪黏作品皆出其手，代表作為南鯤鯓代天府霸頂剪黏。晚年移居臺北，在臺南授徒不多，安平的李德源為其門徒。其作品已被葉鬃、葉進益父子於一九五二年全部翻修。

李德源（1919-1999），人稱阿本師，臺南安平人。師承陳清山，十四歲便學習剪黏，十七歲參與剪黏製作。十九歲時逢七七事變，日本殖民統治當局再度限制臺灣宗教民俗與傳統信仰，使得他不得不轉而從事建築工作。阿本師徒弟不多，兒子李明志自幼隨父親工作，現轉至雕刻工作。阿本師的剪黏作品，以臺南安平城隍廟為代表，現今城隍廟剪黏是王明城翻修後之作。

五　陶瓷工藝主要傳承人

何朝宗

何朝宗，又名何來，德化縣潯中鎮隆泰村後所人。是明代嘉靖、萬曆年間馳名中外的瓷雕藝術大師。何朝宗早期擅長為宮廟塑各種神仙佛像，德化宮碧象岩的觀音、程田寺的善才、東嶽廟的小鬼，形態逼真，深刻塑造了各自獨特的個性，栩栩如生，這些佛像有的保留到清末和民國時代。他善於繼承吸收泥塑、木雕、石刻等各種流派的創作手法結合到自己的藝術創作中，雖師古卻不泥古，總結出了「捏、塑、雕、鏤、貼、接、推、修」的八字技法，形成了獨樹一幟的「何派」藝術。《福建通志》和《泉州府志》都稱其為「善塑瓷像，為僧伽、大士，天下共寶之」。

圖七　明代德化象牙白瓷《臥蟾》（作者收藏）

張壽山

張壽山，明代瓷塑藝術大師，擅長人物瓷塑。其作品在十七世紀銷往歐洲，以其精湛的製作藝術而備受青睞。英國倫敦斯瓦‧戴維斯基金會收藏有其作品觀音、達摩、羅漢各一尊，牛津阿斯摩林博物館收藏有提籃觀音一尊，英國大不列顛博物館收藏有渡海觀音一尊，另有一尊和合二仙為私人收藏。廣東省博物館收藏有負書羅漢立像一尊。

林朝景

林朝景，明代瓷塑藝術大師，擅長人物瓷塑。其作品曾在十七世紀暢銷歐美，至今尚有部分作品為博物館和收藏家珍藏。英國倫敦斯瓦‧戴維斯基金會收藏有其作品高十六點八釐米的觀音坐像一尊，美國芝加哥自然歷史博物館收藏有篆書陽刻「林朝景印」的達摩一尊。

圖八　民國德化窯白瓷《牧童短笛》（作者收藏）

陳偉

陳偉，明代瓷塑藝術大師，擅長人物瓷塑，線條圓潤柔和，清秀灑脫。他的觀音坐像、負書羅漢等作品為英國大不列顛博物館、廣東省博物館等海內外博物館珍藏。陳偉還善於製作盒、碗等日用器具，工藝精緻，造型簡樸，常見有「山人陳偉」、「陳偉之印」等篆文款識。

林孝宗、林希宗

林孝宗、林希宗，明代瓷塑藝術大師，均擅長人物瓷塑。其作品曾在十七世紀暢銷海外。英國收藏家 P・J・唐納利、美國俄勒岡州波特蘭格魯伯基金會等均收藏有他們的作品。

林子信

林子信，明代陶瓷藝術大師，善於製作爐、碟、盤等器皿，工藝精巧，造型簡樸雅致，融實用性與藝術性於一體。常見有「林氏子

信」、「子信」等篆文款識。其作品在國內外博物館及私人收藏家等多
有收藏。

文榮

　　文榮，明代陶瓷藝術大師，善於製作爐、杯等器，工藝精巧別
緻。常見有「文榮」、「文榮雅製」等篆文款識。其作品遠銷海內外，
並為國內外所珍藏。

何朝春

　　何朝春，明末清初瓷塑藝術大師，善塑佛像及其他藝術瓷器皿，
工藝精細，造型別緻，所塑作品線條優美，形態逼真，大量銷往歐
美。常見款識有「何朝春」、「何朝春作」等葫蘆形款識。

林捷陞

　　林捷陞，清代陶瓷工藝大師，尤善製作香爐、花瓶等各種陳設供
器。其作品製作精良，造型獨特，常見有「林捷陞製」方形楷書款識。

蘇學金

　　蘇學金（1869-1919），名光銓，號蘊玉。清末民初瓷塑藝術大
師，「蘊玉」瓷莊創始人。蘇學金博採各家之長，一生以陶瓷創作為
業。其瓷塑作品工藝精湛，線條流暢，疏密得宜，神形兼備，惟妙惟
肖，頗有「何派」藝術風格，其製作的陳設供器精巧別緻，雕鏤工細
入微，尤以首創捏塑瓷梅花極具特色，栩栩如生。得意之作常見有
「蘇蘊玉」、「蘊玉」或「博及漁人」等印記。

許友義

　　許友義（1887-1940），諱進勇，號雲麟。清末民國瓷塑藝術大

師，師從雕塑名家蘇學金，熔泥塑、木雕、瓷塑技法於一爐，創造出活動瓷鏈、捏塑珠串等新技法，並形成造型勻稱、裝飾華麗、雕工精細、形象生動的藝術風格。民國期間在程田格寺建立店鋪，商號「裕源」。得意之作常見有葫蘆形「德化」與方形「許雲麟」或「許裕源製」款識。

六　皮（紙）影雕刻主要傳承人

陳鄭煊

陳鄭煊，生於一九一一年，福建省漳州薌城人，現居廈門。七歲那年受潮州紙仔戲的影響，開始模仿戲班表演。長大後進入龍溪師範學校進修後，他才正式開始學皮影戲。目前，已經九十八歲的陳鄭煊是閩南皮影戲的唯一傳人。

圖九　廈門傳統皮（紙）戲傳承人──陳鄭煊
（引自林瑞紅《吾鄉吾土》）

張蔭

張蔭（1642-1735），皮影雕刻師。祖籍福建省漳州府南靖縣小溪鄉。渡海來臺時，居住在臺灣省鳳山縣觀音中里籬仔內外莊，又遷過甲莊，再轉移三奶壇定居。

張狀及其傳人

張狀（1820-1873），東華皮影戲團的第一代祖師。十一歲時張狀的父親張寬已開始涉獵皮影藝術，參與演出，只是尚未正式成班。其後世張德成家中仍保存多冊《老爺書》殘本，這些書法工整、朱筆圈點的皮影經典劇本，正是藝人必學之作。雖然成書年代大多無從考證，但其中應當不乏張寬演過的劇本。張狀在父親影響下，自然對皮影戲產生濃厚興趣，先從父學藝，其後曾隨皮影藝人陳贈學戲，學成之後開始自組戲班演戲。他十六歲成家，並定居於三奶壇現址。

嘉慶年間已經盛行於臺灣南部的皮影戲深受民間喜愛，成為了農業社會不可或缺的娛樂形式，並時常在宗教儀式中大顯身手。因此，到十九世紀末期，皮影戲界競爭相當激烈。初組戲班的張狀，既為皮影戲界新進藝人，在競爭中欲闖出名頭，絕非易事。成書於清同治六年（1867）的《董榮卑》，可能是張狀演過的劇本之一。族譜記載，張狀亦通曉醫術和風水，經常為人開具藥方。平日耕地之餘，兼演皮影戲。張狀病逝於清同治十二年（1873），享年五十四歲。[10]

張旺（1846-1925），幼時耳濡目染，深受父親皮影藝術的薰陶，開始勤學皮影。舉凡刻偶編劇、前後場，張旺均能涉獵。史料中有關張旺的資料並不多，但值得注意的是，張旺主持的皮影戲班名為「新德興」。有關這一點，臺灣學者從張旺的手抄本裡找到證據。張旺在

10 根據石光生：《重要民族藝術生命史——皮影戲張德成藝師》整理，臺灣「教育部」發行，1996年。

劇尾題上「德興班」，年代是一九一一年，這應當是張旺晚年的作品。

　　張旺一生留下了不少皮影遺產，包括影偶與劇本。張旺的皮影偶造型古拙大方，刀法婉約流暢，用色簡樸，多為單色，卻不失幾分靈動。張旺的家傳劇目，雖陳舊脫頁，但仍有年代記注。例如張旺手抄的《金光陣》即清楚地注明「光緒壬辰年六月抄完」。張旺所擁有的《金光陣》有可能是抄自張狀的手稿。換句話說，重新抄錄先人的劇本是張德成家族戲班的特色之一，同時這也顯示這齣戲深受觀眾歡迎的程度，否則無必要重抄。[11]張旺的手抄劇本中，較著名者是抄於清光緒年間《二度梅》（1897）、日本殖民統治時代的《昭君和番》（1900），以及《陳光蕊》、《黃袍鄧》（1903）。

　　張川（1871-1943），東華皮影戲團第三代傳人。他對臺灣皮影戲的貢獻與成就，可以從遺留下來的劇本和影偶中得到印證。張川留下大量劇本，他的書法娟秀逸致，潛藏其溫厚性格。其手抄劇本文武戲兼具，較著名者為《黃河陣》（1931）、《薛武忠掛帥》（1928）、《前七國》（1929）、《連環記》（1918），至於文戲則以《二度梅》（1935）、《汪玉奇》（1918）、《姑換嫂》（1918）、《合同記》（1922）、《林啟清》（1922）等劇為著。張川的手抄本甚具特色：書法字體接近柳公權，武戲每頁手抄劇文多為六行，清晰易讀；人物動作、征戰場面與曲牌名稱均以紅墨圈示；劇尾大多注明抄寫年月、班名與班址。張川有在劇尾用印的情形，但常署名「張德興」，至於班址他通常記注成「三奶壇739號」。

　　張川的劇本當中亦有另一特色：抄錄一些通俗易懂的《什念歌》與《藥性歌》，包括十六句謎題，每一謎題打一種中藥，詼諧風趣。這些通俗歌謠雖以文字書寫，卻充滿閩南語發音詞句，具有強烈的本

11 石光生：《重要民族藝術生命史——皮影戲張德成藝師》（臺灣「教育部」發行，1996年），頁16。

圖十　東華皮影戲團皮影（攝於張樺國家中）

圖十一　東華皮影戲團表演時的盛況

土意義。更重要的是，皮影藝人若將這些觀眾熟悉的歌謠雜念適時運用到演出中，自能吸引觀眾，達到娛樂效果。

張川的影偶僅為紅、黑、綠三色，為臺灣皮影傳統色彩。但造型典雅婉約，莊重沉穩，頗有大家風範。且角武裝執雙劍，騎著鳳凰，做征戰狀，柔秀間散發英雄氣概。

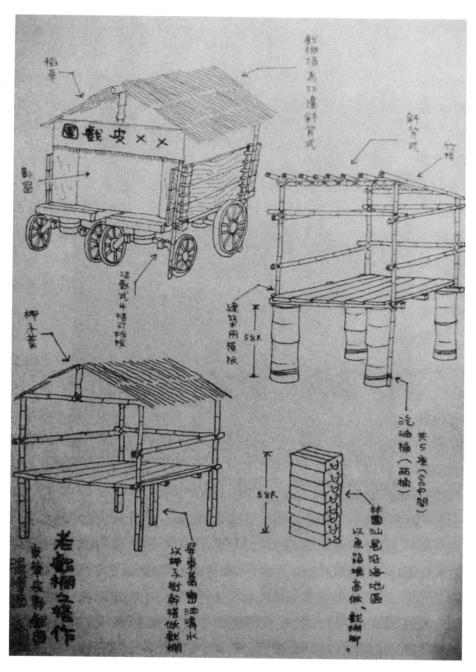

圖十二　臺灣傳統皮影戲戲棚（張槫國繪）

　　張叫（1892-1962），張川之長子，東華皮影戲團第四代團主。張叫的創意，即在於將各種資源融會貫通，創造出深受觀眾歡迎的劇本。他所創作的《濟公過臺灣》就是最佳實證。該劇人物多達七十二名，包括一般民眾熟悉的濟公、孫悟空、觀音、張天師、李老君、哪吒、趙公明……顯然取自《濟公傳》、《封神榜》、《西遊記》等章回小說。然而劇中情節則發生於江西、百果山、澎湖島、打狗（現臺灣高雄）、臺南鹿耳門、彰化八卦山等地，巧妙地將臺灣地名運用到情節上，充滿新奇構思。道具則出現西式帽、汽車、鴉片樹等現代產物，足以吸引廣大觀眾，令人拍案叫絕。

　　張叫為人忠厚，精通草藥醫術，知曉風水，篤信流年之說。他撰有草藥用法數冊，成為家傳藥典。張叫能成為日本殖民統治時期與光復初期皮影戲界獨領風騷的佼佼者，是有其令人信服的理由的。除了前述的書畫功底外，勤學的毅力與豐富的創意才是重要因素。此外，張叫也精於陶藝與木雕，而他製作的磚雕與交趾陶更是海內有名。

　　張德成（1920-1995），自幼便被視為皮影傳人而加以調教，一九二六年進入高雄仁武公立學校接受教育。由於家傳系統之便，張德成得以終日研習皮影戲藝術，祖傳的各式影偶、影戲手抄本以及各類民間小說他早已倒背如流。日本侵華之後，高雄地區的皮影戲團已呈現半停業的狀態，就連張叫這麼出色的劇團也陷入困境。一九四一年日本殖民當局成立「皇民奉公會」，以西川滿為首的日本學者，因現場觀看張叫主演的《西遊記》，而倡議保護瀕危滅絕的皮影戲，故張德成的皮影戲團得以重整旗鼓，同年赴臺北「總督府」演出中文版《西遊記》。一九四二年，在高雄、屏東各地巡演。一九四三年，奉派至海南島三亞港，臺灣光復後，滯留海南島，協助演出歌仔戲。一九四六年回臺，並成立東華皮影戲團，此後開始編寫皮影劇本《包公審郭槐》、《三箭良緣》、《黃蜂毒計》、《水月洞》等，並在菲律賓、中國香港等地巡演。一九八五年，榮獲臺灣第一屆「民族藝術薪傳獎」。一

九八九年，被臺灣有關部門評為「重要民族藝術皮影戲藝師」，一九九五年仙逝。

張榑國，自幼跟隨父親張德成，受皮影戲團薰陶，投身皮影藝術。一九六九年，初出茅廬開始拿偶上場，協助父親演出。第一次在臺灣表演皮影戲，戲目是由張叫抄寫的劇本《世外奇聞》。張榑國承襲父親的皮影事業，把父親的一手絕活都學會了，不論製作皮偶、操作戲偶、寫劇本等樣樣精通，在家三兄弟中，唯獨他成為父親的接棒人。自一九八七年起他繼承衣鉢、接掌主演之職後，對推廣臺灣皮影戲不遺餘力。近年來，他領導東華皮影戲團在臺灣各縣市文化中心、大專院校及社團巡迴演出。一九八九年被臺灣「旅遊觀光局」評為優等劇團，一九九〇年及一九九一年兩度於臺北戲劇院演出，一九九三年獲得「國際獅子會傑出藝術薪傳金獅獎」，一九九四年榮獲臺灣「十大傑出青年薪傳獎」。

圖十三　作者與張榑國先生（左）一起感受皮影戲

許福能

　　許福能，一九五九年後主掌「復興閣」。擅前後場，長於文戲《蔡伯喈》與《蘇雲》等劇。一九六九年開始致力推廣皮影戲，足跡遠涉歐美，一九八六年榮獲臺灣「教育部」授予的「民族藝術薪傳獎」，曾到法國等地公演，一九九一年又獲該獎項團體獎。許福能無傳人，後場藝師許福宙及許從，均為張命首之得意門生。

張利家族

　　張利（含其家族），高雄縣彌陀人，「永興樂皮影戲團」創建者。早年與其團員奔走於各鄉鎮演出，擅長文戲，但未使用固定團名。張利之子張晚，擅長文戲《蔡伯喈》與《蘇雲》，武戲《薛仁貴征西》與《薛仁貴征東》，於一九七八年正式命名「永興樂皮影戲團」。張晚傳子張做與張歲，張歲並拜蔡龍溪、宋貓、林文宗等人為師，兼擅前後場，以演出《六國志》、《五虎平南》及《封神榜》而馳名。該團為典型家族皮影戲團，目前有張振勝、張福裕、張新國及張英嬌等人從事祖傳事業，不乏後繼之人。

張良家族

　　張良（含其家族），高雄縣大社鄉人。「合興皮影戲團」（原名「安樂皮戲團」）創始人。後傳至張開，再傳張古樹。張天寶於十三歲隨父張古樹習藝，擅唱曲與口白，並以看風水及理髮為業。張天寶之四叔張井泉長於鑼鼓。張天寶致力於皮影戲劇本之收集與保存，功不可沒。張天寶於一九九一年辭世後，由其子張福丁掌接團務，其叔張春天負責前場，另聘林清長與林連標兄弟為後場樂師。該團經常演出《西遊記》與《封神榜》等劇。

林文宗

　　林文宗，高雄人，「福德皮影戲團」創始人。早年隨永安藝師習藝，後日本殖民統治時期在岡山鎮創立福德皮影戲團，該團於日本殖民統治時期被編為「第二奉公團」，相當聞名。林文宗諳前後場，演技高超，擅長於文戲及扮仙，保存有最多的古代劇本，尤以罕見的《酬神宣經》為扮仙戲重要的依據。一九五七年由其子林淇亮接掌團務。

七　布袋戲偶雕刻主要傳承人

江加走及其後代

　　江加走（1870-1954），又名家走，字長青，福建泉州人，木偶製作藝術家。父金榜，為製作粉彩木偶神像的老藝人。加走幼年家貧，受父親影響，熱衷於雕刻木偶的技藝，刻苦鑽研，技術日臻精湛。成年後，敢於大膽創新，根據不同類型人物特徵塑造偶人頭像，創作各具性格的形象達二八五種，作品約有一萬餘件，為中國木偶戲的發展作出了貢獻。一九二〇年所雕的木偶戲《封神演義》中人物，深受廣大觀眾讚賞。

　　新中國成立後，江加走成為中國美術家協會會員、華東美術家協會理事，以及福建省文聯委員和省人大代表。作品風格獨特，形象生動傳神，在國際上享有很高聲譽。其代表作《媒婆》，在國際上被譽為東方藝術珍品。出版有《江加走木偶雕刻》一書。

　　江朝鉉（1911-2000），福建晉江人，木偶雕刻藝人。江加走之子，曾從父親那裡學得二百八十多種形態的木偶頭雕刻絕技，後又創新三十多種形象的木偶頭。他不但擅長於雕刻古代人物，而且還能雕刻現代人物。曾為中國美術家協會會員、福建省第五屆人大代表。

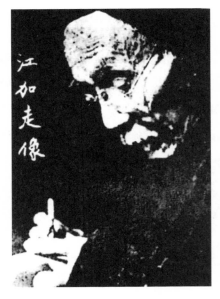

圖十四　江加走像　　　　圖十五　江朝鉉像

江碧峰，生於一九五一年，花園頭派木偶雕刻第三代傳承人。其布袋戲偶頭雕工精良，且具原創性，同時能吸取前輩和同輩藝人的經驗，並不斷地創新，所雕作品被收藏界視為藝術品而珍藏。

徐梓清及傳人

徐梓清，漳州人，生卒年不詳。曾於清嘉慶年間（1807）在漳州庀子街（北橋街）開木偶、神像雕刻店，店號「成成是」。

徐啟章，漳州人，生卒年不詳。徐氏木偶雕刻第四代傳人，改「成成是」店號為「自成」。

徐年松，徐氏木偶雕刻第五代傳人。徐年松於一九三七年把漳州掌中木偶臉譜改為京劇臉譜，並在漳州「新南福春」戲班進行舞臺美術改革，在表演區吊掛畫有宮殿、公堂和花園的畫布，成為漳州掌中木偶戲最早的布景。

圖十六　木偶雕刻大師——徐竹初（右）

　　徐竹初，漳州人，徐氏木偶雕刻第六代傳人，為北派掌中木偶雕刻代表。徐竹初從藝五十多年來，不斷地從優秀傳統中吸收養分，並根據劇目劇情和現實需要，借助現實生活合理想像進行創新。他製作的木偶造型已達六百多種。其創作的木偶形態各異，生、旦、淨、末、丑各行當一應俱全，男女老少皆列其中。神仙鬼怪、佛家道教各種形象齊備無缺。個個面目不同，性格各異，喜怒哀樂各不相同。其代表作有《鼠醜》、《白闊》、《守門官》等。

徐析森及其後代

　　徐析森（1906-1989），臺灣彰化人，彰化「巧成真」店以徐析森為中心，其手藝由長子徐炳根、次子徐炳標和三子徐柄垣共同傳承，未收其他學徒。

圖十七　作者採訪彰化「巧成真」木偶雕刻藝師徐炳垣

許協榮宗族

以員林「山仔頂」許協榮為中心，傳授其弟許獻章，堂弟許振舜，再分別傳承於第二代的許金仗、許金棒兄弟以及許明遠。

王太興（阿郎）師徒

以雲林虎尾的王太興為代表人物，傳藝給古坑的徐炎，徐炎再傳其弟徐炎卿。徐炎卿後來搬到斗南，由兩個兒子徐俊文、徐明男傳承；表弟沈春福也跟他習藝，再傳給兒子沈炎村、徒弟劉坤和。

劉金維師徒

曾任高雄縣大樹鄉「金龍園」後場的劉金維是木偶雕刻的代表人物，劉金維除了傳授同團的後場江琛之外，還傳徒邱文福。江琛則傳給親戚何禹田。

蘇明雄師徒

此傳承體系人數較多，但除了代表人物蘇明雄之外，其餘徒弟從業時間都不長，而且幾乎都已轉業或不知去向。蘇明雄本來自學戲偶雕刻，後來為了改善漆工，曾於一九六五年特地到彰化向呂明朝學習上漆的方法，學成之後作品大有長進。一九六七年以後打出「潮州尷仔」的名號。

八　漆藝傳承人

沈氏家族

沈紹安（1767-1835），字仲康，福建省侯官縣人，沈氏漆藝的奠基人，福州「脫胎漆器」的始祖。他出身於油漆行業，油漆淡季時，靠買木刻人物原坯、塗漆上色後出售為生。改營漆器以後，仍然留在油漆行業公會，以示不忘祖業。

沈正鎬（1862-1931），字右笙。係沈紹安嫡系第四代沈允中的長子，光緒六年（1880）在福州雙拋橋老鋪開業，立號「沈紹安正記」（也稱「鎬記」），招收藝人，僱傭幫工學徒，使沈家漆器初具手工業工場的規模。光緒三十一年（1905），沈家漆器進貢清皇，深得好評，被清政府授予四等商勳，五品頂戴。始祖沈紹安也名列《閩侯縣志》，沈家漆器聲譽鵲起。宣統二年（1910），沈家漆器步入「黃金時代」，沈正鎬參加了在南京三牌樓舉辦的「南洋勸業會」，獲清政府農工商部頒發的頭等商勳，賞加四品頂戴。

沈正恂（1872-1913），字耈卿，沈正鎬的四弟。光緒二十七年（1901），沈正恂遷址福州宮巷，立號開業，號「沈紹安恂記」。光緒三十一年（1905），與兄長沈正鎬一起被授予四等商勳、賞五品頂戴。宣統二年（1910），與兄長沈正鎬一起被授予一等商勳、賞四品

頂戴。作品並於美國聖路易斯博覽會、意大利多蘭多博覽會上再獲頭等金牌。為擴大沈氏漆藝的影響力作出巨大的貢獻。

沈正愕（1890-1964），字幼蘭，沈正鎬、沈正恂的堂弟，早年在沈正恂「恂記」學藝，全面繼承了沈紹安漆藝技法，深受沈正恂的器重。他在沈氏家族裡，從事漆器的時間最長，取得的成就也最大。光緒二十七年（1901），沈幼蘭在福州倉前路開設「沈紹安蘭記」，由於他經營有方，經過十二年的商業競爭，控制了六家沈紹安分號，一躍成為福州頂級漆器店。

李芝卿

李芝卿生於一八九五年，卒年不詳，福州人，髹漆專家。髹漆自沈紹安，至李芝卿，有進一步發展。創作七寶砂，色紋奇巧，變幻百出，仿古銅、古玉、磚、瓦、陶瓷，無不亂真。早年遊學日本，但其作品富麗堂皇，富有民族風格，與日本作品迥然不同。出國作品，得到國際好評。又工畫山水、花鳥，精細無匹，墨竹疏疏數筆，雨葉風枝，清勁有力。

黃世椿

黃世椿脫胎漆器工藝源於沈家，在作坊時期就熟練掌握了沈氏漆器的技法。新中國成立後，黃世椿先後在福州第一、第二脫胎漆器廠任職。一九五八年入「福州脫胎漆器合作社」做學徒時，黃世椿已年過五十。此時的脫胎漆器正興，政府又致力於工業生產，福州第一、第二脫胎漆器廠的生產工藝引進了流水線生產，以增大產量，產品以日用品為主，同時又響應「多快好省」的號召，要求脫胎漆器降低生漆成本，對漆器所用材料進行研究。為了配合這一研究，福建工藝美術研究所從福州工藝美術學校選拔優秀學生師從李芝卿學習脫胎漆器工藝。

賴高山、賴作明

　　賴高山，臺灣人。一九三一年赴日本東京美術學校（今東京藝術大學）深造，畢業回國後致力漆器（藝）相關事業數十年，一生與漆為伍。首創無胎千層堆漆、雕漆、脫胎造型、浮雕彩繪漆劃等，均為漆藝界之頂尖創作。

　　賴作明，一九四八年生。賴高山之子，自幼耳濡目染，一生以發展漆文化為職志，努力不懈。曾自費前往日本金澤美術工藝大學工藝設計系，專研漆藝製作技法年餘，並前往北京、南京、揚州、福州等地數十次拜訪名家，切磋漆藝，研究、比較中日各地特殊漆藝技法與發展趨勢，並受邀赴大陸、日本、韓國講學數次，精通中、日、韓漆器藝術及漆工藝品製作。當今能融會貫通中日兩國傳統與當代漆藝工序與技法者，除賴作明外無第二人。

圖十八　臺灣著名漆藝大師賴作　圖十九　臺灣漆藝大師賴高山工
　　　　明（右）　　　　　　　　　　作室

陳火慶

　　陳火慶，一九一四年生於臺中縣清水鎮，十三歲進入日籍老師山中主持的「山中工藝美術漆器製作所」學習漆藝。其作品風格獨特，設色古樸、大方，是臺灣傳統漆藝的主要代表人物。

九　壽山石雕刻傳承人

楊璇、周彬

　　楊璇，字玉璇，福建漳浦人。據康熙《漳浦縣志》載：「楊玉璿，善雕壽山石，凡人物、禽獸、器皿俱極精巧，當事者爭延致之。」他首創了「審曲面勢」的雕刻法，根據壽山石的豐富色彩，依色巧雕，使人物、動物、花鳥等造型形神兼備、情趣盎然。他構思精妙，刀法古樸，其藝術風格對後世影響很大，被尊為壽山石雕的鼻祖。

　　周彬，字尚均，福建漳州人。與楊璇同時代且齊名，以擅雕印鈕而名重藝壇，也雕人物。他喜用誇張的手法刻獸鈕，使其形態與眾不同；印旁的博古紋多取青銅器紋樣，雕風精細、刀法嫻熟。

「東門派」及傳人

　　林謙培，字繼梅，福州東門外人。為清朝同治、光緒年間「東門派」創始人。秉承楊璇之法，擅長於圓雕和鈕雕，以雕刻觀賞性的陳設品為主，供應世俗和市場需要，作品注意巧色和裝飾效果。刀法考究，雕鏤結合，修光多施以尖刀法。林謙培多才多藝，既能雕製印鈕、博古，又擅錦紋開絲，作圓雕人物也大有特色。雕像多顯著身短，衣褶流動，靜中有動，面目傳神，具有北魏遺風。所刻人物形體微胖，頭大軀短，衣裙簡練、流暢，飾以線刻錦紋。鬚髮開絲後染墨，畫眉點睛、生動有神。林謙培晚年積平生之得，拓描成譜，傳授給弟子林元珠。他的藝術風格經林元珠在家鄉（福州東郊後嶼鄉）授徒傳藝，形成了「東門派」。「東門派」從業人員眾多，遍及福州東門外後嶼及周邊的橫嶼、樟林、壽嶺等村落，故這些地方有「石雕之

鄉」之稱。[12]「東門派」雕刻內容廣泛，除印章外，還有人物、動物和花果等圓雕擺件。作品造型奇岸，善取俏色，刀法矯健，玲瓏剔透，精巧華麗，雕鏤結合，有極強的裝飾效果，可謂雅俗共賞。

　　林元珠傳徒四人：分別是次子林友清，堂弟林元水和林元海，弟子鄭仁蛟。林友清被稱為「東門清」，為「東門派」的代表性人物，後他傳子林壽堪和徒弟林廷良、陳祖震。林壽堪又傳林榮基、林榮傑、林惠貞。鄭仁蛟的再傳弟子甚眾，比較出色的有黃信開、黃恆頤、王乃傑、馮依煥等四人。黃信開擅刻觀音，黃恆頌善刻水牛，王乃傑喜刻石榴盂。特別值得一提的是後來大有成就的周寶庭，曾先後師從鄭仁蛟和林友清，兼得二人之長，又吸收「西門派」的薄意技藝，兼收並蓄、融會貫通。所以他所刻的古獸和印鈕，既有「東門派」尖刀法的深刻、剔透、靈巧，又有「西門派」圓刀法的深厚、凝重以及所寓意的情調。他傳俞世英、周則斌、阮章霖。又傳林永源、周娟玲、王一帆等。鄭仁蛟的另一個高足是林元水的兒子林友竹。林友竹既有家學淵源，又得鄭仁蛟指教，自然藝高一籌。他授徒很多，如林元康、郭懋介（帶子郭卓懷）、郭功森（帶子郭祥馹、郭祥雄、郭祥忍）、林炳生（傳林榮發、馬光正、鄭忠明等）、林發述（傳陳益晶、鄭成水、葉星光等）等人，現在大都是當代著名的壽山石雕刻工藝名家。此外，林友清和周寶庭授徒王祖光。黃恆頌授徒魏朝發、林依友、陳敬貴、馮久和。馮依煥授徒姜海天。姜海天又授徒姜世桂。姜世桂授徒吳學華、林發鍾、鄭宗坦、張偉、莊聖海。阮章霖授徒陳慶國。林依友授徒余道夥。陳敬貴授徒陳敬祥。陳敬祥又授徒陳錫銘、吳略、葉敬攸、林碧英、張彥宏，王繼榕等。林元水授徒林友枝。

12 福州市地方志編纂委員會編：《福州壽山石志》第四章，福州市：海潮攝影藝術出版社，2005年。

「西門派」及傳人

　　潘玉茂，小名和尚，福州西郊鳳尾鄉人。他繼承周尚均遺風，擅雕印鈕、博古、薄意及開絲、雕邊等，均有很高的藝術造詣。潘玉茂與其堂弟玉林、玉泉共同創立了壽山石雕「西門派」的藝術風格，被尊為「西門派」鼻祖。他喜作深刀雕刻，刀法簡練多變，綜合運用尖、圓、推、半圓推刀，與「東門派」的單純刀法風格迥異。其印石作品線條垂直勻稱，寧靜端莊。

　　「西門派」由潘玉進傳林文寶、陳可應、陳可觀等人。潘玉進早年隨潘玉茂學習技藝，對古獸、博古等印章雕刻很有見地，善作淺浮雕紋飾，生動活潑、極具神韻。林文寶擅長以深雕帶鏤雕刻印鈕和博古。其圖飾多仿古銅器圖案，線條間距密集，為印鈕雕刻一絕。他仿製的尚均博古鈕，可達到以假亂真地步，且超逸古樸。現今民間收藏的尚均博古鈕多出自文寶之手，其被時人譽稱「鈕工一巨擘」。陳可銑承襲林文寶手法刻的印鈕，以蒼勁古拙揚名。他多以古獸和動物為題材，雕成的獸鈕多「穿錢」或「穿環」，有三環、五環，多時達到九環，也是雕鈕一絕。陳可應專攻薄意雕刻，清逸流麗，其藝經弟子林清卿發揚光大，與中國書畫藝術相結合，融雕、畫於一爐，以刀代筆，掩疵揚俏，開闢薄意新天地，為文苑藝林所推崇。[13]

　　林清卿雖不授徒，但受他影響的卻有許多，如楊鼎進、王雷霆、王炎銓、林棋弟、鄭金水、姚長泰、官細惠、楊發旺、黃振泰、江依霖、林文舉等，皆繼承其衣鉢，並加以發揮，以刻製壽山石各種印章為主，有獸鈕、薄意、線刻和博古、浮雕等多種技法。所雕刻獸鈕擅長依勢構思，著重傳神。修光皆用弧刀，不留稜角，作品純樸渾厚，瀟灑超脫，布局清雅逸致，富有意境。「西門派」以福州西門鳳尾村

13　王植倫、陳石：《壽山石文化》（鷺江出版社，1998年），頁89。

圖二十　林清卿像

一帶為作坊，在城內「總督後」（今省府路）設店肆，在海內外都有十分大的影響。有趣的是「東門派」中受林清卿影響的也大有人在，如被譽為「東門清」的林友清，以自家技法雕刻薄意，別出風格，此外還有「東門派」的林壽煁、郭懋介等人都爭相向「西門派」學習，其薄意作品，別有情趣。

馮久和

馮久和，原名求和，出生於一九二八年，福州市鼓山鎮秀嶺村人。師承黃恆頌，以擅刻動物、花鳥聞名於世。係福州壽山石研究會會員、中國工藝美術學會會員、高級工藝美術師、中國工藝美術大師。

林發述

林發述生於一九二九年，字阿述，福州鼓山鎮後嶼村人。福建省工藝美術學會第一屆理事、福建省工藝美術大師、高級工藝美術師。

十　剪紙藝術傳承人

林桃

　　林桃，一九〇三年出生，女，福建漳浦舊鎮人。出生不滿三個月就被抱到舊鎮白沙村當童養媳，沒有機會讀書識字。成婚不久丈夫出走南洋，唯一的兒子八歲時不幸夭亡。像當地很多女孩子一樣，從十六歲起，她便開始學習剪紙。一把繡剪，一沓彩紙，成了她描繪幸福的「寫字板」。林桃的剪紙風格自成一體，被藝術界稱為「中國民間畢加索」。

圖二一　漳埔百歲剪紙藝人 —— 林桃

陳金

　　陳金（1878-1965），女，乳名金娘。出生於漳浦綏安鎮的一個貧苦家庭。從小喜愛鉸花，十歲時就跟母親學剪紙和刺繡，十五歲時就能給親戚朋友剪花樣做嫁妝了。她創作了許多群眾喜聞樂見的作品，花鳥魚蟲、瑞獸珍禽，在她的剪刀下活靈活現。她的剪紙構圖靈巧，

剛柔相濟，粗細有度，節奏和諧，極具裝飾性，如作品《龍舟競渡》、《又是豐收年》等。陳金的剪紙作品題材較廣泛，有作為刺繡底樣的帽檐花、八卦花等，也有各類花卉、鳥獸，她特別擅長表現戲劇人物和民間傳說人物，還創作了不少反映民間民俗活動、歌頌美好生活的現實題材作品。她的作品多次參加省市美術展覽，屢獲殊榮，省內外許多報刊都曾發表過她的剪紙作品。

黃素

黃素，生於一九〇八年，女。福建漳浦舊鎮人，今已百歲高齡。十五歲就能剪出水族、花鳥等各種藝術形象，成為當地遠近聞名的巧姑娘。她經常把經過剪裁的各種圖案貼在帽子、鞋子、衣服、圍兜上，然後用各色絲線刺繡，繡出各種花鳥、瓜果、魚蟲、飛禽、走獸等，以抒發感情，表達願望，美化生活。七十年來她的剪紙達一萬幅以上，而且逐漸形成了自己獨特的風格。她的刀法嚴謹精巧，造型生動活潑。她應用誇張、變形的手法，簡練的線條，巧運剪刀，創作了《老鼠娶親》、《老鼠偷蛋》、《雙貓圖》等作品，奠定了她在漳浦剪紙藝壇的代表地位。她的幾百幅作品發表在《藝術世界》、《羊城晚報》、《福建畫報》等刊物上，中央電視臺、福建電視臺、香港電視臺也曾多次播放介紹她的專題節目。

陳秋日

陳秋日，生於一九四八年，女，福建漳浦舊鎮人。孩提時代就跟隨嬸母、姑姐剪紙玩，十四歲那年，還在縣實驗小學讀五年級時，她被選送參加縣文化館舉辦的剪紙培訓班學習。陳秋日的剪紙藝術風格，構圖圓滿勻稱，線條流暢多變，剪工精細入微。她師承傳統，又銳意創新，善於發掘和表現生活中的真善美。特別在動物絨毛的處理上用剪纖巧，在幾毫米的紙面上竟能剪出數十根絨毛，稍有失誤，便

易錯刀剪斷，非有精巧技術和細心耐性不可。她的代表作《孔雀牡丹》、《年年有餘》、《牧童催春》、《松鶴》、《春醉》等幾十幅精品先後在《人民日報》、《剪紙報》、《中國婦女》、《福建日報》等二十多家報刊上發表。一九八四年至今，陳秋日曾多次受中央文化部選派到斐濟、日本、新加坡、德國等國家舉辦藝術講座和剪紙表演，其作品被稱為「神奇的藝術」。

高少蘋

　　高少蘋，龍海人。生長在漳浦濃濃的文化氛圍中，從小耳濡目染父親對藝術的追求，剪紙之鄉的神奇藝術，又促使她走上了從事民間美術的成才之路。高少蘋的剪紙作品構圖豐滿，線條纖細，技法細膩，以陰剪為主、陰陽剪結合的手法，使得虛實對比疏密呼應、錯落有致、雄渾豪放，給人以美的享受。她以扎實的功底、辛勤的創作、豐碩的成果，成為中國剪紙藝術之鄉的一顆閃閃發光的新星。高少蘋是成功地把古老的剪紙藝術與現代經濟融為一體的實踐者，她運用民間剪紙藝術的特點，採用新型裝飾材料，如快貼、泡紙、泡沫板、快貼激光紙等製作成剪紙工藝品，使之更具裝飾美、現代感，因而深受消費者的喜愛。

十一　花燈藝術主要傳承人

　　泉州刻紙花燈歷史悠久，以造型奇巧、工藝精湛聞名海內外，其工藝傳承人主要以泉州李堯寶及其李氏家族為主。

　　李堯寶，一八九二年生，又名李國富，福建泉州人。一九一八年開始刻紙，擅工藝。新中國成立後入泉州市工藝美術公司綜合廠，後歷任泉州市國營工藝美術廠刻紙車間主任、副廠長，福建泉州市工藝美術廠公司工藝美術家。

一九五三年，泉州舉行民間手工藝品展覽，李堯寶製作料絲花燈參展，一舉成名。李堯寶認為「花燈前景可圖」，便組織一群手工業者，創辦了工藝作坊，而後這作坊發展成工藝美術公司。一九五七年，李珠琴（李堯寶之女）正式成為工藝廠的一員，其工藝廠生產的料絲花燈在國際上都有影響，還被選送出國展覽，並作為贈送外賓的禮品。

李堯寶一生教徒無數，而國家級「非物質文化遺產」傳承人之一李珠琴則是其唯一直系傳人。李珠琴一生與料絲燈相伴，把料絲燈當成自己畢業追求的事業。

泉州刻紙料絲無骨花燈李氏家族傳承人譜系

代別	姓名	性別	出生年月	學藝時間	傳承方式
李堯寶的父親	李九史	男	不詳	不詳	不詳
李堯寶的哥哥	李　琦	男	不詳	不詳	不詳
第一代	李堯寶	男	1892年	不詳	家傳
第二代	李珠琴	女	1941年	1957年至今	家傳
第三代	李嬋娟	女	1967年	1975年開始隨李堯寶學習繪畫技法，1979年開始隨李堯寶學習刻紙，1985年開始獨立創作、設計並製作料絲花燈、刻紙至今。	家傳
	黃麗鳳	女	1968年	1976年開始隨李堯寶學習繪畫技法，善白描、彩繪施色。1980年始隨李堯寶學習刻紙、料絲	家傳

代別	姓名	性別	出生年月	學藝時間	傳承方式
				花燈製作技藝、箔金技藝。1986年獨立設計，製作刻紙、料絲花燈、料絲藝術品至今。	

圖二二

上：作者與吳敦厚藝師

中：鹿港吳敦厚燈籠店

下：漳洲民間刺繡藝人許氏家族

十二　燈籠彩繪藝術傳承人

臺灣鹿港鎮的吳敦厚自幼便對日漸沒落的古老民藝燈籠最為偏愛，十五歲學習製作至今，遵循古法製作燈籠已歷經六十餘年。吳老先生繪的傳統燈籠，圖案鮮活，造型栩栩如生，作品精美細緻，被譽為民俗「文化瑰寶」，享譽中外，各種媒體經常報導，深受海內外客戶的青睞。其作品被臺灣各界珍藏，一九八九年獲臺灣「民族藝術薪傳獎」。

十三　刺繡工藝主要傳承人

漳州刺繡也稱「針繡」、「繡花」，其藝術有著悠久的歷史和廣泛的基礎。刺繡是以服飾為基礎條件的針織藝術。明清時期，刺繡藝術的普及和發展，豐富了漳州人民的精神與物質生活。隨著時代風俗習慣的變化和地域的差異，服飾刺繡出現許多能工巧匠，如漳浦的林桃、陳匏來和龍海的蘇甜等。服飾刺繡多種多樣，主要的種類有結婚禮服、圍花腰裙、宮女罩、繡花鞋、童帽、香袋、巾幡等生活用品。從題材內容上，以不同的自然物象和理想物象來體現不同的人生禮儀、歲時習俗和神佛崇拜，並寄託情思，賦予深刻的寓意。如結婚用麒麟、鳳凰、石榴；祝壽用松鶴、壽桃等都表現出一定的文化內涵和意義，體現了人們的繁衍生殖、生命長存、萬事如意等樸素的文化心理。

十四　金銀器工藝主要傳承人

明清時期，在閩南的漳州、泉州一帶曾有不少金銀器製作匠師，他們熟練地掌握著打鍛、錘揲等傳統工藝，並運用於對錫器、金銀器等金屬器的加工上，如泉州打錫街的徐氏、黃氏，漳州東山的鄭氏

等。後來，隨著漳、泉兩地移民臺灣，閩南的金銀器製作工藝也隨著傳入臺灣，並得到不斷的完善。

清末，臺南曾為臺灣打銀業寫下輝煌史頁，當年許多銀樓開設在舊市區民權路一帶，匯集成一條專業的「打銀街」，雖然這條街在「二戰」中被毀，然迄今忠義路、民權路口附近仍有幾家銀樓，為昔日打銀街的鼎盛年代留下點滴見證。

如今臺灣傳統手工打銀業漸趨式微，臺南卻仍有手藝精湛的打銀師傅，曾獲「文建會『國家』工藝獎」的林啟豐、林盟修、林盟振父子檔三人，即是行業中的佼佼者。他們堅持用手工打銀的信念，為衰微的細銀工藝找到傳承的希望種子。

第二節　閩臺民間美術口訣

民間美術的傳承屬　師帶徒性質，技藝傳承往往以口傳心授的方式，口訣既是對前人經驗的總結，更是民間美術傳承的手段。作者通過田野調查，走訪閩臺傳承人時做了錄音，現整理出以下口訣。工匠口述使用方言，故口訣均為閩南語讀音，特此說明。

畫人物訣

畫將無頜 am^6管 kun^3，畫少女應削肩，佛容著 $tion^8$秀麗，神像 $tsŋiaN^6$須偉壯，仙賢意思淡，美人要修長 $tiaN^2$，文人如鐵釘，武夫勢如弓 kiN^1。

若要人面笑，目 bak^8角下彎喉 $tsʒui^5$上翹；若要人帶愁，喉角下彎眉 bi^2緊鎖。

心神爽快手捻 $lian^3$鬚 $ts'iu^1$，氣怒意狠目拱張 $tiaN^1$，手抱頭者心驚 kiN^1慌，急步行 $kiag^2$走 $tsau^3$事緊張。

怒像 $tsŋiaN^6$目挑 $tŋio^1$眉絞 ka^3撥 $tsun^6$，哀容頭垂目開離，喜像

眉開嘴 tsui³又俏 tsʒiau⁵，笑樣 iŋ⁶嗾開 kʒui¹目施 sua1微 bui¹。

　　貴家婦，宮樣妝；耕織女，要時樣；囝 kin³仔 na³樣，要肥奇 pau⁵；作埕 tsŋan²人，衫仔愈 lu³薄愈勇健 kia⁶。

人體比例

　　頭分三停，肩擔兩頭，一手搵 ui¹著半個面，行 kia²七坐五跑 kʒu²三半（以頭形長短作比例）。

　　五部三停看頭型，劣 lo⁵矮甲照頭殼衡。羅漢神怪無在內，除去囝仔攏 lŋN³會使 sai³（「五部」是人的頭臉橫有五個眼闊）。

　　面分三停（豎）五目（橫）。

　　正看腹欲 iŋk⁸出，側看臀 tun²必凸 tut⁸。立見 kian⁵膝下紋，仰見喉頭骨（一般男像）。

　　手大骹 kŋa¹大無算歹 bai³，頭殼大了囉發呆。

故事人物

　　美人樣：鼻像膽，瓜子面，櫻桃小嗾草蜢目；慢步行 kia²，勿 but⁸參手，要笑千萬莫 boŋ⁸開嗾。

　　貴婦樣：目正神怡，氣靜眉舒 si¹。行 hin²止徐緩 uan⁶，坐 tso⁶如山 san¹立。

　　丫環樣：眉高 ko¹眼 gan³媚 mi⁶，笑 tsŋiau⁵容可掬 kiak⁷，咬 ka⁶指 tsai³弄 lan⁶巾，掠 lia⁸鬢擢 tioŋ⁷衫。

　　賤婦樣：薄唇鼠眉，撬 γiau³齒弄帶 tua⁵，蹺 kʒiau¹骹 kʒa¹露掌，倒倒攤 nua⁵攤。

　　囝 kin³仔 na³樣：短手短骹大頭殼，鼻細目大無頷 am⁶管 kun³；鼻目眉湊 tau⁵作夥，千萬莫將骨頭露。

　　貴人樣：雙眉入鬢，兩目精神，動作平穩，甲是貴人。

　　富人樣：腰肥體重，耳厚眉寬，頷 am⁶粗額 hia⁸飽 pa³，行動豬樣。

寒士樣：頭小額狹 eŋ⁸，喙小耳薄，垂眉攤 ɣia²肩，鵝行 hin²鴨步。

魔鬼樣：頭如斗，眉如掃，秤錘鼻，火焰喙。

一　配置景物

石有老茈 tsi³峭玲瓏，水要明澈而波動。樹勢參 tsʒim¹差 tsʒi¹方為美，遠 uan³流 liu²斷 tuan⁶續是良工。雲 in²煙 ian¹穿 tsŋuan¹聚 tsi¹升騰勢，野徑迂迴道遠 uan³通。竹箸 hioŋ⁸暗藏 tsŋn²禪堂意，松柏樓閣氣勢雄。庭園 uan²更宜朱欄小 siau³，村店鴉噪意更濃。山景最好松攬翠，野渡酒簾一點紅 hŋn²。廳閣擺式爐瓶 pin²架，內當 tŋn¹陳 tin²設几榻屏。畫中美景講 kŋn³be⁶盡，千萬怀 m⁶通 tan¹共 kan⁶一體。

坐騎諸色

民間畫師創作小說故事題材時，常根據書中描寫的馬匹作依據，並以顏色來區別其品種，以增強人物善惡之性格。故畫馬時用色也很重要，否則易減大將之神勇，增敗將之威風。下面是年畫（壁畫裡有《說岳》、《三國演義》、《封神演義》等故事題材，常在精忠廟、三義廟、玉皇廟等壁上）中常見的幾種馬的名稱及應著之顏色：

1.青馬：又叫白馬，全身雪白無雜毛（趙雲、岳飛、杜確等騎）。

2.赤兔馬：全身深紅或栗皮色（呂布、關羽、關勝等騎）。

3.棗紅馬：全身赤色，尾鬃黑者（艾謙、馬岱等騎）。

4.油赤馬：全身赤或赤赭色、胭脂色（番邦女將多用此作坐騎）。

5.黃驃馬：色呈黃髮白色者（秦瓊、黃忠等騎）。

6.梭羅灰：全體毛色有不正形的青黑大斑花者（以上三者常用在偏將或番邦官將所騎）。

二　戲齣角色

恆庵居士所輯的《八形說 suat[7]》：

1. 老者：抬肩、曲背、呆容、硬膝、轉身慢、步平、手戰（顫）、起遲、立歌、支杖，頭搖搖點點。

2. 少者：樂容、佻達、風流、身如弓、行步俏、雙袖垂、兩眼 gan[3]轉。

3. 文者：舒眉、凝目、正容、恭袖、身端、步踱 tk[8]、背前探、手拈指。

4. 武者：威容、眉鎖皺、挺胸脯、腰勁直、步闊、側立不可立、肘 tiu[3]曲如抱月 guat[8]，手作推舟勢。

5. 貧者：愁容、鎖眉、窮袖、瘸 gia[2]肘 tiu[3]、摩腕、搔鬢、縮頭、聳 son[3]肩、套手、擦涕、端正步、酸 suan[1]子氣、低視。

6. 富者：歡容、捻指、昂 gon[2]頭、仰面、舒眉、抹鼻、拍胸、撐手、圈指。

7. 癲者：定睛、呆視、目直、斜步、手搖、頭僵、胸露、身側（忌脫去本來面目）。

8. 醉者：呆容、模糊眼 gan[3]、目倦 kuan[5]、步蹌 tsŋian[1]、手欲扶、口欲吐、語混、身搖、頭重、坐斜、渾身呈軟狀，獨腳 kioŋ[7]根硬。

畫角色歌

1. 旦：畫旦難畫手，手是心和口 koŋ[3]，若要用目送，神情自然有 iu[3]。

2. 又：青衣手捧心，武（刀馬）旦疾如風，閨門目下行。

3. 小生：風流又瀟灑，舉止多文雅，歪頭目傳情，直立易失神。立要「丁」字樣，兩臂向開夯，必是拉弓架。

4. 丑：縮頭又聳 son³肩，蜂腰搭架手，腳 kio⁷蹺腿下彎，坐行 hin²如擺柳。

5. 身段：武將揚手過盔頭，文官捻髯露半手，小生不作呆立像 tsŋian⁶，美人摸鬢側面瞅。

6. 動作（以扇為喻）：文生扇胸，花臉扇肚，小生不過唇，黑淨到頭頂。丑扇目，旦掩口，媒婆扇兩肩，僧道扇衣袖。扇，仙女鵝毛扇，淨角拿大聚頭竹扇，老生一般摺扇，丑婆常拿芭蕉扇，軍師則是雕翎扇。

三　諸神威儀

正尊（佛道帝王祖師等）座前都有侍從站立，以助威儀。其旁站神，皆有名目定式，不能相混，不可不知，舉例如下：

1. 釋迦佛前：一老一少二弟子（阿 o¹難、迦 kŋia¹葉 iap⁸）。東西南北四天王（係魔家四將，俗名魔禮紅、魔禮青、魔禮海、魔禮壽。分持傘、琵琶、降魔杵 tsŋi³、九環錫杖）。

2. 觀音菩薩前：一童男（善才童子）一童女（娑 so¹羯 kiat⁸羅龍王之女）。

3. 地藏菩薩前：一老（傅員外），一少（目連）。

4. 公輸子（魯班）前：二藝徒（一名劃線童子，一名調直童子，因手中所捧之器物，一是劃線墨船，一是直尺）。

5. 關帝（關羽）前：四站將（王輔、趙壘、關平、周倉）。

6. 岳夫子（岳飛）旁：二站神（張憲、岳雲）。

7. 三官（天官、地官、水官）下：有左青龍、右白虎二站將。門旁左右有靈官（武架）、符官（文相）。

8. 城隍像下有二鬼（名聽提、呼喚），披短甲、短袍。

9. 藥王（孫思邈）前：二仙童（一執拂塵負草藥、葫蘆，一手托

研藥乳缽）。

　　10. 玉皇大帝前：左輔（三目、重頭、八臂，手托日月，拿飛杈、金槍等法器）；右弼（三面、六臂，手執葫蘆、五嶽、寶印、矩尺等）。

　　11. 天妃、天后前：皆為女像。

四　鳥獸要訣

　　龍臉愁的像，出現必升降，龍身遍體甲，其數卻 kiŋk⁷無量。吊睛白額虎，正中寫三橫，虎尾斑點勻，為數十三整。朝陽嘯的鳳，姿勢欲翔騰。哭的獅子臉 lian³，嘻 hi¹球又跳升。若要畫肥豬，腿短拖地肚。昂頭挺胸馬，畫法三塊瓦。抬頭羊，低頭豬，怯 kŋiak⁷人 dzin²鼠，威風虎，鳥噪夜，馬嘶 su¹躝 kuat⁷，牛行臥犬吠籬。畫戲貓，常洗臉。畫白兔，前腿短。畫雄鷹，兩隻眼。畫麒麟，頭似龍。畫鯉魚，尾鰓鰭。雀鳥先學畫爪喙，走獸先學畫首尾，蟲蝶先學畫翅足，花卉先學畫瓣蕊。

　　閩臺民間美術傳承人口訣，是經過長期實踐的經驗積累，是高度提煉後的精華。它由家族式傳統技藝的傳習所得，但凡涉及神仙、故事、戲齣等，造型要義與配景組合，相對固定幾近程式化，可以看出得益於中國古代傳統造型藝術的脈傳。但還應注意到，地方方言在其實踐中起的作用，以方言的形式閱讀、領會工藝要義，本身就極大地豐富了地域文化的特點。

第四章
閩臺民間美術運作機制與模式

　　自古以來，民間美術的生產都與其社會運作緊密相關。工藝的從業者，上至宮廷畫師（宋代宮廷院體畫畫師）、文人畫家，下至民間畫工匠師，都脫離不了官方、私人或社會的供養、贊助。在此基礎上，傳統民間美術的生產方式往往被賦予某種包含團體、個人承包的競場制度，並在整體商業運作模式之下自成體系。

第一節　營造的主事與受僱

　　閩南早期的農業社會，居民建房（起大厝）是社會生產力綜合作用的結果，建築的規模樣式、取材用料，歷經由小到大、由簡到繁的發展過程，建築與裝飾是經濟實力、人為因素以及當地習俗綜合作用的結果。由此，建築就變為一種人群集體合作的行為，通過鄉里鄰舍的相互支撐，在神明會或是鄉紳階層的影響之下，聘請知名工匠進行營建，也就是說，主事者決定與工匠建立僱傭關係，而當地鄉紳、士、地主、富商則可能對此項目的實施起到推波助瀾的作用。

　　臺灣早期社會，屬於移墾社會。移民的原鄉對臺灣社會的意義在於提供長期、持續的支撐力量，這股力量包括了來自故鄉在物質層面的生產力和生活方式，以及來自精神層面的歸屬感與文化認同感，如原鄉的生活習慣、文化觀念，宗教信仰以及居住方式等。而兩岸民間的持續往來則是維繫彼此之間關係的渠道。於是，在臺灣早期社會和移民中，對建築及工藝較為熟悉者，自然成為鄉里「起厝」營建工程的主持人，當地人在其統籌下，依照與原鄉同樣的模式運作。

圖一　閩南傳統建築工程營造的決定因素示意圖

　　有學者認為，在早期閩臺傳統建築及大型民間美術工程的承建過程中，來自三個方面的因素不可忽視：一、主事者。二、精英階層（秀異分子）。三、營建匠師。[1]

圖二　臺灣傳統建築工程營造的決定因素示意圖

一　主事者

　　對某一事件、某一事項負責任的主要執事人，稱為主事者。通

1　《嘉義縣縣定古跡朴子配天宮調查研究》（臺北市：臺北技術學院發行，2005年），
　　頁109。

常，當建築物需要興修改建時，主要的執事人員扮演著相當重要的角色，他們除了要籌集資金外，更是要負責選擇能工巧匠來實施營建工作。一般，挑選工匠的標準有：第一，具備高超的技藝，對其在原籍工作的考量成為關鍵；第二，已完成工程的社會影響及在行業內的「口碑」良好；第三，價格的高低、工作的期限等皆是重要的因素。而決定權力，無疑取決於主要的執事人員。[2]

二　精英階層（秀異分子）

所謂的精英階層，指的是社會裡的士紳階層。他們人數不多，但因擁有特殊技能或社會資源，在當地有著相當大的影響力。清代中後期的閩臺社會處於快速變遷的動態中，其主要特徵為人們在短時間內接受大量刺激。在長期處於穩定且封閉的社會中，這種壓力顯得相當和緩而不明顯；但是在急劇變化著的社會中，快速而多樣的衝擊驅使社會必須有相應的轉變。而精英階層（秀異分子）對外來資訊獲取較快，接受度也較高，故在變遷的動態社會中扮演著重要的角色。於是，當社會日趨穩定且經濟能力得以提升時，士紳階級（商人、士、地主等）對原有的簡陋房舍自然產生了更新的念頭。在他們的影響下，力主聘請有水準的工匠興修公共建築就成了順理成章的事情。同時，在屋宇整體樣式、風格及禮儀等問題的定奪與選取等，他們提供了一定的文化支持。

三　營建匠師

營建匠師既是工程實際規劃者，又是具體營建者。經他們的巧妙

2　《嘉義縣縣定古跡朴子配天宮調查研究》（臺北市：臺北技術學院發行，2005年），頁109。

構思、合理布局、鬼斧神工的工藝表現，終將這一時期的社會需求、審美情趣、工藝風格反映在工藝形態中。其中，既要滿足建築構架在結構、美觀方面的需要，力求裝飾為主體增色，內容和表現精巧自然；又要顧及主人家的「合意」，盡可能地因材施藝，充分展現其完美的技藝。

因此，建築上的木雕、石雕、剪黏、彩繪等工藝形式，總是與從業的營建匠師有關，創作上技術的開拓與手法實施都是工匠經驗的累積。不可忽視的是，早期工匠技藝世代相傳，形成一脈相承且相對嚴謹與固有的專業系統，加上不同派系匠師因競爭與自尊關係，雖同處一地，但因不同師承，風格上亦有所不同。

由於早期閩臺社會背景的因素，閩南的工匠較多地活動於同一方言區域，漳、泉地區與廣東的潮汕地區的工匠通常在閩南及與閩西交界、閩粵交界地域承接工程，一般很少越界執業，除非外地主事者誠意聘請，匠師亦是完工即回，不願久留。相對而言，臺灣社會，各籍移民在籌建屋宇或訂制物件時亦大多請同籍或同鄉匠師。然而，由於臺灣地理環境等因素，臺灣移民居住於臺灣東部沿海及內陸平原，各地往來相當便利，匠師在當地承做工程時，同時聘請承做的外籍匠師相當普遍，來自不同地域、不同流派的工匠得以施展才能機會。一方面力求將原鄉建築樣式或各種門類工藝的原形移植，另一方面匠師彼此間注重對於技藝的傳承、交流、融合等，均較之閩地民間藝術生態來得直接明瞭。

歸納起來大致有以下三個方面：一是閩臺匠師及當地工匠在臺灣獲得較多工作機會。清中後期，在臺灣廟宇建築迎來高峰期時，匠師大量湧入臺灣，「唐山師傅」與當地臺灣工匠同時參與工程的承做。二是行業競爭日趨激烈，地域觀念的開放及雇主採取同場競技方式，刺激工匠的對場競技，同業之間相互觀摩、交流的機會增多，刺激了匠師間求變與發展的心態。三是兩岸對渡促進商貿發展，物質運輸的

暢通使源自大陸的原材料供給豐足，工藝製作上對各種材質的選取有多種可能性，豐富了民間美術表現力。

第二節　組織結構與分工

傳統民間美術行業相當重要的特色在於匠師與雇主之間的關係，屬於一種承包制度的運作方式。針對對象物的設計、製作或是施工內容與性質，匠師首先與主人家（東家）談妥工錢（報酬）進行承包，兩者之間建立聘請、僱傭關係。完工、交貨時，雇主依據事先談妥的條件、項目、品質等進行驗收，支付扣除訂金之外的餘款（如雇主對所聘請具有一定知名度、誠信度的匠師，往往先付部分訂金）。於是，民間匠師的所謂從事「工藝創作」活動的起步，就是接受主人家的訂購與委託，有了生意，進而才有工藝構思、因材施藝、巧奪天工的製作。至於工匠承做的主題內容通常也是由業主所指定或經協議而成。因此，過去閩臺民間藝人就有「七分主人三分作」的行業術語，意指工匠師傅所承做的業務必須在受到限制與規範的情況下進行，而非完全憑自己的意願行事。此外，從主人家承包而來的承做酬金亦與製作主題的內容有關，例如木雕、石雕、剪黏，就按「幾騎幾亭」來估價，「騎」即武戲，多以刀馬旦為主；「亭」即文戲，常表現才子佳人居多。[3]總的說來，傳統匠師在此承包制度運作之下，施作過程是在受到一定限制的情形下按程式化的方式進行的。相對而言，名氣大的工匠藝師受到的限制要小得多，普通的工匠則不能全然依個人意志，而必須考量現實情況承做。

早期，閩臺傳統建築施作各工種的師傅，因各技藝領域均有專攻之差異，工序分責上就有「頭手」、「二手」、「敆手」及「平直」的區

3　閩臺早期匠師主人家承做工程估價方式大多為兩種：一是以計件的方式，按表現題材的難易程度計算；另一是按尺寸寬度計算，構件高度不計，以寬度為衡量。

別。「頭手」多與承製工程包工有關，因其懂得安置規劃與設計、用料如何、依預算可做多少雕像、需多少人力等等，這些都要一併考慮。故「頭手」於此行業意味著「包工頭」。時至今日，人們所見廟宇「點工簿」，或支出帳目明細記錄，所載為某位匠師所作，但察之實物、觀其過程，與實際情況多有出入。準確地說，應為其下承製所包工，或屬於經其指導的徒弟所為。

傳統木雕師、石匠、剪黏師、彩繪師的專業生存環境自成一種特殊的工藝社會生態。以往匠師以對場競作承包工程制度獲得承建物的創作權，並以「師傅頭」（也叫「頭手」）帶領包括「二手」師傅在內的班組以團隊形式進行製作。大師傅「頭手」既是承包工程的「頭家」師傅，又兼做「監工」，對無論是承建物的整體設計、施工、估算材料、定寸步（量定尺寸）、製作、刨光、組合等結構部分的內容進度進行掌控；同時對刻花、彩繪、油漆等包含在承包項目之內的所有工藝又要略知一二。因此，「師傅頭」具有相當豐富廣博的專業知識、技能及領導才能，才能以技服人、統領手下工匠。

可以斷定，舊時閩南匠班組承做工程時，「頭手」多以規劃、設計為主，是一般行業的規矩。同時，許多「師傅頭」還兼「風水師」，並負責與主人家的「交道」（聯絡、溝通）。「頭手」待「平直」師傅粗料打剁完工後，依其勢描出大體構圖，確定圖案紋飾之方位，點出空眼，鑿出多餘部分之位置，交於「二手」整理細部，以至整體與局部完成。當然，亦有些「頭手」是始終參與具體施作，並顧及其他物體的製作指導，實在煞費苦心。因此，「頭手」工酬拿「大份」是有道理的，因為大家的身家活計都繫於「頭手」，「頭手」為此承擔的沉重壓力可見一斑。

傳統工藝製作另有一個特點：通常，匠師不善繪製平面圖稿，石作和木作匠師常請彩繪師、畫師幫助繪製手稿，依照畫稿的圖形與紋

樣進行施作[4]，這些畫稿連同師承流傳的經典戲齣圖稿，轉化為某一個匠師班組的獨創甚至是保留題材，經過代代相傳，成為經典。

　　正是由於不同門類的工匠共同參與工程的承建製作，雕工塑匠均依賴彩繪師傅、畫師繪製圖稿以及流傳繪本依樣施作，因此，傳統工匠大多練就較強的讀圖能力，並能立即將二度空間轉化為三度空間，呈現精妙絕倫的圖像。就傳統工藝對場競作的創作過程而言，包含了個人、團體之間的互為分工、協同合作的關係，這樣一種以技術區別而具分工性質的集體施作，是早期閩臺傳統工藝賴以持續發展的重要因素之一。

第三節　對場競作形式

　　閩臺民間美術的對場競作，源自民間宗教活動儀式中法會醮典中的遊藝競場活動。昔時，拼場競技更多的是慶典所請戲班的演出。[5]小木作、石雕、彩繪、剪黏等民間建築裝飾的「對場」、「拼場」的營建之風氣大約出現在清代。其運作機制取自迎神賽會的「做醮」（醮典）[6]儀禮，各陣頭相互競技、表演，以贏得讚賞，替「東家」（雇

4　據臺南市剪黏師葉進祿說，他小時候，曾見過父親葉鬃請潘春源幫助繪製圖稿。鹿港木雕匠師李秉圭亦提到：畫師施鎮洋曾為他祖父李松林提供過畫稿，以此為證。

5　古代中國社會有神會聚戲之俗例。社日與土地宗拜和農業生產關係密切，是古代百姓所看重的。社日演戲是城鎮、鄉村普遍流行的習俗，皆為酬神邀福之意。演戲的重要目的在於娛人，但有娛神的信仰背景、依託宗教節日，必定更加吸引觀眾。於是，古代閩南社會逢節日舉行祭祀活動中，常邀請戲班演出，對場競技的風尚濃厚。

6　醮典，閩臺傳統道教的主要儀式祭典。指民間為許願祈神或還願酬神，設置道場並聘請道士所主持的一種宗教儀式。時間持續一天以上之隆重的公共祭典，俗稱「做醮」，目的主要是為地方信眾祈福，是社區、聚落的一大盛事。類型有：「平安醮」、「福醮」、「慶成醮」等，也有地區以「清醮」、「王醮」之分。醮典的規模及舉辦的天數大小、長短不一，期間舉行儀式與多種遊藝活動，各陣頭大多由擲筊方式選出，往往在醮典禮儀中衍生為拼場鬥技的競爭。

主）爭面子。同時，對場競作場合也是各陣頭（班頭）宣傳自己的最佳時機，以爭取下一次攬活表演的機會。同理，建築裝飾製作的競技除了比功夫、爭面子，同時也是博得其他雇主青睞的機會，所以各家班組都使出渾身解數，為的是「立牌子」、「留名聲」。

在閩臺傳統工藝製作中，小木作、鑿花、石雕、彩繪、剪黏等門類，最常碰到對場承做的情況。當不同派系的匠師共同競標工程時，廟方（主事者）首先考慮的是如何壓低成本，又能將此項工程做得盡善盡美。其次考慮的是如何刺激工匠能夠全力以赴、使出渾身解數來完成「工程」。正是基於此種考慮，廟方（主事者）往往採取一種看似「誰也不得罪」、「大家有飯吃」的做法——對場或拼場的形式。再者，將工程款中預留出一筆，作為所謂額外的「賞金」，有時甲乙雙方也會達成對場的協議，以文字協議或口頭協議規約具體事項，包括賞金最後的歸屬問題等。在這種情形下，進場雙方皆傾全力承做，使無論是建造的速度還是精細的程度均獲得提升。這樣得利的是廟方，同時也為後世留下許多不朽之作。

以寺廟建築為例，凡是兩派或兩組工匠共同承做同一門類工藝，即為對場競作。承包施作劃分範圍的方式有三種：一是以建築物的分金線（中軸線）為準，採取左右劃分的對疊情形施工；二是同一空間內以對角線區分，如大殿的「四柱」以斜對角基準對開；三是以前後殿劃分（稱為拼場）。此外，具體分析「對場」競爭的參與人員以及對場競技之後的結果，又可得出以下幾點結論：

第一，同一建築物施建過程，同宗而不同師徒之間的對場承做，這種情形多屬於良性的競爭。通常，顧及同宗師、同流派之緣由，班組之間關係相對和諧講規矩；更多的是由「師傅頭」率眾徒盡心盡力施作，縮短工期，又節省成本並能達到最佳效果。例如臺北龍山寺鐘鼓樓的施工等。

第二，同一建築物施建過程，同一地區不同師傅之間的對場承

做，有兩種不同的情形。如果兩個班組進場，「師傅頭」各自不隸屬同一宗派，但是輩分相當、年紀相仿，競場時往往打拼得很激烈，雙方摩擦糾紛不斷；如果兩個班組進場，「師傅頭」不同宗派但輩分有別、年齡不同時，對場競爭通常限於業務方面，輩分低、年紀輕的一方，往往敬重對方，施作過程平穩。例如東山關帝廟剪黏林少丹與孫齊家拼場。

　　第三，同一建築物施建過程，本地匠師與外地匠師之間對場承做。如清末民初臺灣地區正值寺廟建築高峰期，當地與外地工匠之間亦有過多次的博弈。臺灣匠師追溯師承，也算是「唐山師傅」之傳人，因移臺後與原鄉往來漸疏，得到獨立發展，自成體系。代表性匠師陳應彬（漳州籍）、王益順（惠安人）與葉金萬（漳州人）、李克鳩（永春人）、黃龜理（漳州人）等人各立門派。此類對場競作，在臺灣較為著名的有臺北保安宮正殿（1917）的陳應彬與郭塔、陳豆生與洪坤福對場；臺北二重埔先嗇宮（1925）陳應彬與吳海桐左右對場；臺北孔廟（1925）的王益順與彬司派（陳應彬傳人）對場；桃園南嵌五福宮（1925）廖石成與徐清對場；豐原慈濟宮（1925）的前後殿拼場；屏東萬丹惠宮（1931）的陳已堂與鄭振成對場；鹿港天后宮（1936）的王樹發與吳海桐左右對場等範例。

　　第四，同一建築物施作過程，不同地緣匠師間的對場承做。以臺灣為例，主要體現在漳、泉匠師與客家匠師之間的對場。由於工匠來自不同地域，既不同宗也不同派，雙方往往相互抱有成見，加之主人家為激勵工匠打拼而採取一些獎勵措施，容易演變為一場惡性競爭。[7]在這種情形下，班組承做過程雙方競爭愈發激烈，以至於不惜血本，傾心竭力，直至一方虧損嚴重、名聲掃地，從而友情盡失，結下

7　林從華：《緣與源——閩臺傳統建築與歷史淵源》（北京市：中國建築工業出版社，2006年），頁301。

「梁子」。如臺灣正殿（1955）張木成與蔣銀牆、陳已堂與廖石成的對場等例子。

　　我們可以對以下案例來進行逐一的分析。

泉州楊阿苗民居

　　楊阿苗（1865-1932），名嘉種，泉州南門外亭店村（今屬江南鎮）人。楊阿苗原是晉江縣園坂村蔡姓之子，十歲時賣給亭店村人楊孫獺為長子。楊阿苗從小在泉州長大，十七歲時（1882）前往菲律賓，在當地西班牙人辦的學校讀書。二十五歲時（1890）叔父楊孫咸將協成商行交給他管理。楊阿苗接手協成後，商行業務大為發展。協成商行由最初設在馬尼拉總部擴展為在菲律賓各地商埠設立三十多家支行，經營麻、椰乾等土特產。協成商行購置多艘貨輪，躉運南亞土特產銷往歐美各地，再進口大米在菲當地銷售。楊氏協成商行，歷經半個多世紀的興盛之後，於二十世紀二〇年代逐漸衰敗。

　　楊阿苗故居位於鯉城區江南鎮亭店村，始建於清光緒元年（1875），歷時十三年完工，於一九〇八年建成，耗費白銀數十萬兩。該宅坐北朝南，平面方整，占地面積一三四九平方米。主體建築為五開間，雙邊戶，兩進深，合院內除中心大天井外，在東西廂房（櫸頭間）與門屋、正屋之間，又留出四個小天井，當地稱「五梅花天井」。東西護厝呈長列布置，由南北穿通的走廊聯繫，其東側護厝的前半部與眾不同地設置花廳，在護厝入口門廳與長廳之間以卷棚式方亭相連。方亭內設有木質美人靠，將側庭又分成兩個小巧的庭院，形成一個相對獨立的小單元，作為書齋和待客的場所，創造了清靜幽雅的氣氛。楊阿苗民宅布局精巧而不失舒朗，是閩南民居中較具代表性的建築。

　　雖然目前尚無法考證承做楊宅工匠的線索，但從現有遺存中，可以確定楊宅木雕部分以左右對場的方式施工。以前廳為例，左右兩邊

檐下梁枋、斗拱、雀替、垂花等構件上雕刻的人物山水和飛禽走獸，雖然題材對稱統一，但尺寸大小有所差別，施作刀法曲直有別，有硬朗與陰柔之分，可以斷定出自不同派系風格的匠師之手。另外，屋宇兩邊的彩繪之敷色、運筆也不盡相同，尤其是人物造型上的嚴謹與奔放的差異，亦是出自不同工匠之手。

　　楊阿苗民宅的精美裝飾工藝堪稱閩南民宅建築之典範。廈門大學建築系戴志堅教授在其著述中對楊宅讚歎不已：「楊宅幾乎集中閩南所有的裝飾手段，而且精湛，精巧絕倫，像一個閩南建築裝飾博物館。」[8]無論石雕、泥塑、木雕或彩繪，都充分體現出閩南工匠當時的高超水平。

東山銅陵關帝廟

　　銅陵關帝廟始建於明初，早在宋時已有島上鋪兵奉祀關公的事紀。據正德十一年（1516）《鼎建銅城關王廟記》云：洪武二十年（1387），「城銅山以防倭寇，刻像神祀，以護官兵」。當時只是一座單開間的簡陋小廟，後漳州開元寺南少林寺高僧圓球和尚（號月堂）雲遊至此，遂募善緣，規劃重修。正德三年（1508），雲霄富商吳子約避寇到東山與銅陵善士黃宗繼等九人鼎力相助，於次年正德四年（1509）五月初七日在原廟左側之空地上鳩工興建，至正德七年（1512）二月初二完成，遂成「龍盤虎踞」、「縱褒百二十尺，橫廣五十一尺」之規模。嘉靖二十一年（1542）重修。康熙三年（1664）因清廷實行「遷界」，廟被焚毀，住持僧大陸和尚負聖像入雲霄。康熙十九年（1680）「復界」，大陸和尚迎聖像回銅山，於舊殿基址按原樣興築，翌年落成。此後，嘉慶、道光、咸豐、同治、光緒各朝皆有修

8　戴志堅：《閩臺民居建築的淵源與形態》（福州市：福建人民出版社，2003年），頁131。

葺。[9]一九四○年，東山地方政府「破除迷信」，廟廢，兩年後重興。一九六六年被「破四舊」運動再次廢棄，改革開放時期數經修繕，現有主殿廟貌基本保持清代規制，外圍結構多屬擴建。

二十世紀八○年代初，關帝廟重新修葺時，廟方聘請當地剪黏名師兼書畫家林保真（林少丹）為其主殿屋脊製作剪黏，同時聘請東山另一位優秀匠師孫齊家承做門樓（太子亭）與二進屋脊的剪黏，形成林保真（林少丹）與孫齊家之拼場。

主殿廟脊彩瓷剪黏「丹鳳朝陽」為林保真（林少丹）所作；二殿廟頂剪黏「雙龍戲珠」，太子亭前景「八仙騎八獸」，背後狄青與王元化比武、楊六郎斬子（楊宗保）、李元霸與楊文廣等三齣戲，總共塑造六十多個造型生動，層次分明，色彩豔麗的人物，為孫齊家所作[10]，實是閩南剪黏工藝的代表之作。

據當事人回憶，廟方應允孫齊家提出的一千六百元工錢的條件，「碗料」由業主採購，同時廟方設立一千元的獎賞金。最終，孫齊家拿到了約三千元的酬勞。[11]銅陵關帝廟新開張第一日清晨，聖廟被一片晨霧所籠罩，當霧氣漸開時，迎來第一位前來進香的老阿婆。主事者問她：「阿姆，新廟與舊廟相比，你看如何？」香客答：「新廟的做工師傅做得比舊廟好看！」主人家遂將賞金給了他們倆的其中一位。

臺北縣二重埔先嗇宮

據臺灣學者閻亞寧調查，先嗇宮初建於乾隆二十年（1755）三崁店，主祀神農大帝，因廟地近大漢溪屢遭水患侵襲，乃遷至五谷王

9　《漳州文史資料——漳州廟宇宮觀專輯》第27輯（總第32輯）（漳州市政協編印，2000年），頁344。

10　據東山剪黏匠師孫齊家口述，二十世紀八○年代初承做東山銅陵關帝廟門樓、二殿脊背剪黏情況為憑。

11　據孫齊家口述。

村。道光三十年（1850）林茂盛倡議重修，恢復前殿之格局。一九二五年由董事長林清敦募捐進行重建工作，聘請北部名匠陳應彬與吳海桐兩派匠師對場競技。現先嗇宮即為目前所見的三進兩廊帶兩護龍之格局。在《先嗇宮重建碑記》中記有「土木兩匠爭麗鬥華」即可為證。

先嗇宮屬不同工種集結的團隊的對場建築，大木、鑿花、石作、彩繪及剪黏相互對場，各部位左右差異極大，以山門為最。簷廊附壁架左置獅座，右作瓜筒。山門前步口作虹引看架，左次間出三跳承五架桁，右側出兩跳承五架桁。左側次間牌樓架三彎連枋上置二補間蓮座，右則作二彎連枋上置一補間蓮座。石作螭虎窗左右形態明顯不同。山門兩側過水廊作卷棚架左側，補間蓮座疊三斗承二架桁，右作木瓜筒疊一斗承二架桁。[12][

桃園南嵌五福宮

五福宮，原名「元帥廟」或「元壇廟」，創建於一六八二年，主祀玄壇元帥，舊時只是簡單搭蓋茅棚。清乾隆五年（1740）於廟口正式興建元壇廟。乾隆十五年（1750）擴廟基。至嘉慶十三年（1808）由黃仁壽、童仁等發起修繕，自此廟貌壯觀。同治五年（1866）改建為前後二殿，增加後殿、拜堂。一九二四年聘北部名匠陳應彬弟子廖石成與客家籍名匠徐清左右對場，於隔年落成。此次擴建為三進，今之廟貌即奠於此時。一九七六年於右側增建禪房及廚房，次年再增修後殿，一九八三年添建廟前牌樓，頗增氣派。[13]

12 《嘉義縣縣定古蹟朴子配天宮調查研究》（臺北市：臺北技術學院發行，2005年），頁112-115。

13 《嘉義縣縣定古蹟朴子配天宮調查研究》（臺北市：臺北技術學院發行，2005年），頁112-115。

桃園景福宮

　　十九世紀初期，由於漳、泉移民間的摩擦日盛，引發出一連串的分類械鬥、漳泉械鬥與閩客械鬥。一八〇六年的漳泉械鬥中，泉州人獲勝，漳州人為求心靈慰藉，將守護神開漳聖王請到市中心，並建桃園景福宮。桃園景福宮又稱聖王廟、大廟。嘉慶十五年（1810），桃仔園紳民薛啟隆捐獻廟地在市街建造聖王廟，嘉慶十八年（1813）完成。一九二五年聘陳應彬之子陳已元與吳海桐對場重新修建，即今日所見的對場式建築。一九八五年添建新式四柱三間牌樓。一九九三年改建前殿山門，並左右增添鐘鼓樓。景福宮除了大木的競技之外，石作部分也屬對場形式，在山門石柱上仍可見當年重修時大木匠師陳應彬之落款。[14]

峨眉富興隆聖宮

　　富興莊關帝宮於光緒十五年（1889）建成，主祀關帝，起初只是一間茸草小屋。一九二八年重修富興隆聖宮，安宮號。一九三五年四月二十一日，臺灣中部發生大地震，隆聖宮亦難倖免，東南牆傾倒，而現今存放於廟埕旁之茶廠內的石雕仍可清楚地發現地震後重修的痕跡。一九七一年隆聖宮興建後天井、拜亭，至此，隆聖宮的規模擴大為三進。一九九七年隆聖宮拆除前殿、中堂、東西廂房重建，原有木構件鑲嵌於新廟上，兩年後新廟落成，成為目前所見的二進三開間帶兩護龍之規模。

　　富興隆聖宮為石雕單一技術對場競技之案例。當年重修時，聘請大木匠師徐茂發主持，石雕部分由梁傳技、關德萬左右對場。最明顯的是在隆聖宮遺存之山門麒麟堵雕刻手法上，麒麟尾左短右長；麒麟

14　《嘉義縣縣定古蹟朴子配天宮調查研究》（臺北市：臺北技術學院發行，2005年），
　　頁112-115。

回首的仰角左低右高；龍鬚左短右長；麒麟蹄左作鉤角，右作平蹄；蹄下左踏二寶，右踏四寶；以及雲形雕刻左凸右緩，皆不相同，山門兩旁之龍虎堵背景處理手法亦差異甚大，種種跡象顯示石雕出自於不同匠師之手。事實上，從這些工藝製作的造型手法、風格及尺寸的統一性等方面，大致可以推斷昔時營造是否採取對場競作。

　　縱觀閩臺傳統屋宇建築的影響因素及其運作模式，大體上呈現求同存異的情形。主要原因是閩臺社會文化的傳承與依託的時代背景使然，尤其是社會心理在民間商業運作中得到充分的彰顯。建築決定過程、形式與文化，以及對場競作成為慣例，這些或多或少地受到來自傳統文化中的重視宗法觀念的影響，尊崇民間信仰及習俗的牽制[15]。同時，重商趨利的思想在一定程度上主導了民間美術生態。不可否認的是，源自於原鄉的競場承做形式在臺灣各地愈發激烈，一方面，它極大地促進了民間美術的爭妍鬥奇，煥發璀璨奪目的光彩，為無論是題材的拓展或技藝的求變創新都帶來更多的可能；另一方面，因「對場」、「拼場」致使相當多匠師遭受嚴重的打擊，聲譽受損、門風盡失而一蹶不振，亦有因「對場」、「拼場」承做與其他門派結下冤仇，日後屢遭排擠，陷入慘淡經營的境地。

　　總的來說，閩臺工匠參與眾多屋宇建築的興建、修葺過程，在獲得更多的工作機會的同時，使不同地域的不同流派的工匠之間能相互觀摩而增加交流的機會。基於此，傳統匠師注意深入鑽研民間藝術技法，並吸收不同流派之風格，完善其表現手法。或許，這種衍化跡象

15 張岱年、方克立主編：《中國文化概論》，其中談到：「以宗法色彩濃厚和君主專制制度高度發達為主要特徵的中國傳統社會政治結構，對中國文化影響是巨大的。社會結構的宗法型特徵，導致中國文化形成倫理型範式。」這種範式所帶來的正價值是使中華民族凝聚力強勁，注重道德修養，比較重視人與人之間的溫情，使中國成為舉世聞名的禮儀之邦；它的負價值是產生了「三綱五常」的倫理說教、「存理滅欲」的修身養性、「非我族類，其心必異」的盲目排外心理等等。（北京市：北京師範大學出版社，2004年），頁55。

在同一宗派的第一、二代木匠師身上，體現得並不明顯。這是因為，在確立門派之初，尚存嚴重的門戶之見，不輕易越雷池一步，無論是表現的題材、手法及形式上不做大的改變，但是後起的弟子（傳人）逐漸擺脫習藝之初的束縛，這是因為他們面臨著愈發慘烈的行業競爭，力圖改變舊習中的題材單調、手法單一、選擇面窄的局面，使這種民間美術表態的衍化在所難免。

　　臺灣社會自清代後期始，移民宗族之間的分類械鬥逐漸平息，百姓為排遣內心的苦悶、撫慰心靈的創傷，將主要的精力集中於神廟建築，尋找精神寄託。從上述許多案例分析中不難發現，二十世紀二〇年代，是臺灣地區屋宇建築的繁榮期。在大量的寺廟施建過程中，來自大陸並早期移民臺地的工匠參與工作，在競爭日趨激烈的條件下，全力以赴，創作了大量優秀的民間美術作品。可以說，二十世紀二〇年代的臺灣民間美術成為繼清代中期兩岸對渡迎來民間美術黃金歲月之後的另一高峰。

第五章
閩臺民間美術的行業習俗及行會行例

　　民間美術的行會組織由來已久，由從事同一行業或與此職業相關人員組成的同業公會在古代中國社會是一個普遍的現象。這因為，民間美術的性質決定了它屬於「村民手藝」，有「其性野，是故俗」的特點[1]，往往不為主流社會所關注。同業公會的成立目的是為維護行業共同的利益，防止同業惡性競爭，排除異己，因此，也往往有了行業各自的規矩、行例以及長期形成的習俗，並以此敦促同業之間和睦相處，遵守規矩，共同發展。

第一節　古代民間美術行會的產生背景

　　據王伯敏先生研究，唐代民間畫工、藝匠為數眾多，遍及各州各縣，特別是在工商業較為發達的城市集中了眾多的優秀工匠。唐朝自貞觀以後，同業的商賈都有「行」的組織，標誌著民間商貿行業的成熟。而所謂的「行」，往往是指「若干同業店鋪的總稱」。另據載，盛唐時，西京有二二〇行、東京一二〇行。雖然唐代的手工業工人沒有行，工匠未經行中人同意不得入行。但是，民間的畫工、塑匠，在當時市集、廟會繁盛的情況下，他們已經具備了一定的活動條件和空間，及至晚唐以後，「畫行」才成為固定的行業。[2]

1　黃汝亨：《儲山人文序》（百新書店，1934年），頁45。
2　王伯敏：《中國民間美術》（福州市：福建美術出版社，1994年），頁138。

　　宋代民間藝術發達。畫工、塑匠不但集中在大都市，同時他們的活動也遍及鄉村。南宋的鄧椿在《畫繼》中談到宋代畫中蜂起，說是可以「車載斗量」，還有了行會的組織。清代戚學標在《回頭想》「茶瓜留話」中說：「宋臨安各業有行、幫，行業中能雕能繪者亦有幫。幫乃相幫也。」[3]可見民間美術同業公會在宋代已相當普遍。

　　隨著商品經濟的發達，明代的民間藝術亦相對活躍，從城市到鄉村都有畫工、塑匠以及行會。萬曆年間，徽州汪姓畫工的行會稱「畫場」；蘇州的行會叫「畫幫」，如金福星畫幫，開業於城南起鳳下街，營業興盛之時，「顧客不限集中一地」。又如山西大同上華嚴寺，原為遼代建築，後來不斷修整，宣德年間，大加修繕，有的壁畫加以修補，有的加以重畫，其中壁畫有題名曰：「雲中鐘樓西街興隆魁董畫甫（鋪）信心弟子畫工董安。」雲中即大同，可知董安開設的畫鋪在當地的「鐘樓西街」，「興隆魁」是個大行業，「董畫鋪」當是這個大行業中分設的一個畫鋪子（畫店）。

　　到了清代，民間美術行會組織已經十分普遍了。北京、杭州、蘇州、成都、福州、廣州等工商業較為發達的城市都有。大規模的行會組織有數十人，小的也有十幾人，並訂有「同仁行例」。行會名稱不一，有稱「會」，有稱「棚」，有稱「幫」，爾後有稱「館」的。行會組織的活動分不定期和定期兩種，但有些行會仍會指定某個店鋪作為活動的會所，兼作一些應對時令、節日的畫片或工藝品的經營。

　　有關「畫工塑匠」的行會制度與美術活動，秦嶺雲先生在《民間畫工史料》一書中這樣描述：

　　　　在封建社會各種手工行會中，畫作屬於「八作」行會之一。畫
　　　行匠工的工資稍高於其他行業，各行聚會時，例請畫工上座，

3　王伯敏：《中國民間美術》（福州市：福建美術出版社，1994年），頁140。

　　　迎神宴會的時候，畫行的儀仗和隊伍走在隊前。社會上對有名
　　氣的畫工，還特別客氣地以「先生」相稱。[4]

而且，同業行會都有敬「神」的慣例。如北京的「彩畫作」、「佛像
作」供奉吳道子，「油漆作」供奉普安。山西一帶畫工敬王維，河南
一帶畫工供奉吳道子和俞伯牙，木工則以魯班為祖師，紙業及印版拜
文昌帝君，刺繡工則奉妃祿仙女等。

　　行業中設「會首」制度，但各地情況不同。閩南和臺灣地區的行
會則多以推選或擲筊的方式，決定「會首」（爐主）人選，如確定為
「會首」（爐主），則將行會神駕請自家中或會館設香案供奉，並負責
籌措活動經費。每年到了年會的會期，由「會首」籌備招集「過
會」。「會首」（爐主）意味著擔負同業行會的「行頭」的職責，對內
部承擔行會事務，對官府和社會則代表行會。「過會」的時候，同行
們在一起祭神、賽會、聚餐、議事，並舉行一定規格的儀式，如引薦
介紹剛加入行會的工匠和拜師、出師的儀禮等。「過會」的目的，是
增進畫工、塑匠間的友情，探討技藝，相互「牽神」（介紹業務）。

　　同在一個地方的同行業者往往是出於不同的師門，為保障共有的
權益，常組成同業公會，以占據埠頭。於是有了行會規則，有行業頭
目，也有行話、口訣及許多門道風氣和特有習俗，非行道中人不能究
其奧秘。

　　閩臺民間美術同業行會組織，屬自發性質而顯得鬆散，雖然，只
有其中一部分行會制定明確的章程細則，大部分民間美術行會規矩並
未形成文字，但在長期行業運作中，形成了被視為金科玉律般的行業
規則及從業禁忌，是畫工、塑匠們心知肚明、彼此必須堅守的。

4　王伯敏：《中國民間美術》（福州市：福建美術出版社，1994年），頁139。

第二節　古代福建漳州地區民間美術行業習俗

自唐代陳元光開發漳州以來，大力發展手工業生產，這期間北方匠人南來，也帶來了先進的手工業生產技術。

與時同時，漳州地區各種手工業同業公會紛紛成立。業者逢年過節，都要祭祀行業的祖師爺和保護神。祭祀在神廟、作坊、家中進行，供奉的神像或者是木雕、或是畫像、或是紙馬，也有供牌位者。農曆每月的初二、十六日，業者都要備牲禮禱祭神明，稱為「牙祭」，特別是每年的頭、尾兩個牙祭更為隆重，需備三牲供奉。另外，在祖師爺的生日或忌日，還要舉行特別的祭祀儀式。[5]同業公會一般是定期或不定期舉行聚會「過會」。「會首」（會頭）率眾舉行祭祖、議事、聚餐等，協調行會中存在的權益糾紛，同時切磋技藝、相互「牽神（介紹業務）」、介紹入行工匠和主持拜師儀式等。

舊時，少年拜師學藝需備名帖和見面禮，托熟人帶到師傅面前，引見人介紹學徒的家庭及個人情況，師傅盤問一番，觀察對方靈巧與否，若感到滿意，就會收下禮物，倘若看不上眼，師傅就婉言謝絕。[6]學徒見師傅收禮允諾，便要磕頭致謝。師傅以四色禮品祭祀行業祖師爺，並召集其他徒弟參加，先由師傅焚香向祖師報告什麼時辰又收了什麼弟子，然後全體學徒跪拜祖師神位，聆聽師傅訓誡，新學徒在祖師像前叩拜師傅並拜見眾師兄，正式確立師徒及師兄弟關係。

學藝期限一般為三年四個月，從師期間，學徒按俗例無償為師傅幹活，包括為師傅一家打雜、做家務，並要照料師傅的個人生活。學徒學藝只能在幹雜活之餘向師兄討教技術，平時師傅只讓學徒幹些簡單、基本的行活，如木工，主要是磨刀、取料、粗絀等。學藝期間，

5　政協漳州市委員會編：《漳州文史資料》（福州市：海風出版社，2000年），頁69-71。
6　政協漳州市委員會編：《漳州文史資料》，頁69-71。

師傅只供應伙食，有時也給些零用錢。學徒對師傅、師母須畢恭畢敬，事事順從。

第三年開始，師傅開始教一點功夫，但僅限於基本的技能，看家本領是不輕易傳授的，只有師傅特別看重的高徒，或乖巧的學徒，才會特別「放步」（授以技術訣竅）。學藝期滿，學徒在祖師神位前焚香跪拜。通常，師傅會送徒弟一套基本工具，讓其自立門戶開業。同時，徒弟也要回送禮品，俗稱「謝師禮」。徒弟備辦酒席宴請師傅、師母和師兄弟，俗稱「滿師酒」（出師宴）。滿師後，徒弟可留在師傅處幹活，工錢只能拿一半。師傅還是當師傅頭，負責攬活、統籌施工等。如果想自立門戶，則不得與師傅搶生意，必須到別處另闢天地。當然，如果生意太好，活計忙不過來，師傅也樂意將生意介紹給已經「出師」的徒弟。徒弟另立門戶後，逢年過節，亦應常來看望師傅，互相問候。

學徒習藝期間，若違犯行業規矩或與師傅相處不好，被師傅逐出師門，解除師徒關係，稱為「破門」。這樣，學徒在行業裡難以再找第二個師傅[7]，因為「口碑」不好，通常情況要麼改行，要麼到外地「趁食」（攬活）。

古時，漳州民間普遍認為，匠人的工具是「搩吃家什」（維繫生計的工具），如工匠的墨斗、曲尺，泥水匠的瓦刀，石匠的鑿子等均可用以「治鬼制煞」。因此，工匠都認為自己使用的工具是神聖不可褻瀆的，一般不肯借給他人使用，更不許擺弄、跨越，尤其忌諱被婦女跨過，據說那樣便會觸犯祖師神靈，使自己的技藝退化。「大木作」師傅的斧頭每次使用過都要用紅布包起來，以表珍重，故有俗諺：「師傅斧」，「恰惜某（比疼愛妻子更甚）」；「小木作」師傅的工具種類繁多，裝在專用的箱中隨身背著，平時最忌諱別人隨便翻動。墨

7　過去，閩南地區民間藝術行業講究師承關係，故師帶徒的過程，許多訣竅、技藝「結果不傳女」，如師傅無子，一般願傳給女婿，使手藝能長久地傳承下去。

斗或曲尺若被外人觸摸，必須用咒符點著火燒其一圈，謂之「焚淨」。[8] 木瓦匠每到工地，晚上睡覺前，往往將自己的鞋子在床前置一正一反（鞋底朝上），表示和邪鬼互不相犯。如果這樣做還不「清淨」，就將墨斗繩繞床沿一周，並把瓦刀、鉗子置於枕邊，把木尺子放在床沿，以鎮邪物。木匠禁忌別人跨過墨斗和曲尺，忌諱在梁柱上釘釘子和掛繩索，也忌諱做活時受傷，流血沾在木料上，必須立即擦乾淨，以免血碰上木神變成精怪「作祟」。

農曆六月十三為魯班誕生日，木瓦匠多備三牲焚香點燭，大師傅醳酒率眾叩拜，眾人各把一件工具，放在祖師神位前，焚燒黃表紙，祈求祖師賜巧，拜祭後，聚餐歡宴。孟月逢酉、仲月逢褡、行節逢丑的日子是「紅煞」日。春子日、夏卯日、秋月日、冬酉日為魯班煞日。以前，木瓦匠在犯煞的日子不出工，以為「犯煞」會出工傷事故。工匠新年第一次開工須選擇吉日，而且要根據皇曆選定去做工的方向。這一天的工錢，主人用紅紙包好付給，不宜欠帳。

舊時，建房過程，師傅頭與工匠要配合房主祭祀神明，並按當地習俗和儀式，唱好話。過去，閩南地區動土，先豎土地公牌位，焚香禱告。插牌時，木泥瓦匠唱道：「日吀時良天地正，五方土地安自在。二二四山行大利，幫助宅主是應該。五穀來下種，大厝坐正龍。人丁直昌盛，子孫萬年興。」[9] 大厝落成，按閩南習俗，要舉行入厝儀式。厝主（主人家）選好吉日，祭祀天公、土地公、鏡主等神祇。用紅布包「五穀六齋」及剪刀、尺、錢等物，繫在脊檁上，此過程也稱「上梁」。木工用朱筆沾上雞血點柱腳，石工用雞血沾石砂，稱「出煞」，同時在厝脊上放置風爐（烘爐），點燃爐中的木炭，這一過程稱「散土」。主人家要給眾工發「封禮」（紅色）。新厝貼上紅對聯。將搖籃、轎椅、家禽（雞母、雞仔等）、鏡、米、柴火先搬入

8　政協漳州市委員會編：《漳州民俗風情》（福州市：海風出版社，2005年），頁69-71。
9　劉浩然：《閩南僑鄉風情錄》（香港：閩南人出版公司，1998年），頁129。

曆，沿途放鞭炮，請道士念經，稱「謝土」。謝土後才正式入住。舉行儀式和祭拜時都要忌諱孕婦、坐月子的產婦和服喪的人在場，據說這些人會帶來晦氣，對立梁、建房不利。

　　漳州地區建陶窯或瓷窯要擇吉日良辰，也要靠「羅庚」選定吉地。通常不在江邊或社、壇、廟旁建窯。窯門不能朝向住宅，以免對人家不吉利。破土時，在窯地祭祀神明，嚴禁兒童、孕婦進入，也不許有人挑糞桶從前面經過，避免觸犯神靈、降禍於窯。此外，在窯旁都立「窯公」（窯神）神位，神龕上用紅紙書寫「火中取財產，窯門出真金」之類的對聯，每月初二和十六要祭神「窯公」。入窯要擇吉日，並要祭祀祖師、山神、土地公，入窯的過程都要講吉祥語，忌諱孕婦到場，嚴禁穢物經過，以免穢氣入窯，影響燒窯。陶瓷工匠在生火和熄火時，都要殺雞宰鴨祭祀「窯公」和土地神。燒窯前，將雞鴨血灑滴在窯爐四周以驅邪祛災，陶瓷工匠封窯燒火前，要點三炷香供風火神，忌諱生人旁觀，認為有生人在旁，陶瓷會燒得半生不熟，火候不合。燒窯時，窯門旁要安放一張小桌子，桌上點一盞長明燈，桌旁擺一張太師椅。這椅子只讓大師傅坐。大師傅會根據窯爐的情況指揮窯工添加柴薪。燒窯時，禁忌亂講話，以免觸犯窯神，尤其忌諱講污言穢語，否則，認為燒出的瓷器會開裂或變形。升火燒窯或起窯等關鍵時候，不能讓婦女及服孝者或家中有產婦的男人介入，以免褻瀆火神，影響窯中成品質量。自封窯到開窯期間，即使遇到大節日，也只能點香燭，燒紙錢，嚴禁放鞭炮，以免使窯裡成品破裂或成色降低。燒窯期間，窯工在窯場吃飯時不能說話，不能碰響桌子，也不能把筷子架在碗上。窯工奉「太上老君」為祖師，農曆二月十五為老君生日，屆時要到老君廟祭奠，祭畢集資宴飲，盡興而去。[10]

　　漳州地區民間美術行業都有本行所供奉的祖師爺：木瓦工供奉魯

10 曹春平：《閩南傳統建築》（廈門市：廈門大學出版社，2006年），頁257-258。

班、楊公；金銀銅鐵錫匠供奉老君、窯神；陶瓷匠供奉老君或范蠡、窯神；織繡工供奉媒神、織女；傘匠供奉女媧和魯班之妻荷葉先師；印染匠供奉葛洪；畫匠供奉吳道子。據說，各行業敬奉的神明能保佑行業的衍繁生息，工匠們遵循行規行矩，精湛的技藝能世代相傳。

第三節　近代臺灣鹿港「小木花匠團錦森興」行

自明末，鹿港已有移民活動，從大陸與臺灣的地理位置關係來說，福建沿海的廈門灣、泉州灣，都與位居臺灣中部的港口——有著密切的聯繫。史載：

> 舊時海口僅一鹿耳門，由泉之廈門往，海道八九百里，今彰化之鹿港，既通往來，其他轉居南北之中，由泉之蚶江往，海道僅四百里，風順半日可達。此鹿港所以為臺地之最重要門戶。[11]

由於海運便捷，地理優勢，使大批漳泉移民在此登岸。尤其，乾隆四十九年（1784）欽定蚶江與鹿港成為正式對渡口岸，遂使鹿港迎來從乾隆四十九年（1784）至道光三十年（1850）移民的全盛期。這期間，鹿港寺廟建設興盛，僅在這七、八十年間就有約四十餘座大型寺廟建成，例如龍山寺建於乾隆五十一年（1786），新祖宮建於乾隆五十三年（1788），文武廟建於嘉慶十一年（1806）。寺廟的建築資金龐大，工作量大，工期長，行業的倚靠力最為關鍵，大量自漳、泉原鄉的工匠長期滯留在鹿港，更有些工匠選擇定居此地。據載：道光二十三年（1843）施順興小木店開業，隨即開業的許多店鋪以經營神像兼作寺廟裝飾業務，一個名為「小木花匠團錦森興」的行業公會應運而生。

11 《彰化縣志》〈藝文志〉，「臺銀文業一五六種」，頁406。

圖一　「小木花匠團錦森興」行業結構圖

　　雖然，「小木花匠團」作為鹿港地區民間美術行會組織，其成立時間並不確切。但據「諸先賢」名錄中「崎雅腳」派鼻祖李克鳩的曾孫李松林所言：此件（名錄）製作時他的年齡約十七八歲。李松林生於一九〇七年，推算此件製作當是一九二二年左右。然而，鹿港龍山寺於道光九年（1829）至十一年（1831）間重建，李松林之曾祖父李克鳩應邀參加修建，自福建永春老家渡海來臺，從此定居鹿港，其技藝傳承至李松林時已是第四代。[12]據此「小木花匠團」行會成立應該早於一九二二年，清代末年已經存在。

12　王耀庭：《重要民族藝術師生命史——木雕・李松林藝師》（臺北市：藝術家出版
　　社，1995年），頁15。

　　值得關注的是，鹿港「小木花匠團」行業組織只限於「小木」，即將傳統之「小木作」與原本之「小木」之外的木雕刻（依鹿港本地語言俗稱「木雕」為「刻花」）合而為一，而不像漳州地區早期行業將木匠與泥水匠合稱木瓦匠。

　　鹿港「小木花匠團」屬於一種相對鬆散而自由的組織。「錦森興」一名，雖無法確定其來源，但是「興」字，俗可見於嘉慶、道光時期鹿港發展的行會組織中。例如顯赫一時的貿易商組成的「八郊」中，專營日用雜貨的「篏郊」，其公會即名為「金長興」；而專營糖業貿易的「糖郊」，公會的名稱也為「金永興」。「小木花匠團錦森興」與上述的「郊」類似，亦是一種接近「神明會」的行會組織。[13]

　　按行規，小花木匠尊魯班為巧聖先師，於每年農曆五月初七日，同業聚集祭神。祭拜的情形，中央設一案點桌，案上陳列巧聖先祖神龕為主祀。右側牆懸「小木花匠團錦森興諸先賢」旗幟陪祀。以從事此行業者為成員，「錦森興」本身並無固定的會館或團址，祭祀是由同業人員輪流值辦。與當地許多神廟每年推舉值年「爐主」的方式一樣，即於五月初七日於巧聖先師座前，擲筊決定下一年度值年「爐主」。「爐主」之職責，則是於年度內，供奉巧聖先師神龕於家中，保存「諸先賢」旗幟。籌集祭祀經費，由成員認捐，並無固定數目，開支不敷之數，由值年「爐主」設法籌措，或加募，或自己墊支。祭祀所使用祭品，早期由「爐主」置辦，後來多是向飯館訂購。祭拜時辰，通常在下午五時左右進行儀式，祭拜完畢，各式樣菜，再運回飯館加以料理，供成員晚間聚餐。

　　此項活動以聯誼為重，旨在通過定期聚集舉行祭祖、商討、納新，增進同業人員之間的情誼，切磋技藝，相互提攜。由於聚會必先拜祖，又奉祀本行先輩，無形中提示成員在從業中應共同遵守行規與行為倫理，祈求先祖保佑大家合家平安、從業順利。

13 邱士華：《木雕‧暢意——李松林》（臺北市：雄獅圖書公司，2005年），頁12。

　　閩臺民間美術行業公會組織的產生與發展，雖從形態上看只是民間自發性的組織，其行例、行規較多地依當地俗尚行事，明顯地帶有區域性文化的特徵。但透過這一現象，還可以發覺，其中源自民間的行會行例，則是中國傳統社會的合群結社思想的體現，是一種自救、自治方式的落實。

　　傳統中國是一個家族本位社會，家庭是社會的基本細胞，以家庭為核心向外擴展的家庭與家庭之間的血緣關係，形成社會的秩序結構。在這種結構中，人的地位是按長幼尊卑、親疏遠近排列，個體隸屬是一個等差有別的血緣群體，而非平等的團體。家族還替代社會，為其成員提供保障功能，給那些喪失勞動能力的人以生活保障，也給那些無生活能力的家庭成員以生活扶助。「從這一點來說，以家庭為單元延伸出的家族是其成員的血緣共同體，亦不啻為避難所、保險公司。」[14]無疑，這樣一種互愛互助、褒揚節操一類有助於維護統一秩序和親法傳統的血緣、地緣及業緣的結社存在的必要性，一是社會經濟發展帶來的行業競爭日益殘酷的現實，造成個人在群體面前的孤獨無援；二是激烈的市場競爭造成惡性競爭愈演愈烈，必須通過一種非官方的方式，屬於民間的行業規矩來約束。無論是個體的權益或是群體的利益，或是群體與社會的協同關係而言，行業公會的產生，都是社會發展綜合因素所催生的產物。

　　自唐宋以來，閩地文教日興，弦誦之聲遍及，精緻文化漸漸發展。就福建一地，此風尤盛。趙宋之時，科第人才輩出，《宋史》〈地理志〉稱其地「多鄉學，善講誦，好為文辭，登科第者尤多」。

　　還應看到，社會「俗化」是清代臺灣移墾社會的一大特色。由於種種因素，臺灣各地在移墾的初期，均發生文教不興、陋俗盛行、缺少精緻文化的現象。

14 費孝通：《費孝通散文》（杭州市：浙江文藝出版社，1999年），頁196-197。

　　清代臺灣移墾社會的高度經濟取向，亦表現於當時社會看重財富的風氣上，移民赴臺，大半皆是趨利而來，而移墾社會以經濟活動為主，遂使重財之風更盛。

　　由於閩粵地區原有重商趨利的傳統，遷入邊墾區的人士多為圖謀經濟利益而來，臺灣地理條件有利於重商趨利的發展，致使清代臺灣移墾社會的經濟取向特別濃重。此種濃厚的經濟取向，表現在以下三個方面：高度的市場取向；富於創業精神；社會尤重財富。

　　移墾社會中的居民，大部分皆具高度的市場取向之性格，富有求利精神，對市場需求反應極為敏捷。此種高度的市場取向性格，就另一方面而言，即意味著移墾社會中經濟活動的理性化，亦即社會上能根據市場供求情況或經濟效益，合理地進行生產與消費。由於清代臺灣移墾社會一般民眾具有高度的市場取向，經濟活動理性化地發展，促使生產活動呈現明顯的區域分工，行業化經營的模式由此建立。

　　正如近代啟蒙思想家嚴復先生曾針對中國古代社會現實指出「化未盡而民未盡善」、發生「有其相欺，有其相奪，有其強硬，有其患害」的現象，需要有公正之人出來調停、仲裁，「於是通工易事，擇其工且賢者，立而為君」。[15]在嚴復先生這裡，「君」從大的方面講是指帝王，從小的方面看，則可看成泛指民間組織的「會首」。而在社會的自治組織中「君」就是行業公會會首，是師傅，是身懷絕技且品德高尚的「頭手」。同業人員選其為「會首」，或稱其為「先生」，是試圖通過一種委託其管理公共事業，使業內之人「好站起來」。畢竟，產生於民間的、自由的、鬆散的行業公會組織，說白了它是構成整個社會的眾多的細胞之一。

15　〔清〕嚴復：《辟韓》，載《戊戌變法》第3冊，頁8。

第六章
閩臺民間美術圖式分析

閩臺民間美術的題材與內容大多環繞著人們共同的願望——祈求吉慶、天官賜福、平安如意等吉祥寓意發揮。畫工、塑匠運用各種不同題材和技法加以表現，就圖式來分析，大致可分為人物、花鳥走獸、水族、博古圖、線條圖形等幾大類。

人物

以單獨一人或多人配合故事內容所呈現之圖案造型。如：

1. 仙聖神佛：八仙集慶、天官賜福、仙翁祝壽、老子出關等，目的描述仙佛之神通廣大，法力無邊，可以庇佑信眾、消災解厄，進而護國保民、風調雨順、國泰民安、合境平安。他們是信眾的守護者，也是修建廟宇、祭祀禮儀的最大宗旨。

2. 歷史人物：舜大孝感天、文王聘太公、蘇武牧羊、孔明進表等歷史名人故事，常以忠孝節義為主題，發揮潛移默化的社教功能。

3. 文人逸趣：竹林七賢、飲中八仙、香山九老等描寫文人趣聞軼事，可增廣見聞，心嚮往之，興起景慕效法之意。

4. 民間傳說：牛郎織女、醉寫番表、五老觀太極、蘇小妹三戲新郎、憨番扛脊等傳說。

以上各種故事有時互相借用，寓教於樂，無非藉故事情節達到教忠教孝、獎善懲惡的教化功能。

花鳥走獸

1. 花鳥：以某一種花卉和鳥禽為主題構成吉祥圖案。牡丹、鳳凰

代表「富貴文明」；荷花、鷺鷥代表「一路連科」；錦雞、茶花則為「錦上添花」；梅花、喜鵲則是「喜上眉梢」。

2. 走獸：虎、象、獅、豹四種威猛動物，常被借來裝飾為鎮殿之用。有時也涵蓋傳說中的靈禽神獸，如五靈之龍、麒麟、鳳凰、玄武（龜蛇）、老虎。蝙蝠也常被用來代表福運、降福、迎福納祥，如「天官賜福」、「五福臨門」等。還有十二生肖之老鼠（或松鼠）與南瓜、苦瓜或葡萄的組合寓意子孫萬代、綿延不絕。

3. 四腳走獸：即上述花鳥各增配一隻或多隻四腳走獸組成之圖案。

麒麟、鳳凰與牡丹稱作「三王圖」，象徵「太平文明」、「盛世可期」。獅子、鷺鷥和蓮花稱為「五子連登」，祝頌「科場順利」，一路步步高升，將來可達「太師」之高位，享盡高官厚祿，一生榮華富貴。花鹿、雙燕和梅花為「鹿鳴宴」；喜鵲代替燕子，則稱「每喜爵祿」，都是比喻進士及第、天子賜宴之喜兆。獅子、老鷹、錦雞和茶花為「英雄奪錦」，比喻成功、勝利。

水族

兩隻螃蟹配飾蘆葦和水草，稱為「二甲傳臚」，兩隻蹦跳鮮蝦稱作「彎彎如意」或「彎彎順」。其他魚蝦蚌蟹等各類水生類圖形合在一起，比喻漁獲甚豐，象徵魚米之鄉，人們衣食無虞。

博古圖

以各種供品和寶物組合而成的吉祥圖案。

1. 香爐、瓶花、燈、果品，象徵供奉神佛的「香花燈果」，表示人們虔敬之心，並祈求神明保佑賜福。

2. 簡單的兩支花瓶、如意、卷軸，即代表「平安如意」，如為四屏四季花卉和瓶子，就稱為「四季平安如意」了。

3.如果博古加上石榴、佛手、柑和桃子，稱為「三多」：多子、多福、多壽。

線條圖形

以線條團繞成簡化之圖案。

1.螭虎團爐團字：以螭虎（又稱「夔龍」、「夔龍拐子」）蜿蜒盤曲纏繞，圍成爐鼎或花瓶狀，配置如意雲頭、長命鎖、蝙蝠、靈芝、草花等飾件，組合而成「螭虎團爐」，常見於窗櫺門之裙板或壁堵等處，既可發揮補白、透光、審美多項功能，更兼有吉祥意義。

2.虎口：是以虎、草花等線條為主，刻飾類似虎吻上唇翻掀大張，具有「把守門禁」、「吞噬妖魔」的驅邪作用。

第一節　人物圖式

一　仙聖神佛

觀音菩薩

觀音菩薩，又稱作「光世音」、「觀自在」、「觀世自在」，因避唐太宗李世民之諱，略去「世」字，簡稱「觀音」，一直沿用至今。觀音菩薩神通廣大，只要觀聞人念其法號，即能立刻現身救苦救難、解除災厄，是國人最崇敬的菩薩，人們又稱她為「觀音佛祖」、「觀音媽」。

華嚴三聖

佛教自東漢傳入中國，和中國文化融合，信仰者眾，其思想深奧，宗派紛立。所謂「華嚴三佛」是指：一昆盧舍離佛，理智完備；二文殊菩薩，主智門，位於佛之左位；三普賢菩薩，主理門，位於佛之右位。

仙翁祝壽

　　南極仙翁，又稱壽星翁，是由古代星辰信仰的儀式，轉變而人格化，以具體老人造型呈現人類追求長壽欲望的信仰表徵。壽翁慈顏長髯，頭頂圓禿前額突出，左手持杖，右手捧蟠桃，仙鶴隨伴於旁。蟠桃、仙鶴都是長壽表徵，和壽翁組成一幅「壽比南山」的吉祥圖案。

　　壽星是群仙中主管壽命之神，因而常出現於各種傳統工藝圖案中，用來祝賀男主人長壽吉祥，也是寺廟裝飾圖案中常用的題材之一。

麻姑進漿

　　麻姑進瓊漿（即美酒）圖案，多用以向女主人祝壽。仙女麻姑和壽翁一樣都屬傳說中長壽神仙，民間自古流傳，沿用至今。

　　麻姑雙手捧瓊漿進獻，梅花鹿隨伴於旁。瓊漿代表美酒，裝瓊漿的酒器也稱作「爵」；花鹿代表「祿」，所以麻姑晉獻之「瓊漿」和隨侍之「花鹿」，都比喻仙女祝福「加冠晉爵祿」，與仙翁壽桃合而為「加冠進祿」、「福祿壽喜」。

八仙過海

　　俗語「八仙過海，各顯神通」，演義小說有《四遊記》，其中《東遊記》第四十八回「八仙東遊過海」至第五十六回「觀音和好朝天」，即描寫八仙赴王母蟠桃大會，回來東遊過海，與四海龍王鬧得天翻地覆，最後由觀音菩薩出面「打圓場」，雙方和解。所以有「八仙鬧東海」、「四海龍王朝觀音」的民間故事，至今膾炙人口。

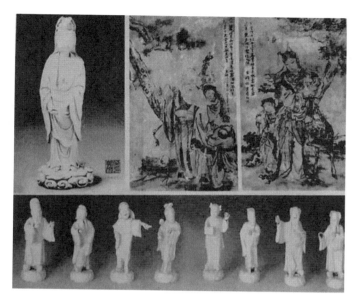

圖一

左上：明代德化白瓷觀音
上中：臺南大天后宮壁畫《仙翁祝壽》（陳玉峰作）
上右：臺南大天后宮壁畫《麻姑進漿》（陳玉峰作）
下：清代德化窯瓷塑人物——八仙（作者收藏）

二　歷史人物

蘇武牧羊

　　《蘇武牧羊》講述的是漢武帝時期，漢朝與匈奴兩國處於時戰時和的對立狀態，雙方時常互派使者談判。蘇武奉派出使匈奴，適逢其內部出現對漢朝和平與對抗兩種勢力相持不下的僵局，又有匈奴貴族欲借漢朝力量推翻現任首領，但事機洩漏，不僅謀反者被消滅，而且牽涉漢朝的使者，蘇武亦遭懷疑參與此陰謀，他遂以自殺明其清白。被救醒之後，匈奴王並未相信蘇武與此次謀反事件無干，因此把他發配到荒無人煙的北海牧羊。

　　蘇武流放北海時，匈奴首領派早先已投降匈奴之舊相識李陵，多次前去勸說蘇武歸順，蘇武不為所動，李陵愧恨離去。南末文天祥〈正氣歌〉稱：「在秦張良椎，在漢蘇武節。」《漢書》卷五十四「蘇武傳」贊曰：「孔子稱：『志士仁人，有殺生以成仁，無求生以害仁』。使於四方，不辱君命。」可見自古蘇武即被視為志節超絕之典範。

竹林七賢

　　所謂竹林七賢，係指晉朝阮籍、嵇康、山濤、劉伶、阮咸、向秀、王戎七人常集竹林之下，肆意酣暢，故世謂「竹林七賢」。有關竹林七賢的事蹟，大意在描述晉朝綱紀敗壞、士風頹靡、高雅之士競唱「禮教豈為吾人而設」之言。

憨番扛脊

　　有關「憨番抬廟角」題材，在莊伯和《民間美術巡禮》之〈老番站廟角〉一文及臺灣民間傳說至歷史文獻中，均有跡可尋，可溯源至出土西漢帛畫及後來佛教藝術等源流。

　　所謂「憨」，乃指愚笨、急直；所謂「番」，泛指所有外國人與漢族以外的邊疆民族。「憨番」一詞本來就具有強烈輕視外族的含意，找他們來扛廟角或舉大杉，如同僱用「外籍勞工」一般。

　　臺南振興宮正殿的「憨番抬廟角」，有兩組四人，一組為獅子座承斗，一組為大象座承斗，其上人物承重之造型，即作外族模樣，粗壯有力，單膝屈跪，一手叉腰，一手配合頭部頂撐寶物作進貢狀，一頂上裝著珊瑚和蕉葉，象徵招來寶物，一頂著如意磬牌，比喻吉慶如意。人物造型逗趣可愛，像是朝貢的隨團人員。

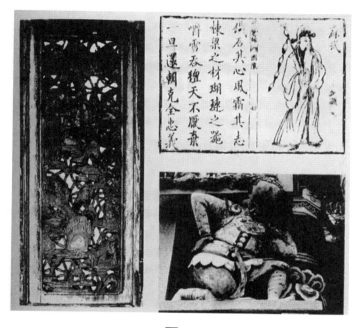

圖二

左：鹿港龍山寺《竹林七賢》（引自施政洋、李榮聰
　　《鹿港龍山寺、天后宮木雕藝術概況》）
右上：漳州木版年畫《蘇武牧羊》
右下：臺南震興交趾陶《憨番抬廟腳》

三　戲典

狀元遊街

　　臺灣民間有關狀元遊街的故事有很多版本，大致是科舉考試、狀元及第，皇帝准順天府備傘蓋儀從送狀元歸第、沿街一路風光的景象。

　　〈董永得狀元〉是臺灣習知的狀元遊街故事。董永係漢朝人，家貧，父亡無以葬，乃賣入富家為傭三年，得錢辦理喪事。由於董永孝心感動天上仙女，其中最小一位仙女自願嫁他為妻，幫他織縑賣錢以

圖三　鹿港龍山寺木雕《狀元遊街》

引自施政洋、李榮聰著《鹿港龍山寺、天后宮木雕藝術概況》

還其傭值。果然在眾仙女齊力協助下，百日之內籌足萬錢，贖得董永自由之身。

從此夫妻小兩口和樂生活，卻為天帝聞悉大怒，派神將把小仙女強押回天庭，仙女告訴董永已懷身孕，來年樹下將子送還，然後肝膽欲碎而別。董永自仙女別後，勤奮讀書。來年仙女果然送還兒子，父子相依為命，董永進京考試，得狀元衣錦榮歸。兒子董漢以後也是狀元及第，真是一門榮耀，無可比擬。

四　其他

漁樵耕讀

我國古代將民眾分為四大類：士、農、工、商。《穀梁傳》、《成·元年》記載：「古者有四民，有士民，有商民，有農民，有工民。」封建時代，帝王認為工商二業之民，重利難治，採取重農抑商之策，鼓勵人民勤耕力學，漁樵亦可視如農民一類，不受壓制。

歷史上不乏由耕田而貴顯者，最著者莫若「舜耕歷山」。帝堯聞舜賢能，聘舜為左右手，把二女嫁給他，通過考驗，終於把帝位傳給他。

「負薪苦讀」則是描述漢朝朱買臣家貧，以採樵為生，每日砍柴休息時，即在林下苦讀。負薪歸家時，懸書於擔頭，邊行邊讀。他的

妻子不能忍受苦日子，買臣無法將妻子留下，聽任妻子改嫁。後來朱買臣得嚴助推薦，被漢武帝召見，買臣為武帝說《春秋》、言《楚辭》，深得讚賞，被武帝封為中大夫，貴顯於世。

　　後來「漁樵耕讀」常用來作為文學美術題材，寺廟之彩繪、雕塑，更是借「漁樵耕讀」圖來歌頌四民生活無虞、人人知足常樂的太平景象。

人生四暢

　　傳統建築之彩繪、雕塑裝飾圖案常能看到一些有趣的人物造型，它們不必具有任何教化意義或故事根據，而且單純表現人生百態，像「喜怒哀樂」四娃娃，甚至八仙千變萬化的造型，在慶祝吉祥的背後，細心觀察這些圖案的變化，可以發現藝師對同樣內容創作的造型是各不相同的。

圖四　漳州民間木雕《漁樵耕讀》

1. 四暢之一——伸腰

　　「哈欠」圖，意指人疲倦時呵出胸腹鬱積的二氧化碳，借吐氣以舒困解。圖中老叟或許因書看久而生倦，不自覺伸腰吐氣，就如陸游在〈居室記〉所形容：「讀書取暢適性靈，不必終卷。」讀書時哈欠，「暢適性靈」，亦人生一大樂也。

2. 四暢之二——挖鼻

　　圖中老叟拿小棒子挖鼻孔，笑口大開，可以想像其樂何如。這是最簡單的動作，因此不勞他人，自己即能解決，旁邊小童頭扎辮子，玩著爺爺的拂塵，與伸腰老叟侍童，正歡弄蒲扇，相映成趣。

3. 四暢之三——掏耳

　　老者因閑來無事，請童子拿只耳挖幫他扒耳屎，看似無聊，實則掏耳亦為人生暢事，既無需花大錢，又能迅速解除耳癢之不適，所以古來常作為畫作或雕塑之題材。

4. 四暢之四——搔背

　　搔背看似簡單，實則如其癢處為自己雙手所不及時，亦極難耐而覺渾身上下不自在，因此有搔背之器出現。目前仍常見市面擺售竹子削的「竹如意」（亦稱「不求人」），即能如人意搔背之癢處，古代則有更多形式、材質、刻工都很精緻之「搔背如意」。

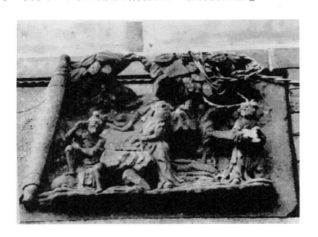

圖五　人生四暢

泉州亭店楊阿苗古宅石雕

　　如果能借別人之手舒解一時之癢，那就省事多了。所謂「令人搔背，甚快人意」。白居易〈春日閒居詩〉曰：「飽竟快搔爬，筋骸無檢束。」可見請人搔背是何等舒暢之樂啊！《搔背圖》也可稱為《逸樂晚景》圖，頗得古人之意。

第二節　花鳥走獸

一　花鳥

鳳穿牡丹

　　有關雙鳳與牡丹圖案，有「雙鳳戲牡丹」、「鳳朝牡丹」之稱。臺灣民間習稱「牡丹鳳」，代表文明太平、富貴吉祥，也有祝賀新婚夫婦「鸞鳳和鳴」，比喻兩人恩愛和諧，得享榮華富貴生活的寓意。

喜上眉梢

　　漳州五門殿在此運用「四季花鳥」主題，出現於插角（文獻上有「雀替」、「托木」、「牛腿」等多種稱呼，也有稱「插角」，即介於梁柱之間，兼具托撐與裝飾功能之配件。「插角」亦可作「叉角」）。

　　此處春花以梅花為代表。因梅花開於冬春之間，既可稱冬花，亦能代表春花。本圖奇石和冬梅，造型拙樸、凹凸有力，梅花不畏霜雪，競放爭豔。左邊梅梢之間，一對雀鳥展翼雙爪互抵，嘴中似含東西，又像喁喁私語，引人注目。

　　右邊一對，一立石上，一棲梅幹，雀躍爭鳴。中央一隻凌空而下。整個畫面活潑逗趣，甚具動勢。本圖稱為「喜上眉梢」，強調喜春吉祥之意。

一路連科

　　圖左岩石旁立一鷺鷥鳥，與荷梗上小翠鳥對視。清風徐來，蓮葉或正或反，亭立歪斜，各展風姿。

　　荷花或含苞待放或全開放，甚至有開始結蓮蓬或成熟的。水草穿插其間，形成內枝外葉層次分明效果。

　　這是一幅盛暑清賞小品，透露荷塘鷺鷥和翠鳥逐食、嬉鬧景象。而民間將「鷺」與「路」、「蓮」和「連」同音而借義，蓮子一顆顆（科舉應試），喻古時候科舉考試連連順利。所以極易聯想到「一路連科」，祝賀考生應試能一路順利成功。

二　走獸

蟾蜍吐月

　　蟾蜍外觀雖然醜陋，自古卻被視為吉祥動物。

　　《後漢書》記載：「羿請無死之藥於西王母，嫦娥竊之以奔月，是為蟾蜍。」可見古人以嫦娥因竊食仙藥奔月，棄丈夫后羿於不顧，乃將她醜化為月中蟾蜍。又不忍其長年累月寂寞，另外創造出玉兔陪伴，然後增桂樹日長，吳剛神勇守護嫦娥，天天砍伐桂樹，以免長得過高，非月宮所能容生。反而蟾蜍日漸隱沒，原來它已被美化成嫦娥了。

　　蟾蜍後來變成月亮的守護神，所以說它是「月中之獸」、「月魄之精光」，進一步成為月亮的代名詞，文人雅士稱月宮為蟾宮。唐朝科舉考試盛行，錄取名額有限，其難有如登月，故將「科舉登第」稱作「登蟾宮」，也因傳說月中有桂樹，所以又稱「蟾宮折桂」或「蟾宮展翅」。

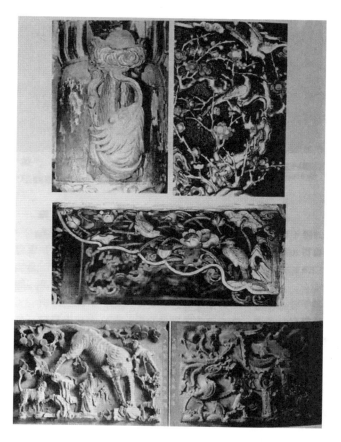

圖六

左上：清代漳州民間木雕《喜上眉梢》
右上：鹿港天后宮木雕《蟾蜍吐月》(引自施政洋、李榮聰《鹿港龍山
　　　寺、天后宮木雕藝術概況》)
中：鹿港天后宮木雕《一路連科》(引自施政洋、李榮聰《鹿港龍山寺、
　　　天后宮木雕藝術概況》)
下二：鹿港天后宮石雕《龍虎鎮殿》(施弘毅作)

龍虎鎮殿

　　古人認為雲從龍，龍能興雲施雨，而風從虎，虎至則生風。龍、
虎既為威猛之獸，能鎮邪除煞，也是吉祥神獸，興雲施雨，澤潤萬

物，帶給人們福運。所以此處可以引申為四靈之中「左青龍右白虎」，乃分守東方和西方之靈獸，因此本圖乃是「龍虎鎮殿」、「風調雨順」的吉祥義。

　　另外，「龍」閩南語音諧「齡」，靈芝亦可取諧音為「齡」，也是代表如意，虎又可諧音「福」，所以本圖也可解作「松鶴遐齡」、「福壽如意」。

獅戲繡球

　　本圖案習稱「例趴獅」，意指由下往上看，好像獅子倒趴在豎材之上。獅子乃威猛之獸，據《獸經》說：「獅為百獸之王，每一振發，虎豹皆服。」所以我國傳統官衙或廟宇的門前，幾乎都有一對石雕獅子鎮守。

圖七　泉州開元寺石雕《獅子繡球》

　　傳說中公母兩獅相戲時，其絨毛會合成球，而小獅子就是從絨球中誕生，所以繡球被視為吉祥之物。獅踩戲繡球也是慶典節日所出現的吉祥獻瑞活動。據《通典》〈樂典‧坐立部伎〉記載：

　　　太平樂，亦謂之五方獅子舞。獅戶鷙獸，出於西南夷天竺、獅
　　　子等國。綴毛為衣，像其俯仰馴狎之容，二人持繩拂為習弄之

狀。五獅子各依其方色，百四十人，歌太平樂，舞撲以從之，
服飾皆作昆侖象。

可見自古即以獅子戲為慶典之重要娛樂節目，朝廷藉以歌頌「太
平樂」，象徵五方咸寧，外邦來貢，作五方獅子舞以娛嘉賓，達到
「皆大歡喜」之樂。

飛魚「禳災」

宋朝彭乘撰《墨客揮犀》稱：

> 漢以宮殿多災，術者言，天上有魚尾星，宜為其象，冠於室以
> 禳之。

唐代以來，寺觀舊殿宇「皆有飛魚形，尾指上者，不知何時易為螭
吻，狀亦不類魚尾」。而《後漢書》記載：「龍首首魚尾，華布牆
繢。」這正印證龍山寺「飛魚禳災」乃淵源於漢朝宮殿龍首魚尾飛魚
形的造型。

古代有翼之魚很多，功能各異，後人取其龍首魚尾有翼之飛魚，
裝置於寺觀殿宇，希望借其飛速滅火能力來「禳災」。

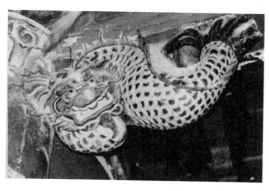

圖八　泉州天后宮正殿木雕《飛魚禳災》

加官進祿

　　「加官進祿」一詞最早出現在文獻《金史》〈章宗元妃李氏傳〉中：「向外飛則四國來朝，向裡飛則加官進祿。」圖九為漳州民間美術木版年畫之《加官進祿》，兩邊對稱的文官分別持一頂文官帽（冠）及一鹿角，表情祥瑞，寓意為官福亨通，步步高升。

鯉躍龍門

　　龍門，在山西河津和陝西韓城之間，跨黃河兩岸，形如門闕，相傳禹治水時，在這裡鑿山通流。《埤雅》稱：

> 河津，一名龍門，兩旁有山，魚莫能上，大魚薄集，上則為龍，不得上輒暴鰓水次。

圖九

上：漳州木版年畫《加官進祿》
下：泉州文廟大成殿木雕《鯉魚龍門》

　　民間傳說鯉魚躍過龍門之一剎那，頭部身體立化成龍，只剩尾巴因尚未通過門檻，所以仍保持魚尾原形，其餘跳不過龍門的只能「暴鰓水次」、「點額而還」。因為這個傳說，後世便比喻凡人歷經一番苦辛，騰達高升，或通過考試，取得功名，從此一路順風。

第三節　水族

　　傳統雕刻圖案有一類，專以水生族類為題材，藉以表現其生態，以增加裝飾內容和趣味，如各種魚蝦、螺蚌、螃蟹、章魚（墨魚）等，再配上岩石、水草、浪花，即成海底奇景，即水族類圖案。其實不無隱含「山珍海味」、「魚米之鄉」的象徵意義。

　　另外，在「八仙鬧東海」的題材中，常可看到蝦兵蝦將或「蚌精」等各類水中兵卒，在民間遊藝活動亦有此類裝扮。這些配角稱作「魚蝦水卒」，旨在增加故事趣味性和熱鬧場面，使畫面產生琳琅滿目的視覺效果。

圖十　漳浦百歲老人林桃剪紙作品《水族》

第四節　博古圖

編織花籃

　　運用三條細竹篾交叉編織而成。竹篾交疊處是「X」形，也可以看作上下兩個三角形的交集，結果出現正六邊形鏤空花籃。上面的籃沿和下端之籃底做半圓編法，藝師在此參考實際編織收口技法，懸掛的垂總製作成連珠單環結墜飾，可謂極盡巧思。

香花燈果（博古圖之一）

　　由右而左看：博古架子上有奇木機，內盛佛手柑橘，喻幸福吉祥；竹節筒插香匙爐箸，可撥盛爐火。古銅觚內插蓮花、蓮蓬、荷葉、水草，構成一幅「盛夏清賞」小品；銅觚後邊一對朱筆，主辟邪，也隱喻「文華」。而「筆」、「必」閩南語音近，亦可解為「必能達成」圖中各種吉祥願望。

　　雕花矮几上一尊布袋和尚，庇佑眾生，勸化世人「有容乃大」、「一笑解萬愁」。幾旁一拂塵，几下一茶壺，所謂「洛陽親友如相問，一片冰心在玉壺」（王昌齡〈芙蓉樓送辛漸〉詩句）；閑來青茶品

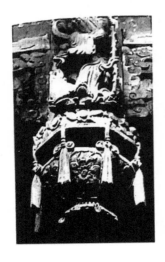

圖十一　泉州永春呂氏大厝《花籃》

圖十二　鹿港天后宮《香花燈果》

圖片引自施政洋、李榮聰著《鹿港龍山寺、天后宮木雕藝術概況》

茗，拂去多少人間煩惱。圖的中央為三足雕花古鼎，有「國之重寶」，喻要珍惜愛顧，祈能傳諸久遠。它在寺廟也成插香之爐鼎，香煙嫋繞，寓喻「香火鼎盛」。此「鼎」音近「定」，筆、鼎合觀，即有「必定」之意。

往左，几上一盆萬年青和壽石，象徵萬年常青。底下一函書冊，與鼎爐之熏香合為書香門第，詩書傳家。再左是龍首魚尾之鰲魚燈籠，與前面蓮花蓮蓬（蓮蓬有子），不僅寓登科，還寓獨占鰲頭！燈下南瓜一棵，南瓜多子，也比喻瓜瓞綿衍，子孫蕃盛。銅器所作之瓶子（喻平安），蘭葉與美人蕉葉，蘭寓清貴，「蕉」閩南語讀音如「招」，瓶邊一葫蘆，葫蘆亦瓜類，多子，乾後亦可作容器，葫蘆音近「福祿」。

總的來說，香花燈果寓多子多福，書香傳子，科甲連登，福祿平安。

第五節　線條圖形

夔龍拐子（硬團曲子）

夔龍曲子，又稱作「螭虎篆頭」，應用很廣，圖形變化繁複。

下圖中夔龍曲子，也稱「硬篆夔龍」。圖中夔龍除頭部和下巴外，身軀四足都作直角轉彎，整體「剛硬有力」。「篆」字閩南語諧音讀

「團」，除代表「團繞拱衛」外，還有「傳衍擴展」之意。換言之，象徵子子孫孫繁衍不息，進一步有「團結一體」、「傳諸久遠」之吉祥義。

夔龍拐子（軟團曲子）

　　夔龍拐子，也稱之為「軟團曲子」。龍口含一枝草花，和身軀交錯穿插盤旋，好像旋繞蔓生的瓜藤，所以無論是主體之夔龍或配飾之草花，兩者都是象徵永遠團結一體，乃子孫綿衍不斷的吉祥義。

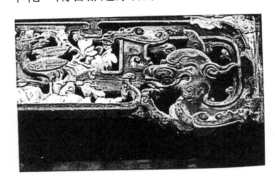

圖十三　漳浦趙家堡木雕
《夔龍曲子》

第七章
閩臺民間美術的美學特徵

　　閩臺民間美術產生於生活世界，它與民間習俗、地理環境、生活方式密切相關，帶有濃厚的地域文化特點。民間美術作為生活世界的認知與訴求，通過表現有趣、生動且是百姓耳熟能詳、朗朗上口的故事和傳說的圖景，起到娛樂與教化的作用。作為一種精神生產，民間美術無論是外在形態或內在意蘊，都被打上了中國傳統文化的烙印。

　　此外，民間美術屬於社會意識型態的一部分，是群體意識與思想認識的一種反映方式，它的內涵既是豐富的，又是複雜的。同時，民間美術獨具的實用性功能、美化生活的作用，使民間美術的作品直接或間接地反映了畫工、塑匠們對社會是非曲直的判斷，寄寓了愛與憎兩種截然不同的思想感情。因此，產生於民間的美術作品，在人們的生活世界裡起到潛移默化的教育作用。

第一節　生活世界的娛樂與教化

　　生活世界是人的家園，人們在其中休養生息，思想由此出發，邀遊於理想與現實之間。不管它邀遊多遠多久，終究還得回到這個一切都是那麼熟悉、那麼親切的世界。事實上，生活的世界也就是民俗的世界。

　　生活世界首先是日常活動的世界，通常人們的日常活動，都是要按照自然規律進行的。於是，除夕夜要燃放爆竹，黏貼楹聯、門神以示除舊迎新；正月十五要賞燈、舞龍；五月初五端午節要包粽子、賽龍舟、放水燈；七月要過「普度」，祭神拜鬼；八月十五要製餅，搏餅

競賽以討吉利。人們依照皇曆排定的時令節氣來舉行儀式，從「春種秋收」到「日出而作，日落而息」均為約定俗成的規律，這些廣泛的共同的約定，具有普遍性的意義，可謂「規律不可違，平安過好日」。

另一方面，日常活動是圍繞人生的活動。如人的出生、成年、婚嫁、喪葬等，對於個體而言，它們是獨特的，不可重複或難以重複的。但對整個社會來說，它們的發生總是千篇一律的，實際上又是普遍的。日常活動會經常遭遇偶發、意外的事件，天災、人禍、疾病在所難免，這就產生由遠古傳承而來的求神拜佛、舉行祭祀禮儀以求禳災祈福等活動。所以說，生活的世界是一般意義的世界，是常識的世界。生活不僅由其行為構成，而且由其精神構成。那些樸素的觀念和直接的經驗，社會意識中的道德規範、哲理倫常，則是生活世界的精神構成，二者交互作用，形成社會心理。

民間美術就是配合生活世界的日常活動而展開的民俗形態。畫工、塑匠服務於屋宇建築，是民間宗教活動的重要構成。工匠們借助營建屋宇、宮廟之際，將神話人物、傳說人物、戲劇人物及自然景物組成的紋飾圖案一一塑造出來，呈現出人們想像中的理想世界。通過形象化的說古論今，將神聖世界與現世聯繫在一起，無論是在神明誕辰、酬神遊藝，還是在建厝謝土、安置神位等儀禮活動中都能看到民間藝術的形態。例如：每逢節日，族群社區總要邀請戲班唱戲酬神，「臺俗演戲，其風甚盛，凡寺廟佛誕，擇數人以主其事，名曰頭家，斂金於境內作戲以慶」。[1] 連雅堂曾說：「臺灣演劇，多以賽神。坊里之間，集資合奏，村橋野店，日夜喧鬧，男女聚觀，必履交錯，頗有馭虞之象。」[2] 臺上伶人、仙怪、英雄、平民演得出神入化，令觀者如癡如醉。與其說樂鼓喧天、琴聲悠揚為的是娛樂神明，保佑子民平安順意，不如說觀者為戲中情節所吸引，戲中人物曲折坎坷的人生命

1　陳文達：〈輿地志風俗〉（康熙五十九年），《臺灣縣志》卷1。

2　連橫：〈風俗志〉，《臺灣通史》卷23，臺北市：臺灣商務印書館，1983年。

運令人著迷，除暴安良的暢快讓人心慰。此刻娛神是因為形式的選取而顯特殊，教化則在娛樂過程中不知不覺地進行。再如木雕《水滸傳》表現出的俠骨正氣、仗義疏財，反映了民眾對除暴安良的英雄的崇敬；石刻《精忠報國》宣傳忠君愛國的思想，是對赤膽忠心、正義公道的讚頌；木雕《桃園三結義》中的劉備、關羽、張飛的人物形態迥異，個性分明；泥塑、瓷雕的《八仙過海》賦予傳說中的神仙世俗化的刻畫。從中人們閱讀到的是畫工、塑匠對生活的理解。而臉譜的設計顯然更直接明瞭，他們熱愛誰、憎恨誰、頌揚誰、斥責誰，忠誠與奸詐、善良與殘暴，涇渭分明。對於普通百姓來說，許多願望在實際生活中不能實現，借助民間美術的載體，傾吐出心底的意願，於是便有了一些傳說：某某畫的老虎出來咬傷貪官污吏，說某石匠雕刻的石獅夜裡出來為民除害；當然還說廟裡的神像能保佑信眾免遭災禍等等。

　　眾多民間美術作品中蘊含的惡有惡報、善有善報的因果報應思想，則是通過一些民眾喜聞樂見的題材，讚頌棄惡揚善，勸誡不良之俗風，以激勵奮發上進，達到教化的目的。作為傳統文化的一部分，民間美術委婉地傳播著仁義道德思想和「修身、齊家、治國、平天下」的遠大理想，以一種娛樂的、輕鬆的、有趣的方式，達到了「成教化、助人倫」的作用。正因為如此，民間美術成為生活世界的認知與祈求。

　　探究民間美術的思想根源，不難看出它與中國傳統文化有著緊密的內在關係。中國傳統民間美術中天人合一的思想，體現了人與自然的統一、「人的行為與自然的協調，道德理性與自然理性統一」的思想[3]，與中國古代思想家的主觀能動性與客觀規律性之間辯證關係的思考是一脈相承的。根據這種思想，人不能違背自然，不能超越自然

3　張岱年、方克立主編：《中國文化概論》（北京市：北京師範大學出版社，2004年），
　　頁289。

界的承受力去改造自然、征服自然、破壞自然，而只能在順從自然規律的條件下去利用自然、調整自然，與自然和諧相處，這樣才更符合人類的需要，也使自然的萬物都能生長發展。另一方面，自然界對於人類，也不是一個超越異己的本體，不是主宰人類社會的神秘力量，而是可以認識、可以為我所用的客觀對象。這種思想長期實踐的結果，是達到自然界與人的統一，人的精神、行為與外在自然的一致，自我身心的平衡與自然環境的平衡統一，以及由於這些統一而達到的天道與人道的統一，從而實現完滿和諧的精神追求。

產生於生活世界的民間美術，因其與民俗文化、社會心理及實用與審美的結合等相關聯，總是在生活世界裡通過創作，反映著百姓對自然規律、人的遭際、道德準則的樸素的認識。它始終圍繞著人生價值目標的揭示、人的自我價值的實現而展開創作。我們還發覺，中國傳統文化將人放在一定的倫理政治關係中來考察，把個人的價值的實現、個體道德精神境界的升遷，寄託於整體關係的良性互動中。政治上的君臣關係，家庭中的父子、夫婦、兄弟關係，社會上的朋友關係，構成了幾種倫常關係，各有其特定的道德行為規範，如君仁臣忠、父慈子孝、夫敬婦賢、兄友弟恭、朋友有信等。在閩臺民間美術所表現的題材中，常能見到反映這種倫常的內容：《桃園三結義》、《轅門斬子》、《岳母刺字》、《過五關、斬六將》、《孟母教子》、《千里走單騎》、《孔明進表》、《鎖陽城薛丁山救君父》等。

中國傳統民間美術蘊含的和諧與統一的思想，是「貴和諧、尚中道」基本精神的體現。孔子主張「禮之用、和為貴」[4]，同時，他還指出：「君子和而不同，小人同而不和。」[5]明確了「和」與「同」的不同取捨作為區分「君子」和「小人」的標準，表現了重「和」去「同」的價值取向。這一思想肯定事物是多樣性的統一，主張以廣闊

4　孔子：《論語》〈子路〉。

5　孔子：《論語》〈子路〉。

的胸襟、海納百川的氣概，接納不同意見，促進文化發展。「兼容並包」、「遐邇一體」、「有容乃大」說的就是這一道理。在鄉民百姓看來，重視宇宙自然的和諧、人與自然的和諧，特別是人與人之間的和諧最為重要。對他們來說，帝王將相離我十分遙遠，天災人禍卻近在眼前，而親朋好友、鄰里鄉親才是可以依靠的力量。為此孟子說道：「天時不如地利，地利不如人和。」[6]所謂的「人和」是指人民之間團結一致，統治者與人民之間的關係協調，以和諧為最高原則來處理人與人之間的關係，包括君臣、父子等倫常關係，也包括民間美術類別之間的關係。重視和諧關係對民間美術的表現影響甚大，這類的典型題材如《龍鳳呈祥》、《福如東海》、《壽比南山》、《合和二仙》、《金蘭同心》、《鳳穿牡丹》、《盛夏賞蓮》、《三王獻瑞》、《龜鶴同齡》、《麟趾呈祥》、《螭虎團爐》、《天官賜福》、《瑤池祝壽》、《紫氣東來》、《喜福同享》、《與天同春》等等，揭示的都是關於人與人之間、人與自然的和諧、祥瑞的意涵；當然，其中也有封建糟粕。

　　中國傳統文化基本精神還包含了對人的品格及人生價值的要求和追問。在古代聖賢心目中，只有當你具備堅忍不拔的品格，歷盡艱辛之後，方能成就一番事業；有志有德之人，既要剛毅，又要有歷史責任感和時代使命感，所謂「臨大節而不奪」。可見，你不付出努力，抵禦紛擾，甘於寂寞，何來「有為」？告誡人們，作為品格高尚的人，要有擔當道義、不屈不撓的奮鬥精神。文天祥的著名詩句「人生自古誰無死，留取丹心照汗青」，表達了人生在世，要為崇高理想竭心盡力而奮鬥的正義追求，激勵人們為國家、為民族建功立業；孔子也倡導過實踐為理想而奮鬥，鄙視飽食終日、無所用心的人生態度，寫有「發憤忘食，樂於忘憂，不知老之將至」（《論語》〈述而〉）；儒家《中庸》提倡博學、審問、慎思、明辨、篤行的治學之道，主張刻

6　孟子：《孟子》〈公孫下〉。

苦學習，不甘人後，都是一種勤奮、剛健、有為的積極的人生態度的
集中體現和價值取向。

　　由於傳統文化思想深深地根植於民俗生活的土壤中，先賢所倡導
的積極的人生態度和理想抱負才能深入人心。在生活世界裡，人們願
意也必須以這樣的精神對人的思想和行為進行有效的激勵和鞭策。例
如彩繪《三顧茅廬》、《文王聘太公》、《商湯聘伊尹》、《帝堯聘公舜》
等求賢若渴的內容，木雕、石刻《狀元及第》、《鯉魚躍龍門》、《加官
進祿》、《魁甲登科》、《錦上添花》、《英雄奪錦》、《連登太師》、《蟾宮
折桂》、《五子登科》、《狀元遊街》、《祿在其中》、《負薪苦讀》等，既
有寒窗苦讀之艱辛，又有科舉中第、喜報頻傳之喜悅，更有加冠晉
爵、享受榮華富貴的期盼。

　　不管是表現生活世界的倫理道德、反映「尚中道，貴和諧」，或
是倡導向上、剛健有為的思想觀念，民間美術都是以其特有的方式將
其表達出來。它們往往以諧音字或同音字的寓意，通過對不同物象的
選取、刻畫，以圖像的方式表述主題思想，因此它是一種隱喻的、象
徵的自然的和饒有興味的無言的說教。

第二節　生活世界的表現方式

　　如前所述，產生於日常生活中的民間美術，通過獨特的藝術表
現，反映了人們對現實的認識。換言之，畫工、塑匠和家庭婦女是按
照他們的認識和理解來反映生活現實，而不是以生活的本來面貌來呈
現的。

　　民間藝人是以理性的、理想化的方式來表現藝術，而理性與理想
是作為人區別於動物的重要標誌。作為藝術創造的主體民間藝人，生
活在自然經濟的環境中，藝術對他們與其說是謀生的手段，不如說就
是生活的一部分。因此在具體的藝術實踐中，他們不可能運用科學的

思維去理解事物，其思維方式更接近原始人和兒童認識世界的發生性思維方式。民間藝人眼中的一切，確切地說在他們審美感知中的一切是情感形象的存在，自然地使他們不會去表現對象的體積，不會去透視、解剖客觀規律性的東西，而是過濾了自然形象的一切細節，直接表達出被認為是事物本來的面貌。視覺形象在他們那裡不是直覺性的，而是一種審美心理的意向。

鹿港木雕匠師李松林的作品《十八羅漢──飛鈸尊者》，將傳說中的尊者塑造成一個手拿飛鈸、身體強壯、氣宇軒昂的智者，腳下的小鬼則因恐於尊者手中飛鈸的威力而渾身發抖。無疑工匠李松林從未領略過十八羅漢的尊容，亦不可能見過鬼怪。他斧砍刀鑿的神怪，是按照自己的理解，是其理性思維的產物。漳州木偶雕刻師徐竹初當然也不可能見過神怪，可他把「風火神」塑造成一個眼中能伸出手、耳朵裡也能伸出手的多面怪物。在他看來，「風火神」掌管著人間的多種資源，法力無邊，五官裡伸出手則象徵著超強的威力。農村婦女或繡莊女工將娃娃形象繡在蓮花座上象徵吉祥；塑匠將仙童雕在麒麟背上翩翩而至，意為喜獲子孫的形象，都是按理想的願望來塑造形象的造型。這般怪異的、新穎的藝術形象或多或少與想像、夢境和潛意識聯繫在一起。民間美術如此多的超乎常規卻又合乎情理的形象，寄託了藝人們對生活的希望和對理想的嚮往。

如果我們將民間藝人分為兩類：一是經過嚴格的師承訓練、從事盈利性工作的畫工、塑匠，他們的技藝養成靠口傳心授；二是閒暇之餘製作，用於娛樂生活、美化環境的家庭婦女，其技術靠獨自琢磨養就。則前者是有一定規範的，無論題材、內容、手法均受一定的規約，從「粉本」的選用、工具的配置、施作的口訣等均帶有程式化。而後者因受限制的程度小，全靠心靈手巧，有時因模仿不像卻衍生出另一風格，題材、內容、技法都不斷翻新。但二者都遵循行業的規則並憑藉理想化的方式進行實踐。

　　由於民間美術是通過表現形式、手法的轉化來實現潛移默化的教化作用，因此它的審美感知不是純粹唯美的、優雅的方式。「畫中要有戲，百看才不膩。」[7]「戲」在哪裡？「戲」就在民間美術表現的形象中。它將日常生活中習以為常的景物運用藝術處理手法，改變了人們對原有事物的認識，同時又保持原有物象的本質特徵，通過擬人式、重構式、綜合式等手法來反映現實生活，使人們可以接受原來不可接受的事物，喜愛原來不喜愛的東西。這是因為，所謂的審美感知在這裡已被抽離了功利性的因素，民間藝人樸素大膽的構思和表現往往應用了二元對立方法——即辯證統一原則。如豬在民間剪紙、年畫、石雕、木雕作品中變得可親可愛，富有福祿之氣；同樣，面相醜陋的老鼠因具有破壞性又躲在陰暗處令人頓生厭惡，可在年畫、刺繡作品《老鼠嫁女》裡，那些尖嘴細腿、長著鬍鬚的小老鼠卻被處理成濃妝出嫁的「新娘」，它坐在轎子上享受前呼後擁的禮儀，吹拉彈唱、鑼鼓喧天渲染出了喜慶的氣氛；此刻，老鼠的對手——貓，似乎也被這情景所吸引，為之羨慕，那些極具生活化的形象令人捧腹。真可謂一笑泯恩仇，生活多美好。

　　民間美的創造中，一方面，作者是美的創造者，另一方面，主體與作品一同構成民俗美的接受者，並與民俗文化一道構成一個完整的系統。民俗活動總是與封建禮教聯繫在一起，民間美術必有表現忠孝節義的內容，鄉民百姓繼承了民俗傳統中體現人與人關係的真善美的成分，揚棄封建意識的庸朽的因素，一種約定俗成的、信手拈來的生活認知成就了民間藝術。任何民俗事項的開展都有與之相匹配的民俗文藝，上至天文地理之龐大，下至柴米油鹽日常之瑣細，都能通過民俗文藝來解釋、演繹。因此，一種源於生活的價值觀念、審美判斷就牢固地扎根於民間生活世界的土壤之中。

7　二○○六年正月初七，作者在東山銅陵孫齊家藝師家對其進行採訪所得。

民俗世界包含著的古代封建禮教對人的重壓，以及來自生存之艱難人生的體驗，諸如繁重的勞作、生兒育女的不易，總使人感到了重負，即使這樣仍不能阻擋人們心靈對美的渴望、喜愛和追求。無論在物質匱乏、條件局限情形下，民間藝人總能適時地、恰當地表現出美的藝術。落後的生產方式、封閉的經濟文化，折不斷藝人、匠師的想像的翅膀，阻止不了他們在自己的藝術天地裡馳騁翱翔。美的精神生產並不因物質條件匱乏、經濟上的富或貧、生活的不如意而阻礙想像的發揮，阻斷思緒的飛揚。這些經由工匠、藝師創造出來的工藝作品，是一個神秘的世界，其間包含了太多的喜怒哀樂情感的寄託，只有在那個世界，他們的精神、心靈才是完整的。他們並不因生活艱難而使心靈受到扭曲，以自己的作品在藝術世界裡實現了作為社會人的「自由和自覺的」本質轉換。從某種意義上說，民間工匠、藝師是善良的，也是無私的。

第三節　民間美術的審美品格

閩臺民間美術從題材、內容、思想，到媒材、方法、範式都呈現出爭妍鬥奇、異彩紛呈的情形。無論怎樣的變化多端、各具特色，始終脫離不了其傳統文化的源頭活水，各種門類的民間美術有其被中國傳統文化的特質所規定或制約的共同風貌。首先，民間美術作為社會意識型態的反映，其根本特色是由傳統文化的本質所決定的。我們知道，源自傳統哲學思想的宇宙觀，是綿延數千年中華文化的基本命題和方法論。它強調氣化流行、衍生萬物，宇宙由氣匯聚而成，氣散而物亡，復歸於太虛之氣。天上的日月星辰，地上的山河草木、飛禽蟲獸、人類，悠悠萬物，皆由氣生。氣是宇宙的根本，也是具體事物之能成為具體事物的根本，因而理所當然地也是藝術作品的根本。於是，中國傳統藝術形成了氣韻學說的理論，並且將「氣韻生動」列為

評價藝術的第一標準。氣韻生動又可以作為整個中國藝術的根本概括，從這一觀點出發，氣既是宇宙之根本，又是宇宙之運動；既是宇宙萬象門類繁多而又井然有序的整體結構，又是宇宙萬象周而復始的整體風貌，韻則是宇宙運動的節奏，是藝術作品與宇宙生息相一致的表現。

同樣的，閩臺民間美術反映生活世界的理性認知與精神訴求，對生活百態的刻畫也是以氣韻生動為準則。藝人們運用各種手法、材質塑造理想化的形態，通過對對象物神情想像的捕捉，以求達到「韻由氣生，氣貫韻中」的藝術風貌。東山銅陵剪黏藝師孫齊家深有體會地說：

> 兒時，我隨叔父學剪黏，常外出承做廟宇工程，業餘愛看戲，凡有戲班演出，我每晚必看，許多故事的情節就是從那瞭解的。除了聽故事所得，舞臺上的各角色的表演幫助了我理解人物的性格、造型，比如穿衣、道具、說話的語氣、神情和舉止都在我腦海中留下深刻的印象，對我做戲劇場景剪黏大有幫助。對《三國演義》、《楊家將》、《岳飛》等武戲中刀馬造型的神態刻畫就是從看戲中得到啟發的；戲中的生旦造型、動作更是從戲中學到。[8]

孫齊家通過看戲，瞭解了故事情節，包括戲劇性衝突的場面，人物的形象和道具、動態也皆出自戲中。雖然閩南地區的民間傳說提供了對故事的感性認識，但是舞臺表演則展現了生活真實的圖像。孫齊家從聽故事、看表演兩種形式中獲得了感性和圖式的經驗，使他在剪黏藝術中表現出生動自然的形象和氣勢宏偉的場面。

8　二〇〇六年正月初七，作者在東山銅陵孫齊家藝師家對其進行採訪所得。

　　相同的例子，還出現在臺南市剪黏藝師葉進祿身上。對民間美術的神韻追求，他談道：

> 過去，做剪黏時，師傅要求很嚴，要求也很高。雕人物的基本要求，除了工手好（技術性工藝），造型生動，自然最要緊。生動就是「傳神」，神態最重要。「騎」對打人物神情要有交流；「尊」（長老、智者）要與侍者呼應；「文」（才子佳戲）中小生與花旦的眼神、表情對應是關鍵，因為微妙，所以要求更高。正因為神態的重要，所以師傅常囑咐我：要想剪黏做得好，要練畫畫，筆路好，剪黏才能好。[9]

　　葉進祿把民間藝人對氣韻生動的理解講得十分透澈。神韻對民間美術的重要性不言而喻，對人物的形神把握有具體的要求。無疑，氣韻生動成為對民間美術造型表現評價的基本準則。

　　其次，中國傳統藝術精神還將審美分為兩大基本類型，即陽剛與陰柔，其產生實質是儒道不同的審美取向。儒家重陽剛之美，道家主陰柔之美。具體在藝術類型的劃分上則為濃重、清麗兩種。陽剛與陰柔分別代表儒道的審美情趣，從美學意義上講，陽剛表現為一種「高山聳立、剛健雄強之美」，陰柔則是「平湖秋月、小橋流水」之美。還有如「錯彩鏤金」與「出水芙蓉」之美的區分。由此出發，源於儒道的尚美志趣，衍化為文人雅士追求的「神」與「逸」的境界。「以形寫神」，「形」是手段，「神」是目的，「意在筆先」，「筆不同而意已周」。總之，「神」與「逸」，陽剛之美與陰柔之美並不是截然分開、一成不變的，是可以兼容並蓄的。由既對立又統一的辯證關係繁衍出

9　據作者在臺南市葉進祿工作室對其進行採訪時，葉先生談及少年學藝的情形，頗有感觸。

黑與白、疏與密、虛與實、繁與簡等要素，這些要素被歷代畫工、塑匠們所牢記，並運用於實踐之中。

　　此外，儒道尚美的意趣辯證關係，其本質是推崇「雅」而揚棄「俗」，於是就有「熔式經浩，方執儒門」、「玉壺買春，賞雨茅屋，坐中佳士，左右修竹……落花而言，人淡如菊」之感悟。儒道崇雅之理論基礎是禮法和天理，與之對應的俗，則發之市井、民俗的童真、稚趣、性美、情感，其本源來自「獨抒靈性」，不拘格套的新奇、拙朴、樂觀的生活感受。以往，以儒道哲理為代表的士大夫階層，把民間藝術歸為「俗」藝術，覺得它缺少詩文涵養，不懂法度並與「神」、「逸」相距甚遠。這就忽略了民俗藝術的可貴就在於它是對生活世界的反映，包含豐富的意趣與情感，並且民間美術亦有其自身的理與法，有一套完整的抒情達意的方法。它借古喻今，象徵隱喻是其獨特的理式，藝術手段表現以宜、露、俚、新、趣為其審美的法則：「宜」從製物之尺寸，到功能、形式都有要求，所謂「因地、因人、因景而制宜」，實際上講的是審美之宜；「露」則不是指外露、直白，而更多的是指技法施作要「刀法圓熟、藏鋒不露」，忌重外在、輕內涵；「俚」則與地域文化相關，喻古寓今、祈求吉祥為其主題思想，常以方言的諧音字為選題，如「蝠」與「福」、「鹿」與「祿」、「鷹」與「應」、「菊」與「舉」諧音等，寓意深遠且親切自然；「新」是推陳出新，繼承傳統技藝又要富有新意；「趣」指意趣，內容有趣，主題鮮明，形象生動，神情自然，使得民間美術富有生活情趣，引人入勝，發自內心。

　　傳統文化追求的最高境界，是「和諧」。「和」包括人與人之和、人與社會之和、人與自然之和。藝術自覺地追求表現天地之心，擬太虛之體，因而把「和諧」作為最高境界。古人早已懂得「和實生物，同則不繼」，「求和去同」，「和」不意味著「同」。正因為有各種矛盾的存在，處理這些相輔相成的對立關係顯得十分重要。基於這樣的判

斷和思考，民間藝術總是能夠以自然界的輪轉，如春夏秋冬的節氣、自然界的花鳥蟲魚、花果器皿來表徵吉祥安康、家道興盛，用「四愛」、「四暢」來比喻人生的志趣和人間百態等。民間美術以獨有表現形式，運用不同的媒材、多樣性組合的手法來表現主題思想，打破了時空的局限，刪繁去縟，使主次分明，是一種時空合一的宇宙觀的具體實踐。

第四節　民間美術的造器之觀

　　民間美術與中國傳統繪畫一樣，其成物與格心之道，都有著深刻的工藝理念。這樣一種強調造物按自然本性而求發展，寓美於造物過程，格心與成物相輔相成的工藝思想，是古代勞動人民智慧的結晶。

　　莊子以為：「樸素而天下莫能與之爭美」，「既雕既琢，復歸於樸」。他所崇尚的是自然萬物本性之樸素的美，反對施加任何人為的力量，使其改變原有的自然之性。這樣一種崇尚自然之美、「順物自然」的意趣，對歷代文人繪畫與民間藝術影響極大。藝術實踐「師古人」，還應不斷求新，不落前人窠臼；審美情趣要經修養性情所得，免沾匠俗之氣；情感藝術表現應含蓄而忌直白而應造化之境。明代文震亨在其《長物志》中指出了「古」、「雅」、「真」、「宜」等格心成物的審美標準，明確了畫師工匠的各種心物觀照的標準，其要求摒棄一味追求精雕細琢、繁文縟節式的添加與強制，既要充分體現出古樸自然之本性，又要把握因材施藝之制宜。為此，文震亨總結了成物與格心之道的重要性在於：「寧古無時、寧樸無巧、寧儉無俗。」[10]工藝製作，需用心領悟，切勿生吞硬剝。「人巧」之作是為了體現對象物的

10 文震亨原著，陳植校注，楊超伯校訂：《長物志校注》（南京市：江蘇科學技術出版社，1984年），頁45。

自然本質之美，所謂不失其「真」，「雖由人作，宛自天開」的自然與
創造的目的性之美。

　　正是從求「真」的思想出發，民間美術的求似是按照理解和想像
的觀念造物的。廟門上的門神，既是降妖鎮邪之人，必要繪其高大魁
梧之像，身披鎧甲、怒目圓睜，顯出威嚴、勇武之氣。在畫工、塑匠
眼裡，藝術要追求逼真，這裡的「象」是一種領悟、想像中的形似，
是心裡的形似。民間美術的造型手法還表現在對對象物的「變形」與
誇張處理上。民間藝人習得技藝不是來自於書本知識，而是大多來自
於師傅的口傳心授，靠心靈手巧。他們力求畫得真、塑得像、繡得
美。更多的形，是依他們理解，按對象物本來應該的比例、尺度來製
作的，與科學性的寫實相比，民間美術的寫實是一種對「真」的表
現，因為是理解的、想像的「真」，形態上的誇張、變形就成了他們
心目中的寫實。剪紙中的牛，有著一對碩大的眼睛，突出了牛頭、牛
蹄，細節的刻畫是不容忽略的，比如穿牛鼻、牛背上的旋紋等，這是
他們心裡認定的真實、具象的牛。至於牧童與牛的大小比例，則被處
理成一種自認為是合理的比例。又如神像雕刻中的衣袋和尚的造型，
總是那麼笑容可掬，肚皮圓鼓，一手持仙桃，一手抓布袋。圓鼓鼓的
肚皮是有肚量、慈悲為懷的象徵；眉目彎曲，張開的口中，有齊整的
牙齒，彌勒佛的形態是程式化的。應該把民間藝人對造型的變形與誇
張看作是對「真」的追求，「變」是巧變，是源自生活、發自內心的
成物之觀。

　　民間美術的造物思想還體現在，從審美觀照的角度提倡工藝製作
應「精煉而適宜，簡約而別出心裁」。鹿港木雕世家李氏家族第五代
傳人李秉圭曾談到，其父李松林當年親眼目睹大陸「唐山師傅」的作
品，以「足湛」（足夠精湛）稱之。在李松林看來，「唐山師傅」的出
手不一般，無論是題材的選取、物象的塑造，均能做到精緻簡潔，富
有新意。精湛的技藝不是指精細、繁縟，而是愈精愈簡，「簡約而別

出心裁」、適宜有度。再如民國初期福州西門派「薄意」雕刻大家林清卿的壽山石印鈕作品，在方寸之間雕出山水景致、花鳥蟲魚、文人雅士，皆能因材施技，利用巧色，布局章法暢朗大氣又細緻入微；法依勢而生，刀依形而行，產生古雅、稚拙、精緻簡約的藝術效果。不禁令人想起文震亨曾對古代工匠製作家具的表述：

> 古人制幾榻……必古雅可愛，又坐臥依憑，無不便適……今人製作徒取雕繪文飾，以悅俗眼，而古制蕩然，令人慨歎實深。[11]

這裡說到關於實用與美感的問題。實用依功能、尺寸來決定，几榻臥要依人體工程學原理，適於人體的結構變化，裝飾雕繪不能僅滿足於視覺上的愉悅，應求簡潔、寧靜、清秀、自然，方能體現古雅之氣。當代著名美學家宗白華先生也曾提到中國藝術史的發展，一直貫穿兩種美的理想，這就是「雕繪滿眼」之美與「出水芙蓉」之美。可以說，「精」、「簡」、「宜」代表了古代藝術的審美向度，這一特定的審美理想，將古雅平淡之美與真善相連，將審美理想導向人格道德的昇華，從而確立了傳統藝術的技藝之美的評價標準。

第五節　民間美術的技藝之美

　　傳統民間美術強調寓美於實用之中，同時特別倚重於技藝之美的表現。如雕刻藝術其技法包括陰刻、淺浮雕、深浮雕、透雕、立體雕等。具體來說，如在石雕藝術中，陰刻技法常見於遠古時期摩崖石刻、岩畫，它以凹線刻出形體，區別於石壁的表面，顯得簡潔明瞭。

11 文震亨原著，陳植校注，楊超伯校訂：《長物志校注》（南京市：江蘇科學技術出版社，1984年），頁34。

深浮雕（高浮雕）常見於閩臺廟宇門廊之龍柱的製作，其特點是鑿去柱體之多餘部分，留出龍身與雲紋並在浮起部分加以裝飾，凹凸起伏，主次分明，如龍海白礁慈濟宮之龍柱、泉州開元寺之龍柱、安溪孔廟之龍柱、臺北龍山寺之龍柱等。淺浮雕通常用於宮廟塔樓之門堵、壁飾，也見於大型紀念碑式建築牆體石作，如泉州開元寺東西塔的基座、塔身和窗楹上的石作裝飾，集美鰲園——陳嘉庚墓的牆體壁飾石作和臺北艋舺三峽祖師廟的門堵、臺南天后宮、武廟門堵之石作等。淺浮雕即在淺限的石材上表現出最大的景深空間，一般以全景式的視角，通過巧妙布局，疊拼穿插，將亭臺樓閣、樹木山形、人物動物一一交代，因圖像繁複、層次豐富，故刀法細膩，統一協調。立體雕諸如石獅子、造型人物等單體雕與組合性的群雕，講求視覺感，重神韻、氣勢，刀法趨於綜合。

木雕也分陰刻、陽刻、淺浮雕、高浮雕、透雕和立體雕等技法。陰刻技法常見於日常生活中的糖模、米果印雕刻，講究刀法簡潔、準確。淺浮雕一般施以鏡屏和家具裝飾，以花草紋、蝙蝠紋、字體紋等福壽紋飾為主。高浮雕和透雕是建築裝飾中大量使用的技法，刀法粗獷、細膩不一、巧施精作、抒情達意。典型的例子如泉州楊阿苗故居建築裝飾木作、南安蔡資深古民宅木作、龍海白礁慈濟宮木作、華安二宜樓木作、鹿港天后宮木作、鹿港龍山寺木作、臺北龍山寺木雕、艋舺三峽祖師廟木作等。立體雕的範例極為豐富，閩臺早期優秀木雕匠師均有精品遺存：莆田廖氏作品、福州象園派著名藝人柯世仁的《伏獅羅漢》、鹿港李松林的《十八羅漢》、福州清代佚名木雕《四暢人物》等。木雕匠師充分利用不同木質的紋理、色澤巧施刀法，主題鮮明，人物神態生動、自然，體現出民間藝師對生活觀察的敏銳、尚古寫真的審美情趣，以及傳統技藝表達出來的形式美感。

立體木雕的技術美還體現在閩臺木偶頭雕刻藝術中。以掌中木偶頭（布袋戲偶頭）雕刻為例，清代泉州江氏家族、漳州徐氏家族的偶

頭雕刻各領風騷，其傳統技藝到了江加走一代、徐竹初一代各自達到藝術的高峰。江加走的作品極具生活化，善於從生活中汲取養分，以市井生活中的人物為原型塑造戲劇人物，其代表作《媒婆》的神情與面容讓人聯想起常在街坊弄堂裡串門饒舌的婦婆。徐竹初的技藝特點則集中地表現在對傳統戲劇人物和仙怪人物的刻畫上，如文戲中的小生、花旦的塑造，清麗雅致仿如天仙卻近在眼前。而臺灣彰化徐炳垣、屏東蘇明雄二位匠師的偶頭雕，顯然受到泉漳戲偶雕刻技藝風格之影響，近期的金光戲偶頭則多了幾分武俠戲與卡通漫畫的因素。清代閩臺民間刺繡工藝發達，成為古代閩臺婦女生活的必需品。每逢節慶，婦女們無不穿著打扮一番盛裝出門。此時，服飾已然不僅僅是衣裹人身，用以擋風禦寒了，它是一種禮儀、一種風度，更是一種愛美尚美的表露。

第六節　民間美術的特色之美

由於地域性的因素，閩臺兩地都屬依山面海的自然環境。以福建地理環境為例，山地丘陵占百分之八十三左右，其中山地占百分之五十四，丘陵占百分之二十九。北部以武夷山脈為代表，綿延達五百三十公里；中南部以閩江與九龍江之間的戴雲山脈為主體，長約三百公里。多山少田為其主要特點，素有「東南山國」和「八山一水一分田」之稱。[12]然而，閩臺地處亞熱帶地區，氣溫、濕度、土壤均有利於林木生長。杉木成為福建林木生產的主要品種，此外還有松木、樟木、楠木、櫸木等。福建多山所以盛產石材，為閩臺地區民間美術的發展提供了充足的優質材料資源。臺灣地區民用木料也大都取自於閩地。

12 戴志堅：《閩臺民居建築的淵源與形態》（福州市：福建人民出版社，2003年），頁25。

　　由於福建本地盛產木材，早期當地的宮廟建築與民居建築及工藝品生產的用材基本能夠保障，木雕中的龍眼木亦產自福建，而黃楊木、梨木、檀木等名貴木材則需從外地採購。通常，杉木被用作建房立梁及大型裝飾雕刻之用；而樟木因其木質穩定、鬆硬適宜、色澤淺淡、防蟲防蛀、不易腐爛，成為工藝製作的上等材料。塑匠、雕工們充分利用杉木、樟木、櫸木等不同材料進行屋宇建築裝飾的雕琢；而在少數單體人物雕刻上則選擇龍眼木、黃楊木等文理細緻的材質進行創作。根據不同的表現題材將不同木質的材料進行組構，從而產生豐富自然的材質美。

　　閩南地區出產的優質石材──斗青石、白石極為適合用作寺廟道觀營建之用料。從古至今，閩臺地區的宮廟建築之石獅、柱礎、門堵、窗臺等用石基本皆出此兩種。漳州清代之遺存石牌坊「閩海檄越」，就是採用白石作框架，斗青石作裝飾，青石白石相間，穿插組構佳作。鹿港天后宮的石作亦取材於泉州，柱礎用斗青石，龍柱用白石，門堵石刻用青石。白石質粗，作輪廓顯氣勢，青石質細，適合精雕細琢，白石粗獷，青石內斂相得益彰。

　　閩臺民間美術的審美特質中有一個顯著的特點──色彩。「一方水土養一方人」，地域性因素對人的影響不可忽視。同樣，民俗中對色彩的選擇與其說是一種喜好與習慣的養成，不如說是一種典型的社會心理的反映。古時，閩南地區喜用紅色、金色和黑色，按當地人的俗語雲「紅喜氣、黑大方、金寶貴」。紅色代表喜氣，這在民間美術作品中常能見到。華安仙都鎮南山宮，殿中四根立柱上用朱漆作底，用金線勾勒人物，施以色彩，通根立柱紅色耀眼，襯出道仙人物的神秘莫測。福建民居喜用紅磚砌牆，白石作窗，紅色稍穩襯出白色窗沿，奪目的色彩相隔很遠即可觀之。以前閩臺地區社戲的幕簾、廟中的桌圍、八仙彩旌幡等無不是用紅色為主調，可以說，民俗生活離不開紅色。金色，舊時多用黃金金箔罩染木雕或以金絲線織繡，從質地

到視覺都能感受到財富的重要性，金光閃閃喻寓富貴之氣。黑色因為穩重，大多用於襯底，以黑底襯朱色而顯鮮豔明快，以黑底襯金色則顯富麗堂皇。黑色是旁襯，紅色、金色是主角，紅色、金色因黑色而顯得特殊，黑色因紅色、金色的光芒而顯得不可或缺。

　　閩臺民間美術的特色還在於善於利用當地物產資源。剪黏藝術將日常彩色瓷碗的碎片進行堆貼，巧用本原之色、瓷之質地，創造性地塑出千姿百態的形象。據有關建築學者研究，廟脊剪黏藝術，多出現在閩南之漳州、東山、詔安、漳浦、雲霄、平和及粵東之潮汕地區，而臺灣地區則由閩南、粵東傳入並持續發展。它的出現極大地豐富了宮廟建築的裝飾手段，同時帶有濃重的地域特點而顯出特有的美感。剪黏藝術不僅拓展了民用陶瓷的實用功能，從普通日常用品轉化為建築用材，而且開拓了古老建築的鑲嵌藝術領域，將夯築土牆營造材料用於剪黏，如麻絨、紅糖、糯米的混合，用來黏貼瓷片或琉璃，使之經受日曬、風吹、雨淋恆久不脫落，始終鮮豔如新。其代表性的剪黏製作，如東山關帝廟、嘉義南鯤鯓天后宮等。

　　漳州木版年畫之選材，取質地均勻細密的黃楊木、梨木和樟木，紙張多用汀州生產的玉扣紙；在顏料配製上，取礦物質顏料加入海花粉與桃膠，使之顏色穩固、明亮，並因海花粉的作用使顏色發出璀璨的光芒。福州傳統工藝之軟木雕，利用軟木綿細之質地雕刻全景式畫面，保留木材料本原之色澤，施以精巧刀法，雕出豐富的層次感、空間感。永春、詔安的竹編漆籃，通過手工編扎，將竹片、竹絲織成各式提籃，刷以朱色、黑色、金色大漆，既耐久又大方。永春和詔安的竹編漆籃，成為宗教儀禮和婚嫁等莊嚴喜慶的日子不可或缺的器物。漳州木器和臺灣通草編織也是利用地產之材料，加工用以居家、裝飾，這些看似通俗的物產，經工匠的手藝加工變成精美而實用的器物，既成生活之必需，又是盈利之產品。

　　源自於中國傳統文化所蘊含的世界觀和方法論、儒道尚美意趣思

想的閩臺民間美術的審美品格，無時不影響著民間美術的審美觀念，尤其是民間美術所追求的「氣韻生動」的境界：把神韻看得比形似重要，以想像、理解的方式造型，其形似則讓於「真」的表現。因民間美術來自市井生活，具備天真、浪漫、樂觀的精神特質，較少地受到思想的禁錮，它與社會文化的心理相互關聯，受習俗、方言、行為的影響，更多地反映出一種樸素自然的審美品質。

民間美術畢竟是由人創造的，工匠將審美、情感融入技藝中，技藝之高超與低下，對對象物的塑造表現影響很大。在長期的藝術實踐中，閩臺民間藝人創造性地運用各種不同的技術手段和造型表現手法，把安身立命、賴以生存的技藝不斷地發揚光大。他們勇於實踐，艱辛勞作，為後人留下了寶貴的藝術遺產，為我們提供了研究民間藝術極其重要的文獻，也使對傳統藝術的薪傳與推介成為一種可能。

格心成物、氣韻生動、師承古法、崇尚自然，成為閩臺民間美術審美意趣最為主要的品質。寓美於實用，因材而施技，地域特色則是其造器之觀和性格，它們構成了閩臺民間美術的美學特徵。

結語

　　根據田野調查、文獻考證的結果顯示：閩臺民間美術屬於文化一體的產物，經歷了古代中原漢族文化對福建（包括閩南）的傳入，並與閩越文化和外來文化的相互融合，形成以中原文化為主體，兼有獨特的地域文化特質的福建民間美術。

　　伴隨著明、清兩朝漳、泉移民臺灣，福建文化傳播到海峽對岸，來自福建的民間工匠將傳統技藝輸入當地，從而使臺灣地區民間美術逐步發展起來。由此可見，福建民間美術與臺灣民間美術之間的關係，是傳播主體與傳播客體之間的關係。福建民間美術作為臺灣民間美術的原發形態，在其傳播和發展的過程中，無不深刻地影響著臺灣民間美術的發展。臺灣民間美術在其自律性發展過程中，受到外來文化的影響，不僅表現在規制、形態上的變化，同時在題材和內容與原鄉傳統工藝的主題表達也產生差異，這種異質的出現應該在文化一體的範疇被定義：即某個特定時期所產生的形態蛻變，是在不脫離本原文化根基的情況下，由社會變遷、市場需求所造成。

　　民間美術的研究，涉及的事件、人物、作品，由於年代久遠，且因民間美術的民俗文化特徵與技藝傳承的「私密」性習俗所致，或是史籍、方志往往記載較少，給對歷史遺存和民藝事象的分析帶來困難，依靠推測或一味沿用前人說法，就可能造成誤讀和偏差，於是進行有關研究對象的田野調查，實地觀摩、訪談、取證、比對是唯一的方法。這種方法可能避免主觀臆想和武斷，對某些不符合客觀事實的說法，或被證實是錯誤說法予以糾正。

　　處在轉型期的當今社會，民間美術這一優秀的民族文化遺產正面

臨著瀕危與消弭的境地。一方面是由於自然災害等不可抗拒的因素對其造成的摧毀，同時社會經濟發展帶來的負面影響——城市改造，也對其造成破壞。另一方面由於工業化進程造成了手工藝行業的萎縮，失去市場的民間美術陷入後繼無人的窘境。從深層原因來分析有二：一是社會發展帶來人民生活方式的改變，直接衝擊了民俗文化並使之消退，直接影響了民間美術的命脈與生機。二是價值觀的改變，「快餐文化」附帶低級趣味的充斥，民眾對傳統習俗的陌生化和鄙視，使民俗藝術價值不被認可，歲月流逝，民間美術逐漸走出人們的記憶。如果說前者是社會發展帶來必然結果，那麼，後者所生發的深層意識則引人深思。

既然我們肯定民間美術是民俗文化，是社會心理的反映，寄寓著民族意識與人的情感和審美，那麼它便是屬於民族傳統精神的一部分，是「一種偉大的存在」。同樣，我們有理由相信民俗藝術與現代生活不僅可以並存，而且可以包容，在日益加快的生活節奏、忙碌的時空中，只要注入優美的民俗藝術，就有助於生命的深化與展開，有助於文化智慧的啟迪，從而提升人們的生活質量。

民間美術的研究、保護和傳承任重而道遠。令人欣慰的是，海峽兩岸同胞已有共識：維護傳統藝術，弘揚民族傳統，造福子孫萬代。要有效地保護民族傳統藝術，我們應對前人實踐的經驗予以總結和借鑑。

一　研究帶動保護

半個多世紀以來，兩岸學者對民間美術研究不辭辛苦，傾心投入，展開了對於民俗文化與民間美術的田野調查，通過實地考察、訪談、拍攝、記錄，收集到許多珍貴的第一手資料，建立起檔案和數據庫。隨著一大批研究成果相繼出版發行，既擴大了歷史文化遺跡的知

名度，又讓民眾瞭解到民間美術精湛的技藝和文化內涵。同時通過調查研究，對散落在城鎮鄉村的民間美術進行價值評估，為制定相關保護政策提供理論支撐和科學依據。

　　三十多年來，臺灣地區「開展文化資產保護」活動值得關注。臺灣於二十世紀七○年代開始，由於經濟的快速發展，對傳統文化保護研究和傳承的問題突顯出來，首先是文化工作者反思臺灣人文現況，「呼籲搶救瀕臨滅絕的文化資產」，並獲得社會各界的共識：「維護民俗藝術，傳承民間藝人的精神技藝，以提高民俗文化的學術價值，充實精神生活」。

二　機制與法規建設

　　目前我國文化遺產保護方面還面臨著諸多困難，例如，對文化遺產的調查評估與規範管理理念落後；不當的城鄉建設和土地利用造成文化遺產無法逆轉的損毀；盲目過度的旅遊開發和不當的修復、發掘造成的損失等。這些問題都暴露了我國在文化遺產保護與利用中相關法律體制不完備的薄弱環節。基於上述問題，總結吸取國外先進國家文化遺產保護的經驗教訓，確立我國文化遺產保護法規政策的理念，建立文化遺產保護機制是十分重要的。

　　例如，希臘、法國、意大利等國都分別制定了針對歷史文化古蹟保護的法令條文。其中，法國是文化遺產大國，也是文化遺產保護的先進國家。在文化遺產保護方面，該國一直走在世界的前列。據不完全統計，法國在近一百多年的法制建設中，僅文化遺產法一項，便頒布過一百多部，為法國人依法保護自己的傳統文化遺產奠定了堅實的基礎。然而通過對其相關法規的解讀，我們發現法國「文化遺產法」的制定，主要針對歷史建築、歷史街區、歷史遺跡、自然景觀和小型有形文化財產進行的，而在無形文化遺產保護方面，法國在法律層面

與操作層面上都還沒有實質性的行動。與之不同的是，日本及韓國對文化遺產的保護更加關注對無形遺產的保護。韓國於一九六二年頒布的《文化保護法》，開始了全方位的文化遺產保護運動。例如，韓國建立了嚴格的管理體系，施行嚴格的專家決策制度，建立嚴格的獎懲制度。量刑標準極嚴，強調法律的可操作性……這些做法都是值得我們借鑑的。

　　自一九九八年以來，全國人大教科文衛委員會做了大量的立法調研工作，並於二〇〇三年十一月組織起草了《中華人民共和國民族民間傳統文化保護法》（草案），提交全國人大常委會審議。這部法律主要涉及民族民間文化傳承人的保護、民族民間文化遺產的保護和相關的精神權利、經濟權利等方面問題，明確確定民間文化遺產在國家社會生活中的法律地位，從而為處於瀕危狀態的民族民間傳統文化的保護提供法律依據。借鑑聯合國教科文組織《保護非物質文化遺產公約》的基本精神，二〇〇四年八月全國人大常委會把法律草案的名稱改為《中華人民共和國非物質文化遺產保護法》，經過廣泛徵求意見和反覆修改，該草案已列入全國人大立法規劃。

　　二〇〇五年三月二十六日，國務院辦公廳頒發了《關於加強我國非物質文化遺產保護工作的意見》，要求建立國家級和省、市、縣級非物質文化遺產代表作名錄體系，逐步建立起比較完備的、有中國特色的非物質文化遺產保護制度。二〇〇五年十二月二十二日，國務院發出了《關於加強文化遺產保護工作的通知》，確定我國文化遺產保護的指導思想、基本方針和總體目標，要求建立完備的文化遺產保護制度，形成完善的文化遺產保護體系。

三　政府主導，民眾參與

　　改革開放之後，以福建閩南地區為例，先後有詔安的「中國書畫

之鄉」，龍海、晉江的「中國農民畫之鄉」，漳浦的「中國剪紙藝術之鄉」等命名。我國政府授予了一大批歷史遺產國家級文物保護單位，省級文物保護單位及市級、縣級、鄉鎮級文物保護單位的稱號。二〇〇五年中國文化部公布了「首批非物質文化遺產名錄」項目；二〇〇七年公布了「首批非物質文化遺產傳承人」。

二〇〇五年，國務院正式公布：每年六月第一個星期日為「世界文化遺產日」。該日要舉行一系列大型的紀念、宣傳活動，以表彰、展演、互動形式宣傳文化遺產保護。

二〇〇七年六月五日，國家文化部正式向福建省人民政府授牌，成立「閩南文化生態實驗保護區」，預示著對文化遺產的研究、保護、傳承進入了重要的時期。以政府主導、重視社會宣傳與推廣、人民群眾積極參與成為文化遺產保護的基本策略。

四　臺灣地區的文教推廣與技藝傳承

在臺灣，文化遺產又被稱為「文化資產」。臺灣於一九八二年五月二十六日公布了《文化資產保存法》。該法的公布對臺灣地區的文化遺產提供了堅實的法律保障和制度支持。

臺灣地區對文教的推廣與技藝的傳承也重視社會參與。一九七九年成立「中華民俗藝術基金會」等機構，各種民間團體紛紛參與民俗藝術的維護。一九八一年建立「文化建設委員會」以落實文化教育的推廣和文化觀念的溝通工作，策劃出版了《文化資產叢書》、《傳統藝術叢書》等出版物。自二十世紀八〇年代以來，臺灣一批高質量、高規格的博物館、美術館、文物館、民俗村相繼建成，為急劇轉型的臺灣社會留下許多珍貴的人文資源。臺灣各界針對現有教育制度和傳統文化教育的缺失提出尖銳的批評，圍繞著教育觀念、人的基本素質大討論帶來的契機，所編教材被「勻出」百分之三十的份額，交由地方

自編鄉土文化內容。正是在此情況下，大量「文化資產」傳承人被請進中小學的課堂，講解、示範「絕活」。通過學校教育，各級文化中心的展演示範，以推廣傳統文化和培養傳承人。

　　臺灣地區自二十世紀八〇年代開始遴選一批具有代表性傳統藝術傳承人，授予「民族藝術薪傳獎」，至今已頒獎了六屆，獲得臺灣地區這一傳統藝術最高獎勵的民間藝人有一百多人。

　　海峽兩岸同胞本著弘揚民族文化傳統的意願，以發掘優秀民族文化遺產的資源，覓尋民俗文化發展的方向，為此所付出的不懈努力，應當彪炳史冊！

後記

　　記得是二〇〇五年底，在一場博士畢業生論文答辯會上，我遇見劉登翰先生，他一把抓住我的手說：「我找你已有時日，想讓你承擔《閩臺民間美術》一書的撰稿。」情真意切，護犢之心令人感動。劉先生是我一向敬重的前輩，他不僅學識深厚，風度儒雅，且品格高尚。當時，恰逢自己攻讀博士學位期間，於是，經與導師商量，選擇以「閩臺民間美術」為主題，與博士論文合二為一，遂成此書。

　　回想我的問學之路，常為自己每能遇上好老師而倍感幸運。

　　我的導師汪毅夫先生對我的啟發教育和學術影響十分深刻。汪導「為學精細、長於實證」的學術風氣和治學方法，以及善於從方志、族譜、碑記、日誌、傳記中發現新材料，由文學拓展到文化，又從文化的角度來研究文學，關照區域文化研究的學術視野，對我深有啟發。

　　近年來，汪導先後四次贈書予我，如十分珍貴的《歐洲漢學研究期刊》、閩南語皮（紙）影戲唱本《朱文》影印件、臺灣學者呂訴上所著《臺灣電影戲劇史》全本影印件等數十冊。記得剛入學時，汪導在我的學生登記表上寫道：「排除一切干擾做學問！」他一貫倡導「學者的社會責任」。這些訓誡和警言我時刻牢記，絲毫不敢有半點懈怠。

　　書稿的完成得到了福建省社會科學院歷史研究所所長徐曉望先生、中國「閩臺緣」博物館館長楊彥傑先生的指正；該研究課題亦得到廈門大學人文學院人類學系郭志超教授的指導；時任福建師範大學副校長的汪征魯教授和社會歷史學院林金水教授也對我的學業予以了極大的關心和支持；謝必震教授專程從臺灣為我購買了邱一峰著《臺

灣皮影戲史》一書;林國平老師將其藏書悉數借我參閱。

在此,我要對各位恩師由衷地說一聲:謝謝!

同時,我的同門師兄游小波、林詮林、黃濤、黃乃江、孟建煌、吳巍巍、張寧等人的研究亦時刻鞭策和激勵著我。

此外,本人在數次深入福建與臺灣地區進行田野調查時,有幸結識大批民間工藝代表傳承人,並與他們建立了亦師亦友的關係,他們的寬厚與慷慨,令我十分感動。採訪中,他們都親自操持工具動手製作以講解工藝特點和要領,並將大量珍貴的手稿、票據讓我拍攝,甚至將許多密不可宣的技藝口訣完全向我公開,這些都是書稿得以完成的重要保證。另外,書中第三章「閩臺民間美術口訣」涉及方言內容,得到《漳腔閩南語詞典》的主要作者、民俗專家陳榮翰的指導,在此表示感謝!

值得提到的是,我於二〇〇六年赴臺灣進行為期一個多月的田野調查,期間得到臺灣成功大學人文學院歷史系主任肖瓊瑞教授、藝術研究所高燦榮教授和石光生教授,時任臺北「故宮博物院」典藏部主任嵇若昕博士,臺灣藝術大學黃寶賢博士,著名漆藝家賴作明先生的鼎力支持;受到臺南市「傳統藝術薪傳學會」會長潘岳雄先生,歷屆臺灣「傳統藝術薪傳獎」獲得者陳壽彝、李秉圭、蘇明雄、徐炳垣等先生的熱情接待,使我深切感受到兩岸同胞的手足之情。

本書在編輯出版過程中,得到福建人民出版社社長林彬女士的大力支持。責任編輯丁翔女士為書稿的編輯工作傾注了大量的心血。

在此,借本書的出版對諸位表示深深的謝意!

李豫閩

二〇〇九年三月

參考文獻

陳正統主編 《閩南話漳腔詞典》 中華書局 2007年

劉文三 《臺灣早期民藝》 臺北市 雄獅圖書公司 2000年

《鐵圍山叢談》 中華書局 1983年

祝 穆 《方輿勝覽》 臺北市 文海出版社影印孔氏岳雪樓影抄本
1981年

張星烺 《古代中國與非洲之交通》收於《中西交通史料匯編》 輔
仁大學叢書 1936年

〔明〕何喬遠 《閩書》〈風物志〉 福州市 福建人民出版社
1994年

〔明〕嘉靖修 《惠安縣志》

〔明〕文震亨原著，陳植校注，楊超伯校訂 《長物志校注》 南京
市 江蘇科學技術出版社 1984年

蘇警予、陳佩真、謝雲聲編 《廈門指南》 廈門市 廈門新民書社
1936年

趙汝適 《諸蕃志》 中華書局 1996年

尹章義 《臺灣開發史研究》 臺北市 聯經出版事業公司 1989年

連 橫 《臺灣通史》 商務印書館 1983年

林再復 《臺灣開發史》 臺北市 三民書局 1989年

林蔚文 《福建民間木雕》 北京市 作家出版社 2006年

邱士華 《木雕‧暢意‧李松林》 臺北市 雄獅圖書公司 2005年

蕭瓊瑞 《府城民間畫師專輯》 臺南市 1996年

廈門市博物館編 《閩南古陶瓷研究》 2002年

邱一峰　《臺灣皮影戲》　臺北市　晨星出版社　2003年

王嵩山　《扮仙與作戲》　臺北市　稻鄉出版社　1988年

《臺灣省通志》　臺北市　臺灣省文獻委員會　1971年

洪淑珍　《臺灣布袋戲偶刻之研究——以彰化巧成真為考察對象》
　　　　臺北市　臺北大學民俗藝術研究所碩士論文　2005年

李莎莉　《臺灣民間文化藝術》　臺北市　福祿文教基金會　2000年

王庭耀　《重要民族藝術藝師生命史——李松林》　臺北市　藝術家
　　　　出版社　1996年

李乾朗　《臺灣傳統建築彩繪之調查研究》　臺灣「文化建設委員
　　　　會」　1993年

石光生　《重要民族藝術生命史——皮影戲張德成藝師》　臺灣「教
　　　　育部」發行　1996年

《嘉義縣縣定古跡村子配天宮調查研究》　臺北市　臺灣技術學院
　　　　2005年

林從華　《緣與源——閩臺傳統建築與歷史淵源》　北京市　中國建
　　　　築工業出版社　2006年

戴志堅　《閩臺民居建築的淵源與形態》　福州市　福建人民出版社
　　　　2003年

漳州市政協委員會編　《漳州文史資料》　北京市　方志出版社
　　　　2000年

漳州市政協委員會編　《漳州民俗風情》　福州市　海風出版社
　　　　2005年

黃汝亨　《儲山人文序》　百新書店　1934年

王伯敏　《中國民間美術》　福州市　福建美術出版社　1994年

劉浩然　《閩南僑鄉風情錄》　香港　閩南人出版公司　1998年

曹春平　《閩南傳統建築》　廈門市　廈門大學出版社　2006年

費孝通　《費孝通散文》　杭州市　浙江文藝出版社　1999年

張岱年、方克立主編　《中國文化概論》　　北京市　北京師範大學出
　　版社　2004年

附錄一
作者開展田野調查採訪手稿

附錄二
民間藝人創作手稿

漳州東山剪瓷雕藝師孫齊家的手稿

臺灣刺繡藝師林玉泉的手稿

臺灣著名彩繪藝師陳壽彝的水彩畫稿

臺南金銀器製作藝師林啟豐的訂單手稿

附錄三
臺南市傳統藝術傳薪學會人員名單

台南市傳統藝術薪傳學會　會員名冊

姓名	專長	現任職務	聯絡地址	電話
葉進祿	剪黏		台南市安平路436號	06-2252998 0918331963
柯全丁	木雕、雕花		台南縣永康市大橋二街51巷27號	06-23270040
陳慈雲	交趾陶		台南市西門路一段380巷30弄13號	06-2612349
陳鴻儒	交趾陶		台南市永福路二段190號	06-22555997-8 0932707522
林玉泉	刺繡		台南市永福路二段206號	06-2272999、22711253 0932707854
施弘毅	石雕	常務監察人	台南市新美街282號	06-2230026、2220220 0936223026
王郭挺芳	磚雕		台南市正興街78號	06-2279837
潘岳雄	彩繪	會長	台南市海安路一段13號	06-2221640、22033119 0937345151
魏俊邦	泥塑、紙糊	監察人	台南市永福路二段223號	06-2113929 0936369904
杜牧河	泥塑		台南縣永康市中山南路918號	06-20123326 0921545865
黃英郎	木雕		台南市府安路六段94巷14號	06-25932201 0932703535

附錄四
民間藝人的作品與作坊

左上：漳州「錦華堂」紙莊作坊

右上：清代高雄地區皮影戲表演時用過的油燈

左下：屏東蘇明雄藝師的木偶頭雕刻

下中：清代葉王交趾陶《空城計》

右下：漳州「大興號」金髮叉和金手鐲

臺南杜牧河藝師的捏面作品

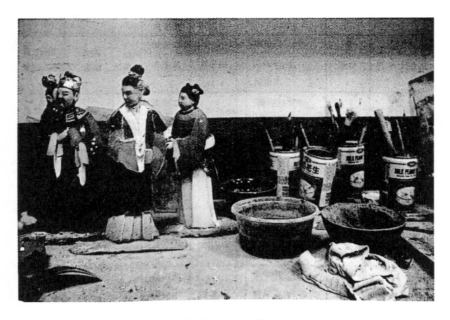

臺南葉進祿藝師的剪黏工作臺

附錄五
作者與助手在臺灣考察行程表

時間	地點	項目	傳承人	參加人	內容
7月11日	屏東	木偶頭雕刻	蘇明雄	李豫閩 高燦榮 黃忠杰	採訪、錄音、拍攝、記錄
7月12日	高雄	皮（紙）影雕刻東華皮影戲團團主	張榑國	李豫閩 高燦榮 黃忠杰	採訪、錄音、拍攝、記錄
7月12日	高雄	皮影戲博物館		李豫閩 高燦榮 黃忠杰	拍攝、記錄
7月13日	臺南	成功大學人文學院	張高評 蕭瓊瑞 劉文三	李豫閩 高燦榮 黃忠杰	座談、記錄
7月14日	臺南	彩繪	潘岳雄	李豫閩 黃忠杰	採訪、錄音、拍攝、記錄
7月15日	嘉義	學甲慈濟宮葉王交趾陶博物館		李豫閩 高燦榮 黃忠杰	拍攝、記錄
7月16日	臺南	彩繪	陳壽彝	李豫閩 高燦榮 黃忠杰	採訪、錄音、拍攝、記錄
7月17日	臺南縣	捏麵	杜牧河	李豫閩 黃忠杰	
7月18日	臺南	石雕	施弘毅	潘岳雄	採訪、錄音、

時間	地點	項目	傳承人	參加人	內容
				李豫閩 黃忠杰	拍攝、記錄
7月18日	臺南市	刺繡 光彩繡莊	林玉泉	李豫閩 黃忠杰	採訪、錄音、 拍攝、記錄
7月18日	臺南市	成功大學圖書館藝術 研究所		李豫閩 黃忠杰	文獻查閱、複 印
7月19日	臺南	銀飾工藝啟豐銀帽	林啟豐 林盟鎮	李豫閩 高燦榮 黃忠杰	採訪、錄音、 拍攝、記錄
7月19日	臺南	交趾陶	呂世仁	蕭瓊瑞 潘岳雄 李豫閩 黃忠杰	採訪、錄音、 拍攝、記錄
7月20日	臺南	木版年畫王盈泉紙莊	王長春 王孝吉	李豫閩 黃忠杰	採訪、錄音、 拍攝、記錄
7月21日	臺南	臺南天后宮、鹿耳門 天后宮		李豫閩 高燦榮 黃忠杰	拍攝、記錄
7月22日	臺南	剪紙雕	葉進祿	李豫閩 高燦榮 黃忠杰	採訪、錄音、 拍攝、記錄
7月23日	鹿港	木雕藝術館	李秉圭	李豫閩 高燦榮 黃忠杰	採訪、錄音、 拍攝、記錄
7月24日	鹿港	花燈	吳墩厚	李豫閩 高燦榮 黃忠杰	採訪、錄音、 拍攝、記錄
7月25日	鹿港	天后宮		李豫閩 黃忠杰	拍攝、記錄

時間	地點	項目	傳承人	參加人	內容
7月26日	鹿港	捏麵	施教鏞	李豫閩 黃忠杰	採訪、錄音、拍攝、記錄
7月27日	彰化	木偶頭雕刻巧成真木偶之家	徐炳垣	李豫閩 黃忠杰	採訪、錄音、拍攝、記錄
7月28日	南投縣屯鎮	臺灣工藝研究所	賴作明	李豫閩 黃忠杰	採訪、錄音、拍攝、記錄
7月29日	臺中	漆藝 賴高山漆藝博物館	賴作明	李豫閩 黃忠杰	採訪、錄音、拍攝、記錄
7月30日	臺北	龍山寺 天后宮		李豫閩 黃忠杰	拍攝、記錄
7月31日	臺北	琉璃、漆藝 臺灣藝術大學	黃寶賢	李豫閩 黃忠杰	拍攝、記錄
8月1日	臺北	臺北 「故宮博物院」	稽若聽	李豫閩 黃忠杰 黃寶賢	拍攝、記錄
8月2日	臺北	三峽祖師廟		李豫閩 黃忠杰 黃寶賢	拍攝、記錄
8月3日	臺北	臺灣圖書館		李豫閩 黃忠杰	文獻、複印
8月4日	臺北	臺灣「文化建設委員會」		李豫閩 黃忠杰	購買圖書
8月5日	臺北	臺灣「歷史博物館」		李豫閩 黃忠杰	拍攝、記錄
8月6日					返程

作者簡介

李豫閩

　　一九六一年十一月出生，博士。現為中國民間文藝家協會副主席，福建省民間文藝家協會主席。福建師範大學臺灣美術研究中心主任，二級教授、博士生導師，教育部全國美育教學指導委員會委員，全國研究生教育美術學教學指導委員會委員，中國美術家協會美術教育委員會委員。二〇一六年福建省委、省人民政府授予「文化名家」，福建省政協委員，兼任廈門大學兩岸文化協同創新中心臺灣美術研究首席專家。

本書簡介

　　本書以福建地區（尤其是泉州、漳州、廈門等地）與海峽對岸的臺灣漢族居住區作為重點考察的地域範圍。福建和臺灣，由於地理環境、生活習俗、民間信仰、血緣宗親等因素而形成穩定的文化一體關係。本書即在此特定區域內對民間美術的發生與發展進行綜合考察，按民間美術分類的方法展開比較研究。首先，對民間美術的題材內容、施作技藝、工匠身分、材質選用等進行逐一比對、分析；其次，通過對區域性民間·美術的·田野調查，結合史料、文獻記載的佐證，研究民間美術傳承人的傳承譜系、傳承人口訣和技藝特點，並採集民間美術的行會行例習俗的範例，探討福建與臺灣地區民間美術生

產的運作機制與模式；力求以宏觀的視野考量民間美術的整體脈絡，探其源流，同時又從微觀的視角對鮮活的個案加以剖析，求其精髓。

福建師範大學文學院百年學術論叢·第七輯 1702G02

閩臺民間美術

作　　者　李豫閩
總 策 畫　鄭家建　李建華

發 行 人　林慶彰
總 經 理　梁錦興
總 編 輯　張晏瑞
編 輯 所　萬卷樓圖書股份有限公司
　　　　　臺北市羅斯福路二段 41 號 6 樓之 3
　　　　　電話　(02)23216565
　　　　　傳真　(02)23218698

發　　行　萬卷樓圖書股份有限公司
　　　　　臺北市羅斯福路二段 41 號 6 樓之 3
　　　　　電話　(02)23216565
　　　　　傳真　(02)23218698
　　　　　電郵　SERVICE@WANJUAN.COM.TW
香港經銷　香港聯合書刊物流有限公司
　　　　　電話　(852)21502100
　　　　　傳真　(852)23560735

ISBN 978-986-478-805-7
2023 年 1 月初版二刷
定價：新臺幣 400 元

如何購買本書：

1. 劃撥購書，請透過以下郵政劃撥帳號：
　　帳號：15624015
　　戶名：萬卷樓圖書股份有限公司
2. 轉帳購書，請透過以下帳戶
　　合作金庫銀行　古亭分行
　　戶名：萬卷樓圖書股份有限公司
　　帳號：0877717092596
3. 網路購書，請透過萬卷樓網站
　　網址　WWW.WANJUAN.COM.TW

大量購書，請直接聯繫我們，將有專人為
您服務。客服：(02)23216565　分機 610

如有缺頁、破損或裝訂錯誤，請寄回更換
版權所有·翻印必究
Copyright©2023 by WanJuanLou Books CO., Ltd.
All Rights Reserved　　　　　Printed in Taiwan

國家圖書館出版品預行編目資料

閩臺民間美術/李豫閩著. -- 初版. -- 臺北市：
萬卷樓圖書股份有限公司, 2023.01 印刷
　　面；　　公分. -- (福建師範大學文學院百年學
術論叢；第七輯)

ISBN 978-986-478-805-7(平裝)
1.CST: 民間工藝美術　2.CST: 福建省　3.CST: 臺
灣

969　　　　　　　　　　　111022310